Ce Salon de 1846 a été publié dans *le Constitutionnel*.

On trouve à l'*Alliance des arts* les deux Salons précédents, également publiés dans *le Constitutionnel* : le Salon de 1844, précédé d'une lettre à Théodore Rousseau, et le Salon de 1845, précédé d'une lettre à Béranger.

Imprimerie de HENNUYER et C°, rue Lemercier, 24.
Batignolles.

LE
SALON DE 1846

PRÉCÉDÉ

D'UNE LETTRE A GEORGE SAND,

PAR

T. THORÉ.

PARIS.
ALLIANCE DES ARTS, RUE MONTMARTRE, 178.

1846

SOMMAIRE.

A George Sand.

Introduction. — *Études sur la peinture française depuis la fin du dix-huitième siècle.* — I. Exposition de la Société des peintres. — Greuze. — Louis David. — Le Salon de 1822, par M. Thiers. — Le Salon de 1810, par M. Guizot. — Le Marat de David. — Caractère de l'école académique. — Les quatre G : Girodet, Guérin, Gérard, Gros. — Prud'hon : sa pratique et son style. — II. Sigalon : sa copie du Jugement dernier. — Géricault. — De l'âge auquel moururent les grands peintres. — La Méduse. — Léopold Robert et son suicide : caractère de son talent. — Charlet. — Il n'y a point de juste milieu dans les arts. — III. M. Ingres : ses qualités éminentes. — De la tradition française dans les arts. — Indifférence sociale et philosophique de M. Ingres. — La musique et la peinture. — Lamartine, George Sand et Victor Hugo. — L'art chinois. — Série des ouvrages de M. Ingres. — La Stratonice.

Le Salon. — I. Historique des précédentes expositions. — Institution du jury d'examen : ses hauts faits. — M. Bidault et M. Decamps. — Le Louvre et la liste civile. — Revue générale.

II. M. Ary Scheffer : ses précédents ouvrages. — Les poëtes qui sentent et les poëtes qui expriment. — Le Déluge du Poussin. — Le Faust de Goëthe. — Les Marguerite de M. Scheffer. — Le portrait de Lamennais.

III. M. Decamps : son talent pittoresque. — Passion de l'Orient. — Empâtements exagérés. — De la pratique des maîtres. — La naïveté dans les arts.

IV. M. Diaz. — La première condition de l'art est la singularité. — Originalité de Diaz : il ne procède de personne. — Poésie charmante et couleur magique. — Rubens et Watteau. — Meissonnier, amateur. — L'écrivain et le peintre en paysage. — De la couleur des êtres. — Harmonies de la couleur et de la forme avec les destinées.

V. M. Lehmann. — De la perfection dans les arts. — Vénus toute nue. — La poésie antique. — Hamlet et Ophélia. — M. Amaury Duval. — Les grands portraitistes. — Rembrandt et Murillo. — Portraits de M. Hippolyte Flandrin. — Impuissance de l'école qui répudie la couleur.

a.

VI. *Les paysagistes.* — La Découverte des Alpes. — Le Paysage la nuit. — Les Étoiles et la Lune. — Lever du Soleil. — Les Montagnes et les Nuages. — La Neige et les Torrents. — La Mer et les Forêts. — Ruysdaël et Huysmans. — MM. Français, Cabat, Aligny, Charles Leroux, Troyon, Coignard, Corot, Hoguet, etc.

VII. *Les étrangers.* — Triple principe des arts. — Hérésie des Belges et des Hollandais contemporains. — M. Verboeckoven. — Landseer et M. Alfred Dedreux. — M. Van Schendel et Scalken. — La Loupe et le Microscope. — De l'effet en peinture. — De la proportion et de la lumière. — L'art suisse. — Originalité de tous les grands maîtres. — MM. Schelfout, Van Hove, Leys, de Keyser. — M. Heuss. — M. de Metternich et M. Guizot. — MM. Schadow, Cornélius et Overbeck. — Supériorité de l'art français.

VIII. M. Haffner. — M. Adolphe Leleux. — Les vrais peintres peignent les figures et le paysage. — Portrait de Metzu en baigneur. — MM. Armand Leleux, Hédouin, Guillemin, Besson, Brun, Pigal, Alfred Arago, Jeanron, Saint-Jean, etc.

IX. Nouveau classement au Salon. — Prix de quelques tableaux. — M. Horace Vernet et Vander Meulen. — Salvator et Bourguignon. — Les tableaux du salon carré. — MM. Adolphe Brune, Gigoux, Chenavard, Debon, Boissard, etc. — Histoire d'un tableau de six francs. — L'Hôpital des Capucins, par Camille Fontallard.

X. *Sculpture.* — M. David, d'Angers. — Les statuaires de la Renaissance. — Louis XIV en Apollon. — M. Rude et l'Apothéose de l'Empereur. — Les seize élèves de M. Rude refusés par le jury. — M. Maindron. — M. Pradier. — La Phryné et la Poésie légère. — MM. Elshoect, Corporandi, Poitevin, Debay, Bonnassieux, etc.

XI. Dessins, aquarelles, pastels. — Le Lion, de M. Eugène Delacroix. — Les Lorettes, de M. Vidal. — Les portraits au pastel. — MM. Antonin Moyne, Verdier, Calamatta. — La miniature. — Boucher et Mme Pompadour. — Mme de Mirbel. — Gravures, eaux-fortes, lithographies. — Architecture.

A George Sand.

Autrefois, en commençant quelque entreprise littéraire, on invoquait les Muses, l'Olympe et les Dieux immortels : mais les anciens dieux sont morts. Un grand homme enterre souvent plusieurs générations de dieux. Homère a vécu plus longtemps que Jupiter.

L'année dernière, j'ai dédié mon Salon à un immortel qui n'est pourtant pas de l'Académie : permettez-moi de mettre le Salon

de 1846 sous l'invocation de George Sand et de son immortalité.

Comme Béranger, vous êtes de votre temps et de votre pays ; vous êtes à la fois de la France du dix-neuvième siècle et de l'Humanité éternelle. Les autres sont plus ou moins étrangers et résurrectionnistes; il leur faut l'Espagne et l'Angleterre, Charles-Quint et Cromwell, le moyen âge ou les nuages de l'histoire. Vous vous contentez d'une fleuriste, d'un compagnon ou d'un meunier; et si vous ressuscitez Jeanne d'Arc, par une métempsycose poétique, vous transplantez son âme dans une paysanne du Berry.

La Lélia est bien du dix-neuvième siècle, comme le Misanthrope était de la cour de Louis XIV, comme Manon Lescaut était de la Régence. Votre invention n'est pas dans le cadre, mais dans le caractère du portrait que vous créez d'après une figure imaginaire. Pourquoi y ajouter une bordure gothique ou Pompadour?

Vous avez l'originalité véritable, celle qui résulte de la vue intérieure et d'un certain tour du sentiment. Vous percevez d'abord des choses neuves et qui ne s'étaient jamais formées ailleurs ; vous les prenez comme Dieu vous les donne, et vous les mettez au monde par un enfantement naturel. Aussi, toutes vos créations sont-elles bien vivantes et reconnaissables à leur santé vigoureuse, à leur physionomie très-particulière, à leurs allures délibérées. Spiridion lui-même rêve dans l'ombre de son cloître, comme un alchimiste de Rembrandt au milieu de ses fioles et de ses livres poudreux.

Votre style est aussi original que votre invention est poétique. Ce qui le rend distingué, rare, c'est le sentiment qui bat dessous, comme la poitrine sous une draperie. Cette draperie, souple et colorée, est de la fabrique des grands maîtres, étoffe et qualité : de Jean-Jacques Rousseau par exemple ; mais elle prend des inflexions et des accents lumineux, modelés sur l'agi-

tation de votre cœur; elle laisse transparaître, à la façon des belles et simples draperies de la statuaire antique, des mouvements et des passions qui ne sont qu'à votre génie. Vous n'avez point, en effet, de procédé spécial pour mouler la phrase; votre idée naît comme cela, avec un vêtement qui n'a pas besoin de l'art du tailleur. Je pense que Molière improvisait ainsi, même ses vers, quoi qu'il tienne par sa coupe et sa couleur à la grande mode du dix-septième siècle.

Une phrase de vous, on la découvre tout d'abord à un certain parfum qu'elle exhale, plus encore qu'à sa forme : il n'y a que votre sentiment qui fleurisse ainsi. Le coloris de cette fleur poétique resplendit comme la peinture d'Eugène Delacroix par la lumière dans laquelle se fondent les nuances variées et harmonieuses. Vous avez, comme Eugène Delacroix, le ton très-haut, mais sans discord, grâce à votre instinct des demi-teintes et du clair-obscur. Vous possédez le *mineur*,

comme Beethoven dans sa divine musique. Jamais de noir ni de blanc, jamais de teintes plates : près d'un ton éclatant, des dégradations riches, mais insensibles à cause de leur abondance; une gamme infinie, comme dans la création naturelle, illuminée par le soleil.

Vous êtes peintre autant que les plus grands peintres, et vous avez les deux qualités qui nous passionnent dans l'art, nous autres raffinés de la peinture. Vous avez l'originalité de la couleur et de l'image, en même temps que la signification de la pensée. « L'art n'est pas, comme vous le dites à merveille, une étude de la réalité positive, mais une libre recherche de la vérité idéale. » T. T.

INTRODUCTION.

ÉTUDES SUR LA PEINTURE FRANÇAISE

Depuis la fin du dix-huitième siècle,

A propos de l'exposition

DE LA SOCIÉTÉ DES PEINTRES.

I.

Greuze. — David. — Regnault. — Girodet. — Guérin. — Gérard. — Gros. — Prud'hon.

Nous ambitionnons d'être, pour une heure, la postérité. L'occasion est solennelle. Il s'agit de juger nos rois qui sont morts et ceux qui prétendent à les remplacer. Nous pouvons remplir ici, du moins, le rôle du peuple égyptien, du chœur antique, disant la vérité à ses tyrans, comme à ses bienfaiteurs et à ses héros. Les cendres de David et de sa dynastie sont encore chaudes, et de nou-

veaux dictateurs ont déjà la main sur la couronne. Ces nobles prétendants n'accuseront pas sans doute l'orgueil de la critique, quand ils ont eux-mêmes tout simplement l'ambition d'égaler les princes du génie. Si vous êtes monarque, permettez-nous d'être peuple. Raphaël ne saurait craindre Diderot. Il faut bien que la souveraineté de l'art soit consacrée par l'assentiment public. Si vous êtes de droit divin, nous sommes de droit populaire. A côté des papes infaillibles, les Luther ont leur légitimité.

L'exposition de la Société des peintres est certainement la plus curieuse qu'on ait vue au dix-neuvième siècle, car elle réunit tous les noms des artistes éminents qui ont influencé les arts depuis la Révolution française, excepté peut-être ceux des contemporains qui représentent l'avenir. Mais le passé de cinquante années, nous l'avons sous les yeux dans une série continue ; et si quelques-uns de ces maîtres, comme Prud'hon, Géricault, Sigalon et Léopold Robert, ne brillent pas selon leur mérite à l'exposition des peintres, il nous sera facile de compléter leur œuvre par nos souvenirs récents.

Quel puissant intérêt eût offert un catalogue descriptif et raisonné de ces tableaux, la plupart célèbres, mais dont cependant on ne trouve guère de traces dans les écrits contemporains ! Ceux de

M. Ingres, par exemple, ont échappé à la publicité des Salons, et les bibliographes futurs seront bien embarrassés pour reconstituer l'histoire des ouvrages du noble Romain. Un bon catalogue eût conservé pour l'avenir les plus précieux renseignements sur l'art français pendant la première moitié du siècle. Il est encore temps de substituer à la notice brève et désordonnée de l'Exposition, un travail chronologique, plus étendu et plus sérieux, qui se classera dans les bibliothèques spéciales, à côté des catalogues du Salon, dont la collection est déjà si rare aujourd'hui. Nous adjurons les commissaires de la Société de songer à cette publication, pour laquelle ils sont assurés du concours de tous les amis des arts et de la bibliographie.

Mais puisque la notice de l'Exposition mentionne au hasard et sommairement les tableaux épars dans la galerie, nous voulons les coordonner selon leur date et présenter les maîtres selon leur génération logique et régulière. C'est une intéressante introduction historique au Salon prochain.

Greuze est le seul qui tienne à l'ancienne école du dix-huitième siècle par des analogies indirectes à la vérité; car Greuze fut un peintre très-excentrique, en dehors de l'inspiration habituelle de son temps. C'est un anneau détaché de la chaîne des peintres de Louis XV, quoique sa forme et sa

Contraste insuffisant

NF Z 43-120-14

ciselure soient du même style et du même travail que l'art Pompadour. Les sujets de Greuze sont différents des sujets de Boucher ; mais le fond de sa pratique est le même à peu près, moins l'esprit et la fantaisie. La peinture de Greuze est ordinairement lâchée et molle, blafarde et laiteuse, si l'on peut ainsi dire ; elle manque de ces *réveillons* capricieux avec lesquels Boucher agaçait les lumières de ses figures. Boucher est le poëte des petites maisons et des ruelles ; Greuze est le bourgeois de la ville, singeant quelquefois avec naïveté la coquetterie de la cour.

Ses tableaux de l'Exposition sont dans des genres très-différents. Le portrait de Wille, appartenant à M. Delessert, est daté 1763 ; Greuze avait trente-sept ans. Diderot ne lui avait pas encore donné ses encouragements au Salon de 1765. Ce portrait de Wille n'a donc pas toute l'originalité qu'on remarque plus tard dans les œuvres de Greuze. Il pourrait être aussi bien d'un autre peintre quelconque. La pâte en est flasque et cotonneuse, d'un jaune un peu monotone ; mais l'abondance de l'exécution et un certain air de tête, libre et familier, donnent beaucoup de charme à cette peinture.

Lord Hertford a envoyé deux Greuze qui ont une grande réputation : un Buste de jeune Fille, la tête inclinée sur sa main, et le Miroir cassé, acheté

18,000 francs, à la vente du cardinal Fesch. La jeune Fille passe pour une des plus fines têtes de Greuze; cependant nous préférons les deux jeunes Filles de M. le marquis Maison, qui offrent des qualités de couleur plus rares et plus fraiches ; celle-là n'en est pas moins admirable pour les amateurs de la peinture douce et voluptueuse.

La composition du Miroir cassé est connue par la gravure : une charmante femme, vêtue de satin blanc et assise devant sa toilette, regarde avec dépit son miroir qui vient de se briser en éclats sur le parquet. Elle a les bras nus et les mains jointes sur les genoux. Sa chevelure abondante est retroussée en rouleaux sur la tête. La robe chatoyante, les petites mains et les accessoires sont finement exécutés. Il y a toutefois des connaisseurs qui trouvent ce tableau de genre un peu cher. Pour 18,000 francs, on aurait une galerie de tableaux italiens; pour 18,000 francs, on aurait une collection complète de tous les autres maîtres français du dix-huitième siècle.

Une Tête de petit Garçon, appartenant à M. Robinet, et un Portrait de Diderot, vu de profil, dessin assez faible, mais précieux pour la ressemblance, sont encore exposés dans la grande rotonde d'entrée, à côté des autres ouvrages de Greuze.

A David commence la réaction contre l'école aris-

tocratique de l'ancienne monarchie. La Mort de Socrate est de 1787. Le Bélisaire avait déjà été exposé en 1781, et le Serment des Horaces en 1785 ; c'était la liste civile du temps qui avait commandé à l'artiste ce dernier tableau. Dès 1783, David avait été reçu académicien. Son nom et son talent étaient déjà populaires, quand parut la Mort de Socrate. M. Thiers, dans son curieux Salon de 1822, cite cette composition comme un chef-d'œuvre : « Socrate, dans sa prison, assis sur un lit, montre le ciel, ce qui indique la nature de son entretien ; reçoit la coupe, ce qui rappelle sa condamnation ; tâtonne pour la saisir, ce qui annonce sa préoccupation philosophique et son indifférence sublime pour la mort. » L'ordonnance du Socrate est, en effet, profondément intelligente. Les autres figures qui entourent le divin précurseur du Christ sont bien dans le caractère du sujet. Il y a un disciple qui s'appuie contre la muraille pour cacher son désespoir. Cette même intention a été reproduite par M. Delaroche, dans une des suivantes de la Jane Gray, et par M. Ingres, dans un des personnages de la Stratonice. Par ce côté réfléchi de la composition, le talent de David, et en particulier la Mort de Socrate, continuent la tradition philosophique de l'école française, dont Poussin est le meilleur représentant. Pour ces peintres médita-

tifs, la pensée précède l'image, et les qualités de l'exécution n'ont qu'une valeur secondaire. Aussi David, et toute son école légitime quant à la forme, ont manqué des vraies facultés du peintre. En ce sens-là, comme nous le montrerons plus tard, on peut, sans paradoxe, signaler une analogie intime entre M. Ingres et David, l'un et l'autre ayant une violente passion pour une certaine poésie sérieuse que leur pratique, volontairement bornée, est impuissante à exprimer avec toute son énergie. Il est évident que M. Ingres néglige les moyens mêmes de son art, les plus naturels et les plus directs, demandant à des procédés étrangers à la peinture le secret de peindre ses images. David aussi était moins peintre que sculpteur. C'est le caractère dominant de son école, caractère fort bien remarqué par M. Guizot dans son Salon de 1810 ; car, en nous reportant à l'étude de la peinture pendant le premier quart du dix-neuvième siècle, nous retrouvons sur l'arène de la critique les deux hommes politiques qui combattent aujourd'hui sur un autre terrain. M. Guizot est vivement frappé de « cette influence de la sculpture sur une école de peinture qui s'est formée d'après des statues. Les maîtres, dit-il, enseignent à peindre à leurs élèves en leur donnant d'abord pour modèles des plâtres. Comment ne seraient-ils

pas des coloristes gris et froids ? » L'observation est d'une justesse incontestable. Le système des coloristes, c'est-à-dire des grands peintres, est tout autre. Rembrandt faisait commencer ses écoliers par le modèle vivant. M. Guizot ajoutait encore en 1810 : « Le soin que l'école actuelle donne aux formes, aux dépens de la couleur, prouve clairement qu'elle *méconnaît le domaine particulier de la peinture*, et qu'elle suit trop exclusivement les traces des statuaires. » On en pourrait dire autant de M. Ingres et de son école.

Après la Mort de Socrate, David peignit le Brutus, en 89. Les Horaces, Socrate, Brutus! la Révolution n'est pas loin ! Pendant la Révolution, David n'a fait que trois compositions : le Serment du jeu de Paume, l'Assassinat de Lepelletier Saint-Fargeau, et le Marat. L'homme politique avait bien assez de suivre les terribles mouvements du peuple et des assemblées ; et l'artiste s'occupait à ordonner les fêtes nationales.

Le Serment du jeu de paume n'a jamais été peint; la gravure fut exécutée d'après un dessin terminé. Le tableau de Lepelletier a été racheté et caché par sa famille, peu amoureuse des souvenirs révolutionnaires; enfin, le Marat, qui mériterait d'être au Musée, est resté entre les mains de M. Chassagnole, petit-fils de David. Il excite à l'Exposition

la plus vive curiosité. La peinture ne saurait guère offrir un drame plus sinistre et plus simple. On voit que l'artiste a été impressionné par le mort encore tiède ; car cette image saisissante a été faite d'après nature, et par un homme convaincu jusqu'au fanatisme. Il ne faut pas oublier qu'à ce moment même, la Convention décernait à Marat les honneurs du Panthéon, et que David avait été l'ami du fameux tribun.

Auprès de la baignoire sont le couteau ensanglanté et le billot de bois, avec une écritoire de plomb et une plume brisée ; c'est tout le mobilier de la pièce nue et grise. Dans la main droite, étendue hors de la baignoire sur un drap rapiécé, Marat tient un billet ainsi conçu : « Vous donnerez cet assignat à cette mère de sept enfants, et dont le mari est mort pour la *deffense* (sic) de la patrie. » La tête, renversée douloureusement, est d'une ressemblance profondément sentie. Par terre, le billet de Charlotte est ouvert : « Il suffit que je sois bien malheureuse pour avoir droit à votre bienveillance. 13 juillet 1793. Charlotte à Marat. » Et au-dessous : « David à Marat, l'an II. »

N'est-ce pas là une des pièces les plus curieuses de l'histoire de notre Révolution ? Et il se trouve, en outre, que c'est la meilleure peinture de Louis David.

Cependant le peintre de Marat et l'ami de Robespierre, après avoir subi les persécutions des thermidoriens, fut entraîné par le nouveau génie qui dominait la France. L'artiste républicain devint le peintre de l'Empereur, auprès duquel, d'ailleurs, il conserva toujours son indépendance et ses convictions populaires. Plus tard, Gros, l'historien patriotique des batailles impériales, renia aussi son héros, en peignant la duchesse d'Angoulême et les Bourbons. Mais l'un et l'autre n'ont jamais été plus forts que dans l'expression de leur premier amour.

Le Bonaparte au mont Saint-Bernard fut répété quatre ou cinq fois par David, et chaque répétition payée 25,000 francs. Celui de l'exposition appartient à Mme la baronne Janin, petite-fille de David. Cette figure équestre a été mille fois reproduite par le bronze et le plâtre, sur le socle des pendules et sur les bahuts des chaumières, par le burin et par le crayon, sur les papiers peints et sur les étoffes, partout. Le cheval pie, dressé sur ses jarrets, escalade les Alpes, comme le Pégase de la guerre; un manteau orange flotte comme des ailes autour du jeune homme au profil aquilin. Mais comment critiquer cette pose théâtrale, quand on sait que la composition est en quelque sorte de Bonaparte lui-même, qui avait dit à son peintre : « Faites-moi calme sur un cheval fougueux. » Le

mot est superbe et les lignes le traduisent à merveille ; mais la couleur est sèche et discordante. L'excellent statuaire que Louis David !

Le Télémaque, appartenant à M. A. Didot, est de la vieillesse du peintre, qui, avant de partir pour l'exil, avait fait ses adieux à son pays par le Léonidas aux Thermopyles, héroïque pensée, sculptée sur la toile, au moment où les alliés envahissaient la France. Une fois en Belgique, le noble proscrit cherchait, dans les images gracieuses, l'oubli de sa vieillesse et de l'ingratitude du gouvernement officiel. Ses derniers ouvrages ne sont plus soutenus par l'enthousiasme politique et la profondeur de la pensée, et malheureusement les qualités spécifiques du peintre n'y sont point. Mais sa vie glorieuse est assez remplie sous la République et sous l'Empire, pour que le nom de David demeure ineffaçable dans la tradition de l'art français.

On voit encore à l'Exposition plusieurs portraits par David, qui datent de différentes époques : un charmant portrait de Mlle Fleury, l'actrice, très-bien peint et appartenant à M. Dantan ; on y sent la coquetterie de l'art du XVIIIe siècle, avant la Révolution ; le portrait du chargé d'affaires de la Hollande près la République, avec un long gilet rouge-sang et un habit vert-pomme ; il fut terminé en quelques heures, et la physionomie est extrêmement

vive ; un portrait de M. et M^me Mougez sur la même toile, où l'on remarque une main très-habilement peinte ; le portrait de M^me David, d'une grasse exécution ; et un portrait de femme, appartenant à M. Léon Cogniet.

Passons vite sur un détestable tableau de Regnault, qu'on appelait le rival de David, l'Amour endormi dans les bras de Psyché. Si David n'avait fait que des Amours ou des Centaures Chiron, il n'aurait pas renouvelé l'inspiration de la peinture française. Par malheur, ses élèves que nous allons rencontrer à l'Exposition, Gros excepté, perdirent eux-mêmes ce sentiment social et historique qui est le vrai génie de David, grand homme trahi par la plupart de ses enfants.

Voici l'auteur d'Atala, holà ! et de Chactas, hélas ! Girodet, qu'on a comparé à Raphaël, à Michel-Ange et au Corrège. David lui-même disait devant la Scène du Déluge : « Il a la fierté de Michel-Ange et la grâce de Raphaël. » C'est encore David qui décida la profession de Girodet, en disant à la mère de celui-ci : « Vous avez beau faire, votre fils sera peintre. » Hélas ! on a eu beau faire pendant trente ans, Girodet n'a jamais été bon peintre. Pendant qu'il étudiait en Italie, il écrivait qu'il voulait *faire du neuf*. Ses nouveautés sont bien vieilles aujourd'hui. Il écrivait aussi, l'ingrat, à propos de

l'Endymion : « Ce qui me fait plaisir, c'est qu'il n'y a eu qu'une seule voix sur mon tableau : cela ne ressemble pas à David. »

Voici Guérin, l'auteur de l'Énée endormi devant Didon, et du Marcus Sextus vitrifié, qu'un plaisant disait avoir été exilé en Afrique et calciné par le soleil, Guérin qu'on a comparé à Virgile pour son Énée, à Euripide et à Racine pour sa Clytemnestre, Guérin qui a fait écrire à M. Guizot : « Je ne connais *rien de plus beau* que le Céphale ! » Guérin, qui est resté les seize dernières années de sa vie, de 1817 à 1833, sans faire un seul tableau, quoiqu'il eût été nommé en 1822 à la direction de l'Ecole française à Rome ; l'heureux indifférent qui, grâce à cette apathie, a couvé la nouvelle école révolutionnaire ; car c'est dans son atelier que s'insurgèrent Géricault, Sigalon, M. Scheffer et M. Delacroix. Guérin, c'est l'homme placide par excellence, le sage sans passion de Sénèque. « De tous les *états*, dit un de ses biographes, celui pour lequel il avait le moins de *répugnance*, sinon le plus de vocation, c'était la peinture. » Nous sommes bien éloignés de ces furieux artistes des XVIe et XVIIe siècles, qui prodiguaient partout un talent inépuisable et qui mouraient devant le chevalet. Murillo, ayant été contraint de passer quelques jours dans un couvent, enrichit de sujets religieux

tous les *murs et plafonds*, pour remercier les moines de leur hospitalité. Il mourut à soixante-quatre ans d'une chute du haut de l'échafaudage où il peignait un plafond dans une église de Cadix. Le Titien, presque centenaire, ne manquait jamais à son atelier, et il avait la manie de retoucher impitoyablement ses anciennes compositions.

Voici Gérard, qui aurait dû naître sous Louis XIV. La Providence a fait un anachronisme. Au lieu de Napoléon à Austerlitz, c'était un héros à manchettes et à rubans qu'il fallait à Gérard; c'était le fameux Passage du Rhin qu'il aurait pu peindre comme Boileau l'a décrit. Gérard aurait été en peinture le pendant du sculpteur Girardon. Le pêle-mêle ne convient pas à son talent propre et tranquille. Sa brosse aime mieux le velours que le fer. Son esprit est méthodique, ennemi du désordre et de tout ce qui blesse les convenances. Gérard eût fait un diplomate habile ou un excellent maître des cérémonies; homme d'un esprit distingué et du caractère le plus honorable; c'est lui qui contribua au succès officiel de la Méduse de Géricault, qui fit acheter les premiers tableaux de M. Ingres et qui appuya chaudement Léopold Robert; noble protecteur des peintres, mais peintre médiocre.

Tout le monde, en ce temps-là, était dupe ou complice d'une admiration frénétique, que, d'ail-

leurs, toutes les écoles successives, si différentes, ont eu tour à tour le privilége d'inspirer à leurs contemporains. Molière lui-même sacrifiait Raphaël à Mignard, dans sa pièce sur le Val-de-Grâce. Boucher était le roi absolu de la peinture, quand Mme de Pompadour était la reine capricieuse de la cour de France. Et aujourd'hui, M. Ingres a sa chapelle et ses encensoirs. Le *Journal des Débats* compare la Sixtine au Concile de Trente, du grand Titien. Girodet et Corrège, M. Ingres et Titien ; le rapprochement est singulier !

Des quatre G, comme on appelait sous l'Empire Girodet, Guérin, Gérard et Gros (nous avons aujourd'hui au besoin quatre D, MM. Delacroix, Decamps, Dupré, Diaz, et même cinq avec M. Delaroche); des quatre G, Gros mérita seul, à notre avis, une place dans l'histoire, parce qu'il s'est inspiré au même sentiment que l'initiateur David, quoique son tempérament d'artiste fût tout différent et sa pratique bien supérieure. Outre que Gros a retracé l'épopée de Napoléon, il a encore des qualités de peintre qu'aucun de ses contemporains ne possède au même degré. Plusieurs morceaux de ses peintures sont enlevés de main de maître, et les bons praticiens qui ont succédé aux faibles artistes de l'Empire, tiennent de sa méthode et de son exécution, par exemple, Sigalon et Géricault.

Gros a été certainement le meilleur professeur de peinture depuis un demi-siècle.

L'Exposition de la Galerie des Arts offre un beau portrait de Galle, graveur en médaille, par Gros; un autre portrait du jeune M. de La Rivalière, avec des mains immenses; une vive esquisse du roi Lear, un Arabe et son coursier, une esquisse de la bataille d'Aboukir, que nous n'avons pas vue, un trait d'après le Moïse de Michel-Ange, dessiné en maître, et un excellent petit Bonaparte à cheval, appartenant à M. de Lasalle.

De Guérin, il y a une petite esquisse en verre colorié, la Mort de Priam, et une esquisse de Thésée et le Minotaure. De Girodet, l'esquisse du Déluge, une Tête d'étude, femme en buste, le sein nu, deux maigres dessins, dont l'un a le malheur d'être près d'un superbe dessin de Prud'hon, et le fameux Hippocrate. Il faut voir les têtes et les physionomies de ces beaux représentants du monde antique! Ce tableau est fort malade d'une contraction de l'épiderme, la mauvaise qualité de la fibre ayant produit des fissures immenses. La Faculté de médecine à qui il appartient ne pourra le guérir.

Gérard a cinq peintures et deux dessins qui sont de sa jeunesse, au temps où il passa par la misère avant de conquérir la célébrité. Le Bélisaire, ap-

partenant à M. Delessert, fut son premier tableau, exposé en 1797. Tout le monde alors voulait faire des Bélisaires, après celui de David. Chose singulière, le Marcus Sextus de Guérin était aussi un Bélisaire, qui fut débaptisé. Celui de Gérard, malgré son succès, ne tira pas l'auteur de sa situation difficile. Les frais de son second tableau, Psyché et l'Amour, du Louvre, furent généreusement avancés par son ami, M. Isabey; mais la Psyché ne se vendit pas plus que le Bélisaire. Quel beau groupe cependant ne ferait pas un statuaire du Bélisaire de Gérard !

Ce furent les portraits qui sauvèrent Gérard et qui lui attirèrent la faveur de Napoléon et de Joséphine. Après l'Ossian (tout le monde alors faisait aussi son Ossian), il fut chargé de la bataille d'Austerlitz, dont on voit l'esquisse à l'Exposition, ainsi qu'une petite esquisse de Marius rentrant dans Rome. Les autres ouvrages les plus estimés de Gérard sont l'Entrée d'Henri IV à Paris; la Corinne, qui est le portrait de Mme de Staël, et qui appartient aujourd'hui à Mme Récamier; la Sainte Thérèse, exposée en 1828 et appartenant, je crois, à M. de Chateaubriand.

Gérard, comme autrefois Rubens, a tenu sous son regard presque toutes les têtes couronnées de l'Europe et une foule de personnages illustres, pres-

que tous les membres de la famille de Napoléon, les empereurs de Russie et d'Autriche, les rois de Prusse et de Saxe, lors de l'invasion ; Louis XVIII, Charles X et Louis-Philippe ; un grand nombre de généraux de l'Empire, le général Moreau, le général Foy, Regnault de Saint-Jean-d'Angély, Canning et Wellington ; M. Isabey, M^{lle} Brongniart, le chirurgien Dubois, Ducis et M^{lle} Mars ; ces deux derniers sont à l'Exposition.

Il est impossible de trouver un portrait plus commun que celui de Ducis, avec sa fourrure jaunâtre et ses traits arrondis. Nous soupçonnons aussi M^{lle} Mars d'avoir été plus belle que son portrait.

A côté de cette école de statuaires et d'académiciens, il y avait un autre homme qui vécut obscur et misérable durant presque toute sa carrière, et qui finit par mourir de chagrin. Il était fils d'un maçon, comme Rembrandt était fils d'un meunier, et Watteau d'un couvreur; comme Claude Lorrain avait été pâtissier et domestique. Cet homme-là était pourtant le plus peintre de toute sa génération, et on aurait pu le comparer au Corrège avec plus de justice que Girodet. Prud'hon était né en 1760, douze ans après David, sept ans avant Girodet. On lui avait donné au baptême les deux prénoms de Rubens et de Puget, Pierre-Paul. Il eut cela de commun avec André del Sarte et Albert

Durer, qu'il fut longtemps tourmenté par sa femme. Il n'avait que dix-huit ans quand il eut le malheur de l'épouser. Dès 1783, il obtint le prix de Rome ; en 1793, il faisait partie du jury central des arts nommé par la Convention et destiné à remplacer l'Académie ; en 1816, il entra à l'Institut ; mais cependant son talent fut toujours vivement contesté ; sous la République, il faisait pour vivre des miniatures et des vignettes ; sous l'Empire il faisait des tableaux à peine remarqués au Salon ; jusqu'à sa mort, combien d'hommes ont apprécié son génie ?

On disait de lui qu'au lieu d'imiter l'antique, il copiait la nature. L'étude de la nature n'est-elle pas aussi féconde que l'étude de la tradition, et l'une et l'autre ne sont-elles pas les sources de l'art, après le sentiment original de l'artiste ? Mais, au contraire, Prud'hon n'a jamais peint un tableau d'après nature ; il consultait son inspiration idéale bien plus que la réalité. S'il dessinait d'après le modèle, combien aussi n'a-t-il pas laissé d'admirables croquis d'après les statues et les bas-reliefs antiques ! Il y a même bien plus de tournure antique dans la mythologie interprétée par Prud'hon et dans ses compositions allégoriques que dans tous les pastiches de l'art impérial. Plusieurs de ses petits dessins rappellent la sculpture grecque. Nous

avons vu de lui un précieux album tout parsemé de motifs grecs et romains, avec des extraits de l'histoire pour sujets de tableaux sur Cimon d'Athènes et Périclès, sur Horatius Coclès, Lucrèce et Mucius Scévola.

On disait encore de Prud'hon qu'il ne savait malheureusement pas dessiner. Il est vrai qu'il ne dessinait pas comme ses rivaux. Son procédé est radicalement différent et le résultat bien préférable. Tandis que l'école de David dessinait le trait extérieur, croyant avoir la forme d'une figure quand elle en avait la ligne géométrique, et, en quelque sorte, les limites sans la réalité intérieure, lui, commençait ordinairement par les grands plans de lumière, par le modelé positif de la forme. Il y a, chez M. Marcille et chez M. Carrier, de curieuses académies, ébauchées d'après nature, suivant ce procédé.

Pour la couleur, Prud'hon est bien plus différent encore de ses contemporains. Ses préparations, toutes particulières, rappellent les ébauches du Corrége, du Parmesan et de l'école de Parme; exemple, le tableau de M. le comte de Morny. Les dessous ont une légèreté, une transparence inimitables. Il avait proscrit le jaune des tons de chair, parce que le jaune pousse au noir, comme on le voit par expérience dans les peintures de l'école impériale, ter-

nies aujourd'hui et détériorées, tandis que la peinture de Prud'hon a conservé sa fraîcheur. Il a quelque analogie avec Greuze dans les demi-teintes bleutées ou violacées. Mais Greuze aussi passait pour un original, indigne de la pléiade officielle. Tous deux sont bien vengés aujourd'hui par la faveur publique et le prix de leurs tableaux. C'est un peu tard pour Prud'hon qui n'en a jamais profité.

L'Exposition de la galerie des Beaux-Arts contient quatre peintures de Prud'hon : un Portrait d'homme, peint en 1810 sous une mauvaise influence ; une petite esquisse de Phrosine et Mélidor, sujet gravé par l'auteur dans la même dimension ; l'Innocence entraînée par l'Amour et suivie par le Repentir ; un petit Génie portant une corbeille de fleurs les précède ; l'Amour tout nu caresse le menton de l'Innocence, voilée de draperies qui tomberont bientôt ; le fond du paysage est légèrement frotté ; enfin Vénus et Adonis, provenant de la galerie Sommariva, et appartenant à M. Marcille.

Cette adorable esquisse, haute d'un pied, a été payée 8,000 francs, à la même vente où la fameuse Galatée, de Girodet, qui avait coûté un prix fou, fut adjugée pour quelques mille francs. On dit que la Didon, du Louvre, a été payée cent

mille francs ; combien se vendrait-elle aujourd'hui ? L'esquisse de l'Assomption, qui n'est pas plus grande que l'esquisse de Vénus et Adonis, a coûté douze mille francs au marquis de Hertford, à la vente de M. Paul Périer.

Prud'hon peut être jugé sur ce petit tableau de Vénus et Adonis, qui est de première qualité, et digne du Corrège.

Le talent de Prud'hon est encore appréciable sur les cinq dessins réunis à l'Exposition : l'Amour appuyé sur son arc contemple la femme qu'il a blessée, et un pendant dans le même cadre, appartiennent à M. le comte de la Riboissière ; les trois autres sont à M. Marcille : Minerve conduisant les Beaux-Arts à l'Immortalité, composition analogue, je crois, au plafond de la salle de billard du château de Saint-Cloud ; l'Amour qui blesse ou le Coup de patte du chat, dont M. Carrier possède un dessin plus grand et dont la peinture était à la vente du comte de Cypierre ; et une Allégorie, femme drapée, avec de petits Génies, sorte de caryatide d'une série de décorations qu'on voit chez M. le marquis Maison.

Avec Prud'hon finit l'histoire de cette première période de l'art au dix-neuvième siècle. Une génération plus jeune allait bientôt s'épanouir ; elle a déjà fourni ses morts illustres, Géricault, Léo-

pold Robert, Sigalon, Charlet, qui furent contemporains des illustres vivants, comme MM. Ingres, Ary Scheffer, Horace Vernet, Paul Delaroche; tous représentés à l'Exposition des peintres. Il faut encore ajouter parmi les artistes de la génération impériale, M. Abel de Pujol et M. Hersent. On voit à la galerie des Beaux-Arts, le dernier tableau de M. Pujol, exposé en 1843, Chlodsinde ou l'Épreuve par l'eau bouillante, et cinq peintures de M. Hersent, honorablement cité en 1810 par M. Guizot : le Portrait de Mme de Girardin, et deux autres Portraits de femme, le Ruth et Booz, analysé par M. Thiers en 1822, et Comment l'Esprit vient aux Filles. Il vaudrait mieux savoir comment l'esprit vient aux peintres.

II.

Sigalon. — Géricault. — Léopold Robert. — Charlet.

Sigalon était né en 1790 au pied des Cévennes. Trente ans après, en quittant ses montagnes, il emporta pour toute fortune une résolution qui devait gravir les plus rudes obstacles malgré la misère et l'isolement; car il conserva toujours les vertus d'un montagnard, le courage, l'obstination, la patience, la sobriété. Sa jeunesse fut perdue à des métiers

obscurs dans quelque bourgade de son pays. C'est une rareté qu'un peintre qui ne l'ait pas été dès son enfance. Les commencements de presque tous les peintres se ressemblent : charbonnages sur les murs, barbouillages sur le papier, qui annoncent la vocation. Il n'y a guère que Guérin qui, étant petit comme étant vieux, se soit dispensé de faire des bonshommes.

Cependant Sigalon avait essayé son talent par une foule de dessins et de tableaux qu'on découvrirait sans doute encore dans les petites villes du Languedoc. Une fois à Paris, vers 1820, il refit son éducation de peintre, avec les conseils d'un de ses compatriotes, ancien élève de David, M. Souchon, qu'on retrouve près de lui au Salon de 1827 et dans les derniers travaux de la copie du Jugement dernier. Le Lazare, de M. Souchon, exposé en même temps que l'Athalie, et qu'on voit à l'église Saint-Merry, est une peinture vigoureuse et expressive qui méritait d'être plus remarquée. On peut dire que M. Souchon a été le maître de Sigalon, plutôt que Guérin, dans l'atelier duquel Sigalon travailla quelque temps avec Bonnington, M. Delacroix et les autres novateurs.

Le premier tableau public de Sigalon est la Courtisane, exposée en 1822, et placée aujourd'hui dans une des salles françaises du Louvre. Elle a été gra-

vée par Reynolds. Au même Salon était le Dante et Virgile, le premier tableau de M. Eugène Delacroix. En 1824 parut la Locuste, composition terrible et hardie, qui, malgré cela, eut un grand succès. Dans le même journal où nous écrivons aujourd'hui, M. Thiers s'écria que la France comptait un bon peintre de plus ; il avait aussi, en 1822, pressenti l'avenir d'Eugène Delacroix. Mais, malgré la vive impression qu'avait faite la Locuste sur les critiques et sur les artistes, le pauvre Sigalon demeura dans la misère, sans pouvoir vendre son tableau et sans avoir des ressources pour commencer des œuvres nouvelles. M. Laffitte, qui était alors le protecteur libéral de toutes les nobles infortunes, fit remettre 6,000 fr. à Sigalon, et la Locuste fut installée dans l'hôtel du financier. Elle n'y devait pas rester longtemps, le sujet offusquant la délicatesse des bourgeois qui entouraient M. Laffitte. C'est cependant au doux Racine que le sujet est emprunté :

> Elle a fait expirer un esclave à mes yeux ;
> Et le fer est moins prompt pour trancher une vie
> Que le nouveau poison que sa main me confie.

Sigalon fut prié de reprendre son tableau et d'en exécuter un autre. La Locuste est maintenant dans la patrie du peintre, au Musée de Nîmes.

La jalousie et d'injustes critiques s'acharnèrent sur l'Athalie, une des compositions les plus grandioses, une des plus fortes peintures de l'école moderne. Nous l'avons vue au Musée de Nantes, qui devrait bien la céder au Musée de Paris. Sigalon y a manifesté toute sa puissance dans la fermeté du dessin, la grande tournure des personnages et l'abondance de la couleur. C'est une œuvre de maitre, savante et complète. Elle a bien plus d'éclat et de verdeur que les tableaux postérieurs de Sigalon. L'Athalie et la Locuste resteront ses deux titres principaux devant la postérité.

Il est remarquable que le rude Sigalon avait encore pris dans Racine le sujet de son Athalie :

> De princes égorgés la chambre était remplie :
> Un poignard à la main, l'implacable Athalie
> Au carnage animait ses barbares soldats,
> Et poursuivait le cours de ses assassinats.

A la vérité, la poésie harmonieuse de Racine n'est pas si sanglante et si colorée que l'image vivante du peintre méridional.

Jusqu'à la révolution de Juillet, l'artiste découragé n'osa plus entreprendre de grandes peintures. C'est alors surtout qu'il fit des portraits pour vivre, celui de la mère du docteur Moreau, son ami ; celui de M. Schœlcher père, et autres. L'Amour captif, exposé à la galerie des Beaux-Arts, et appar-

tenant à M. Moreau, doit être de cette époque. Le sujet prêtait au talent de Sigalon : un homme et une femme nus sont couchés au milieu d'un paysage, l'Amour enchaîné près d'eux. On voit par la science anatomique de ces figures, que Sigalon appartient indirectement à la grande école des praticiens habiles dont Gros était le chef. Le dessin et le modelé sont irréprochables, et la pâte est d'une belle qualité. On en jugerait mieux encore si le tableau était placé plus bas, à portée du regard. Sigalon ne craint pas d'être analysé par la critique et étudié par les connaisseurs. Il ne faut pas nous dissimuler cependant qu'il est un peu lourd et qu'il manque de distinction.

La Vision de saint Jérôme et le Christ en croix furent exposés en 1831. Mais le produit minime de ces tableaux ne pouvait encore soutenir Sigalon au milieu de la vie parisienne et des dépenses que nécessite la grande peinture. Après douze ans de luttes, il fut forcé de retourner à Nimes, « plus pauvre qu'il n'en était sorti », comme dit M. Jeanron dans une excellente notice sur son maître et son ami. Il espérait y donner des leçons de dessin et y faire des portraits. Mais, en 1834, la direction des Beaux-Arts vint l'enlever à sa retraite en lui confiant la copie du Jugement dernier et des autres fresques de Michel-Ange dans la chapelle Sixtine.

On dit que cette mission difficile avait été refusée par plusieurs peintres privilégiés. Sigalon y a consacré quatre années d'un travail opiniâtre, secondé par ses énergiques qualités de praticien, et en 1839, sa gigantesque copie fut plaquée dans le fond d'une salle de l'école des Beaux-Arts. Tout Paris accourut contempler la conception immortelle de Michel-Ange, qui souleva, il faut bien le dire, d'absurdes contestations. Oui, en France, au dix-neuvième siècle, il s'est trouvé des impuissants et de pitoyables orgueilleux qui n'ont pas été satisfaits du génie de Buonarotti. Sigalon fut bien étonné de ces niaiseries quand il vint lui-même pour assister au triomphe de l'illustre Florentin qui l'avait préservé, disait-il, « de mourir à l'hôpital. » Il repartit plus triste que jamais, et quelques mois après, il mourait à Rome dans les bras de l'abbé Lacordaire.

M. Gigoux a exposé, en 1841, un très-beau portrait de Sigalon, dont la tête a été peinte d'après nature.

Géricault mourut presque à l'âge où Sigalon commençait véritablement son métier. Quand il exposa la Méduse, en 1819, au même Salon où étaient la Galatée de Girodet et l'Odalisque de M. Ingres, un journal écrivit : « M. Géricault est un jeune homme de grande espérance, et qui promet beaucoup. » Il avait alors vingt-huit ans : cinq ans après, il était mort.

C'est un préjugé très-singulier que de refuser à la jeunesse le don des productions durables et supérieures. Dans les arts surtout, la barbe grise n'est pas indispensablement la compagne du talent. Il est curieux de constater l'âge auquel moururent les plus grands peintres. Nous citerons rapidement ceux dont nous avons les dates dans la mémoire : Paul Potter mourut à vingt-huit ans, Valentin et Brawer à trente-deux ans, Adrien van Velde à trente-trois ans, comme Géricault, le Giorgione à trente-quatre ans, Raphaël, Le Parmesan et Watteau à trente-sept ans, Lesueur à trente-huit ans, le Corrège et le Caravage à quarante ans, Lucas de Leyde à quarante-un ans, Van Dyck et André del Sarte à quarante-deux ans, Albert Cuyp et Metzu à quarante-trois ans. Et Hobbéma, j'ai toujours pensé qu'il était mort fort jeune, sans quoi la trace de sa vie n'eût pas été complétement perdue.

Il est vrai qu'on peut mettre en parallèle Rubens et Prud'hon, qui moururent à soixante-trois ans, Murillo et Zurbaran, à soixante-quatre ans, Le Vinci à soixante-sept ans, Rembrandt à soixante-huit ans, Poussin à soixante-et-onze ans, David à soixante-dix-sept ans, Greuze à soixante-dix-neuf ans, Le Primatice et Chardin à quatre-vingts ans, Claude et le Tintoret à quatre-vingt-deux ans, Michel-Ange à quatre-vingt-dix ans, Titien à quatre-

vingt-dix-neuf ans, et même Jean Cousin, qui, suivant le catalogue du Musée, vécut cent vingt ans, et Velasquez cent un ans. Nous accorderons volontiers que ces deux dernières dates du catalogue officiel soient des fautes typographiques. Mais un catalogue national et permanent devrait être parfaitement corrigé.

L'histoire des diverses fortunes de la Méduse n'est pas gaie pour les hommes de talent. Après le Salon, M. Horace Vernet s'entremit auprès du directeur du Musée, M. de Forbin, pour faire acheter cette belle peinture. On offrit à contre-cœur 5,000 francs ; c'est-à-dire moins que les frais d'exécution. Alors, Géricault partit pour l'Angleterre où il avait déjà fait un voyage en compagnie de son ami Charlet. En Angleterre, il exposa la Méduse, qui avait grande renommée à l'étranger. Cette exhibition et quelques dessins lui rapportèrent plus de 20,000 francs. Quand il fut mort, la Méduse fut de nouveau proposée à M. de Forbin, et, sur son refus, achetée aux enchères par l'ami et même le collaborateur de Géricault, M. de Dreux-Dorcy, en concurrence de marchands de tableaux qui voulaient la couper en fragments, et en faire des études. Plus tard, la réputation de Géricault ayant grandi, la direction des Musées se décida, et M. Dorcy fut heureux de céder au Louvre le chef-

d'œuvre de son ami pour le prix qu'il avait coûté, 6,000 francs.

Géricault a laissé, outre la Méduse, exécutée en six mois, les deux grandes figures à cheval du Palais-Royal : le Chasseur, exposé en 1822, le Cuirassier, en 1814, et une foule d'études et de dessins, épars dans les collections particulières, chez MM. Scheffer, Marcille, Collot, Barroilhet, Étienne Arago, etc.

Les deux études de chevaux, exposées à la galerie des Beaux-Arts, appartiennent à lord Seymour. Elles ont été peintes d'après nature dans une écurie célèbre. Chacun de ces nobles animaux porte un nom auquel se rattachent ses exploits. Il y en a de toute couleur et de tout reflet, orange, perle, citron, bleu-ciel, vert-d'eau, rose ; la lumière glisse sur ces poils lustrés toutes les nuances du prisme. Chacun a sa physionomie, sa tournure, son style, et le caractère original de sa race, naseaux brûlants, fins jarrets, flancs d'acier. Dans la première étude, sept chevaux sont vus par-devant et de face avec leurs têtes expressives et leur poitrail impatient. Dans la seconde, il y a trois rangées de huit chevaux vus de croupe. C'est merveilleux, et bien digne de l'enthousiasme des sportmen.

Géricault eut toujours une furieuse passion pour les chevaux. Au collége, il rêvait Franconi, et s'at-

tachait des barres de fer le long des genoux en dedans pour se courber les jambes en arc, à la manière des cavaliers. Il étudia un instant chez Carle Vernet avant d'entrer chez Guérin, où son instinct de coloriste le fit appeler « le cuisinier de Rubens. » Ses premières peintures furent des cavaliers et des chevaux. En 1814, il s'engagea dans la cavalerie. Plus tard, on le voyait toujours à cheval dans les Champs-Élysées ou au Bois. C'est en se promenant à cheval sur les bords de la Tamise qu'il contracta une sciatique, origine de sa longue maladie. C'est une chute de cheval qui lui causa un abcès à la cuisse. C'est à une course du Champ-de-Mars qu'il fut heurté violemment à l'endroit de sa blessure, dont finalement il mourut après une année de souffrances cruelles.

La bibliothèque des estampes possède une précieuse lettre de conseils qu'il adressait durant sa maladie à M. Eugène Isabey, et qui finit par cette apostrophe mélancolique : « Ta jeunesse aussi se passera, mon jeune ami ! »

C'était le regret de n'avoir pas réalisé tous ses projets de peintre qui tourmentait Géricault sur son lit de mort. La douleur le trouva toujours d'un courage héroïque fortement exprimé sur sa belle tête d'aigle : au milieu d'une opération chirurgicale, comme son médecin pâlissait : « Tenez, lui

dit-il, prenez ce flacon de sels, vous en avez plus besoin que moi. » Mais tous ces sujets dramatiques qu'il avait esquissés autrefois, comme la Traite des Nègres, toutes ces batailles et ces courses de chevaux faisaient de terribles mêlées dans sa tête en délire. On sait par le nombre de ses croquis de la Méduse, dont il a retourné la composition sous mille aspects différents, combien son imagination était vive et féconde ; il se prenait à songer que de tous ses rêves poétiques, un seul demeurait écrit sur la toile pour témoigner de son talent. Encore la Méduse lui avait-elle valu peu d'encouragement, un mot flatteur du roi Louis XVIII à l'exposition, et ce jeu de mots d'un de ses camarades d'atelier : « Mon cher Géricault, vous avez fait là un Naufrage qui n'en sera pas un pour vous. »

On voit encore à l'exposition des peintres un petit Combat de cavalerie, esquisse de Géricault, appartenant à M. Ferdinand Laneuville, et deux brusques dessins au trait, des Chevaux en liberté et des Taureaux luttant avec des hommes.

Continuons la triste histoire de ces vies agitées et de ces morts funestes sur le champ de bataille des arts : David mort en exil, Gros aux bords de la Seine, Prud'hon de chagrin après le suicide de Mlle Mayer, Sigalon de découragement, Géricault de hasard ; Léopold Robert s'est coupé la gorge

pour un mystérieux amour. Il semble que nous sommes à Versailles dans cette galerie des généraux de l'Empire, où, sur chaque socle des statues, on lit : Tué à Austerlitz, tué à Waterloo... Il n'y manque que la statue de Napoléon tué à Sainte-Hélène par les Anglais.

Nous avons raconté longuement ailleurs la vie de Robert et son amour, et les diverses phases de son talent. Le caractère de Robert est tout autre que celui de Géricault; il a plutôt de l'analogie avec celui de Sigalon. Léopold Robert était Suisse, fils d'artisan comme Jean-Jacques son compatriote, esprit rêveur et timide comme lui, travaillant comme lui à grand'peine, et arrivant dans son art jusqu'à la beauté, comme Jean-Jacques, dans son style, à l'éloquence. Il y a dans les lettres de Robert plusieurs passages mélancoliques qui rappellent les Confessions. Il écrivait avant de mourir : « J'étais si heureux quand je pouvais travailler depuis le commencement du jour jusqu'à la nuit, par passion, non point par devoir. Hélas ! j'ai aspiré à des choses impossibles. Je suis pris du mal qui attaque ceux qui désirent trop. Et pourtant j'ai toujours aimé la simplicité. Une vie douce et contemplative n'est-elle pas préférable aux élans d'un cœur ambitieux? J'ai lu cette nuit la Bible, et j'ai cherché dans ses sublimes exhortations une tranquillité

d'esprit qui me fuit toujours. La religion et la nature sont mes deux seules consolations. Les préceptes de toutes les croyances peuvent concourir au bonheur de l'homme, parce que tous tendent à amortir les passions qui rendent quelquefois bien malheureux. »

Il faisait allusion à la fois à son amour et à son art.

Ailleurs, il écrit comme le misanthrope Rousseau : « On finit par se persuader qu'on n'est plus en rapport avec personne..., mais on n'échappe point à sa destinée. »

Au moment où il exécutait à Venise sa fatale résolution, le 20 mars 1835, le tableau des Pêcheurs de l'Adriatique arrivait à Paris. On se rappelle l'enthousiasme qu'excita ce chef-d'œuvre qui est comme le testament de l'auteur. L'exposition à la mairie du 2ᵉ arrondissement produisit 16,000 francs pour les pauvres. Nous préférons de beaucoup les Pêcheurs de l'Adriatique aux Moissonneurs, à la Madone de l'Arc et aux autres productions de Léopold Robert. Il y a dans cette œuvre suprême une tristesse ineffable et comme un cri de désespoir. Ces pêcheurs ne reviendront point.

Aucune des compositions de Robert n'a été plus travaillée que celle-ci. M. Marcotte en possède plusieurs dessins et esquisses superbes que son ami

lui envoyait d'Italie, chaque fois qu'il modifiait l'ordonnance de son image. C'est M. Marcotte qui est le plus riche de tous les amateurs en peinture de Léopold Robert. Il est regrettable qu'il n'ait pas prêté à l'Exposition la Mère heureuse ou la Mère tenant sur ses genoux son enfant mort; car on ne saurait juger Robert sur la Scène de Brigands, empruntée à M. le baron de Foucaucourt. Cette faible peinture est datée de Rome, 1820 ; Léopold Robert n'avait que vingt-six ans, et il n'était que depuis deux ans en Italie, où il était allé, dit-il, « avec l'idée d'y vaincre ou d'y mourir. »

Ses qualités particulières, l'ordonnance, le sentiment, la beauté, sont absentes de la Scène de Brigands, quoiqu'il ait souvent réussi plus tard dans des scènes analogues. Il faut voir Robert dans les sujets médités qui exigent une belle disposition des groupes et des figures, un agencement régulier des lignes ; aussi son maître de prédilection fut-il toujours le Poussin que personne n'a surpassé pour l'ordonnance d'un tableau. C'est le Poussin qui lui avait enseigné la composition pyramidale qu'on admire dans l'Improvisateur napolitain, dans les Moissonneurs, dans la Madone de l'Arc, dans les Pêcheurs de l'Adriatique : une figure principale au sommet, et des groupes symétriques qui se balancent de chaque côté. Ce système, en quelque

sorte architectural, est aussi celui de Raphaël dans tous ses grands ouvrages. Le Poussin et Raphaël ne l'avaient, d'ailleurs, point inventé. C'est le système de tous les bas-reliefs antiques. Bien plus, c'est le système de toutes les créations de la nature; car les hommes ne font que découvrir les lois éternelles de la divine harmonie.

Il faut voir encore Robert dans le style de ses figures prises isolément, dans le caractère de noble beauté qu'il a imprimé à la tournure de ses paysannes romaines et de ses rudes travailleurs. Mais si Robert est un grand poëte, on peut dire aussi qu'il est un faible praticien dans son art. Son dessin et sa couleur, tant vantés, sont fort reprochables; l'un est souvent incorrect et maladroit; il suffit d'examiner le galbe des pieds ou des mains; l'autre, la couleur, manque de demi-teintes et de variété. Léopold Robert nous paraît très-bien apprécié dans cette remarque d'un critique de nos amis : « Pendant toute sa vie, Robert n'a eu qu'un sentiment dont il est mort : il a rêvé la perfection. Il a, comme il le dit, aspiré à des choses impossibles. Il a trop désiré; et ce désir immodéré qu'il a transporté dans son art, il n'a jamais pu le satisfaire, pas plus dans son art que dans son malheureux amour. Mais cependant il doit à cette insatiable as-

piration d'avoir approché de son type de beauté humaine, s'il ne l'a pas atteint. »

Charlet, dont la perte récente a été sentie par tous les artistes, était moins ambitieux : voilà un homme d'improvisation, un talent spontané, facile et spirituel. Charlet est une espèce de journaliste qui fait de la vive polémique avec son crayon Otez à Charlet son patriotisme et son cœur de plébéien, vous n'avez plus qu'un observateur ingénieux et un dessinateur adroit. Charlet a fait de la comédie pendant que Gros faisait de l'histoire. On l'a quelquefois comparé à Béranger. Assurément, il est de la même famille; mais le sentiment de Béranger est bien plus profond, plus humain, plus durable, outre que le style du poëte est d'une qualité tout autre que le style du peintre. Béranger est de son temps, mais il est de tous les temps. Charlet est de la Restauration ; grognard posthume qui vint au monde en 92, au moment où les troupes républicaines partaient pour promener en Europe le principe populaire, et qui devait continuer la guerre contre les Bourbons dans leur propre royaume, après s'être battu à Clichy contre les alliés. Charlet est le fils d'un dragon et le filleul d'un maître d'armes. Fiez-vous à lui pour venger nos revers par un sarcasme persévérant. C'est lui qui a fait le mot de Cambronne, inscrit sous un pamphlet dont le succès fut prodi-

gieux : «La garde meurt et ne se rend pas.» La réputation de Charlet date de cette première lithographie, et durant quinze ans il a représenté à merveille l'esprit national. Les chansons et les images ont fait autant de mal aux Bourbons que la presse et la tribune. Charlet a sa place dans l'histoire politique aussi bien que dans l'histoire de l'art.

Les dessins et les lithographies de Charlet sont innombrables. Il en a laissé dans sa succession des cartons pleins, dont il eût été bien intéressant de conserver le catalogue. Il a exposé en 1836 un Épisode de la guerre de Russie, belle peinture à l'huile, qui est au musée de Lyon; en 1837, le Passage du Rhin, qui ne ressemble pas à celui de Boileau; en 1843, le Ravin; mais cependant ses tableaux sont fort rares et se vendront assez cher.

Charlet a dessiné jusqu'au dernier moment. La veille de sa mort, il a fait les deux dessins de l'Exposition, dédiés à M^{me} Belloc, et intitulés la Tête et la Queue de la République; ici un marquis, là un sans-culotte; au début, le peuple; à la fin, une aristocratie nouvelle. Charlet a toujours été de l'opposition. Il disait aussi qu'il n'y a point de juste-milieu dans les arts. M. Delaroche n'a jamais été de son avis.

III.

M. INGRES.

Un seule qualité véritablement éminente et distinctive suffit pour faire vivre un homme dans l'avenir. M. Ingres a de quoi vivre. On peut aimer plus ou moins sa peinture; son nom restera. M. Ingres ne sera point effacé de la tradition; mais il y sera toujours contesté. On remarque, d'ailleurs, tout le long de l'histoire et dans tous les ordres de faits, cette hésitation de l'esprit humain sur certaines choses et sur certains hommes, cette sorte d'ambiguité de jugement. En beaucoup de procès historiques, on ne trouve point de Salomon qui sache deviner la vraie mère. Il y a toujours eu, depuis dix-huit siècles, deux voix contradictoires sur Brutus et sur César, comme dit l'Encyclopédie de Pierre Leroux; qui a raison de César ou de Brutus? deux voix sur Machiavel, dont on a pratiqué les préceptes au profit des convictions les plus différentes; pendant que Voltaire réfutait l'*infâme* Machiavel, avec Frédéric qui ne valait guère mieux, Rousseau écrivait : « Le livre du Prince est le livre des républicains. » Et, sans aller si loin, sans sortir du domaine de la peinture, il y a toujours eu deux voix sur le Caravage et les peintres

fougueux, sur les Carrache et l'école bolonaise, sur Piètre de Cortone et les maniéristes qui eurent tant de célébrité, et qui, finalement, ont produit la décadence. Watteau et Boucher, David et son école, n'ont-ils pas subi déjà deux ou trois ballottages dans l'estime publique? Il arrive donc souvent qu'un homme puisse avoir des titres à l'histoire, même avec un génie fort incomplet, même avec une influence pernicieuse. Mais il y a toujours dans un nom historique, quelles que soient les imperfections du personnage, une cause efficace et particulière de durée, et c'est cette cause qu'il faut pénétrer.

M. Ingres représente un élément essentiel de la poésie. Il est à la recherche du style, de la correction, de la tournure, de la beauté. Il est vrai que la beauté, comme il parait la comprendre, est circonscrite dans une combinaison étroite de la forme, abstraction faite de toutes les autres qualités vivantes et infiniment variées de la nature. Le système, à notre avis, même à ne considérer que l'esthétique et la poésie, sans les conditions de son art, est radicalement vicieux. Mais M. Ingres apporte dans sa conviction tant de violence et de tenacité, que ses œuvres ont toujours du caractère. Nous l'avons comparé ailleurs à M. Guizot, avec qui certainement il a beaucoup de ressemblance.

Nous avons signalé aussi dans notre premier paragraphe ses analogies avec David, en ce sens que tous les deux ont un principe d'inspiration que leur pratique trahit sans cesse. David voulait dans les arts la signification sociale, la moralité, l'enseignement historique ; mais le peintre reste bien au-dessous du théoricien. M. Ingres désire la beauté pour elle-même, sans aucun tourment social, sans souci des passions qui agitent les hommes, et de la destinée qui mène le monde. Il ambitionne la perfection plastique. Mais vraiment son exécution ne répond pas à sa volonté.

Au fond, M. Ingres est l'artiste le plus romantique du dix-neuvième siècle, si le romantisme est l'amour exclusif de la forme, l'indifférence absolue sur tous les mystères de la vie humaine, le scepticisme en philosophie et en politique, le détachement égoïste de tous les sentiments communs et solidaires. La doctrine de l'art pour l'art est, en effet, une sorte de brahmanisme matérialiste qui absorbe ses adeptes, non point dans la contemplation des choses éternelles, mais dans la monomanie de la forme extérieure et périssable. Il est remarquable que le romantisme, dont on ne saurait contester la bonne influence quant au style, n'a pas produit un seul homme de conviction sociale. Leurs poëtes ont chanté tous les enfants du miracle, toutes

les grandeurs et toutes les iniquités. L'art pour l'art, en dehors des hommes, est une hérésie singulière dans la patrie de Rabelais, de Corneille et de Molière, de Voltaire et de Rousseau, du Poussin et de David. Les arts en France ont toujours eu la tendance philosophique, et, le plus souvent, ils ont même été une arme de guerre sociale, des prédications ou des pamphlets. Les romans des grands écrivains du dix-huitième siècle sont toujours une thèse d'utilité générale ou de perfectionnement moral. *Scribitur ad probandum.* Le dix-neuvième siècle, qui a tant à faire partout, dans ses institutions et dans ses mœurs, aurait bien dû conserver la noble inspiration de ses prédécesseurs.

M. Ingres est donc tout à fait au rebours de la tradition nationale, et particulièrement de la doctrine récente de Louis David. C'était là pourtant ce qui devait survivre de David dans l'école française, l'amour des choses généreuses, l'enthousiasme pour tous les dévouements héroïques. A Brutus, à Socrate, à Léonidas, ont succédé les Odalisques. L'artiste n'a plus d'opinion ; il ne relève que de sa fantaisie, et ainsi isolé des autres hommes, il méprise, du haut de son orgueil, tous les accidents de la vie commune. Et, par exemple, durant l'invasion de la patrie en 1814, M. Ingres peignait l'Arétin, la Fornarina et Henri IV. Dans le même temps,

comme nous l'avons déjà dit, David ressuscitait Léonidas. L'un criait : Vive Henri IV le vert-galant ! l'autre : Vive la patrie et la liberté !

Nous insistons sur cette remarque, parce que, en définitive, la pensée, l'inspiration, le sentiment, le génie, l'invention, comme on voudra, sont toujours le fond des arts, dans les lettres comme dans la peinture. Les arts ne sont que l'expression de la vie intérieure qui s'agite au sein de l'homme pour se communiquer aux autres hommes. Malheureusement, en ce temps-ci, la forme emporte le fond, et personne ne paraît même songer à cette dégradation de l'art national. Si l'on discute, c'est tout au plus sur le procédé, sur l'adresse de l'exécution. La littérature en faveur n'a pas d'autre mérite ; la peinture n'a pas d'autre inquiétude. Nous sommes fort à l'aise pour nos critiques en cette matière, parce que nous pensons avoir prouvé que personne plus que nous n'estime la pratique elle-même dans les arts, la couleur, le mouvement, l'abondance, l'esprit en peinture. Nous ne méprisons point les odalisques et les bergères ; Watteau et Boucher nous semblent même préférables aux lourds compilateurs qui s'imaginent faire un tableau avec une grosse idée ou une intention honnête. L'intention ne saurait être réputée pour le fait quand il s'agit d'art, c'est-à-dire de réalisation, de création. Il faut

que l'enfant vienne au monde avec toutes les conditions de vitalité. Nous sommes assez exigeant, toutefois, pour souhaiter qu'il ait une âme. Est-ce trop ?

Eh bien ! quel est le principe de vie qui anime M. Ingres et son école ? Que pense-t-il de la société antique, du moyen âge et de notre temps ? Vous ne pouvez donner à la beauté son caractère, sans toucher au vrai et au juste. Le beau est la splendeur du vrai, comme disait Platon. Où sont la vérité et la justice, pour les revêtir de beauté ? Si vous ne croyez à rien, où mettrez-vous le signe de la beauté ? sur le bien ou sur le mal ? Vous me présentez une image, à quoi faut-il que je m'intéresse ? à la victime ou au bourreau ? à la passion ou à l'égoïsme ? Pour faire une image, il faut donc avoir un sentiment quelconque qui saisira ensuite le spectateur. Voici la Mort de Socrate, de David ; c'est une apothéose : en contemplant ce tableau, il est impossible de ne pas prendre parti pour le philosophe et pour la vérité. La Mort de Socrate, peinte par un sceptique, ne signifierait rien du tout. Voici le Léonidas de David ; courons vite à la frontière défendre la patrie contre l'étranger ! Voici le Massacre de Scio, d'Eugène Delacroix ; n'êtes-vous pas révolté contre les oppresseurs ?.

Ce n'est pas à dire que l'âme de l'artiste vivifie

seulement les sujets historiques et directement significatifs. On peut mettre beaucoup de sentiment humain dans une scène la plus simple du monde, dans une figure quelconque et même dans le paysage. Mais encore faut-il que l'artiste ait premièrement éprouvé lui-même une impression, sans quoi le daguerréotype suffit à reproduire l'image.

On peut donc reprocher à M. Ingres son indifférence en matière de religion, de philosophie, de politique, de morale, d'histoire, et de tout ce qui intéresse profondément l'homme et la société. La position de M. Ingres est si éminente dans notre école, qu'il est responsable de la direction où s'engagent une foule d'artistes. Un mauvais principe, une fois accepté, peut compromettre toute une génération. A notre avis, il importe de ne pas laisser croire aux peintres qu'ils peuvent réussir par la recherche exclusive de la forme, ou par des qualités de pratique plus ou moins heureuses. « Celui qui se contente de voir l'extérieur, de peindre la forme, ne saura pas même la voir », dit avec raison M. Michelet dans son livre du *Peuple*. Encore une fois, le specticisme est funeste dans les arts comme dans toutes les autres manifestations de l'esprit humain.

Les procédés de M. Ingres, les moyens spéciaux de son art, la théorie de son exécution, nous pa-

raissent aussi très-discutables. On ne discute, d'ailleurs, que les grands hommes. M. Ingres méconnaît le domaine particulier de la peinture, comme dit M. Guizot. Quel beau bas-relief à faire pour un sculpteur avec l'Apothéose d'Homère ! Quelle statue toute moulée dans l'Odalisque ! M. Ingres était peut-être un statuaire. C'est assurément le procédé des statuaires qui le préoccupe dans la peinture, et même, le croirait-on? dans la musique. M. Ingres est très-musicien, et son bonheur est de faire sa partie de violon dans quelque quatuor de Haydn. Il aime à causer musique autant que peinture, et il répète souvent : « Ce qui me séduit dans la musique, c'est le dessin, la ligne. » Le mot est caractéristique, et peint à merveille la passion excessive de l'illustre artiste pour la forme, qui est pourtant secondaire en peinture et surtout en musique.

Il y a, en effet, du dessin dans la musique, comme il y en a en littérature, comme il y en a en peinture. Un morceau de musique, une phrase, peuvent être bien dessinés dans l'ensemble et le détail. La proportion est une condition de tous les arts ; mais le moyen de la musique, c'est le son avec toutes ses combinaisons et ses rhythmes qui le dessinent et le circonscrivent. Le moyen de la peinture, c'est la couleur avec le dessin qui la limitent et la circonscrivent.

Le dessin est en peinture ce que la mesure est en musique, pas autre chose. Qu'est-ce que la mesure sans le son? Le vide, l'impossible. La mesure est la borne du son; de même, le dessin est le cadre de la couleur. Si la poésie, prise en général, est une, les arts sont multiples, et leurs moyens d'expression différents. Faire de la peinture sans la couleur, comme procédé fondamental, comme point de départ, c'est nier son art lui-même; car la peinture est une convention qui ne s'explique que par la lumière, c'est-à-dire par la couleur. C'est la lumière qui fait comprendre le relief et l'espace sur une surface plane. On ne songe pas assez au tour de force incroyable de la peinture, qui arrive à matérialiser l'air infini et la profondeur du ciel sur une toile sans profondeur; artifice merveilleux, exigeant même une certaine éducation de la part de ceux qui regardent les images ainsi réalisées. On sait que les enfants, les sauvages et quelquefois les paysans, ont beaucoup de peine à saisir ce qui est représenté dans un tableau. J'ai rencontré dans les montagnes, des pâtres si étonnés de voir peindre la perspective et l'espace sur des études prises devant eux d'après nature, qu'ils croyaient à un sortilége. La peinture est une magicienne bien surprenante, dont tous les secrets sont dans la couleur.

Les poëtes aussi sortent parfois du domaine spécial de leur art, en faisant des vers uniquement avec des mots sonores. Cela peut être de la musique. M. Lamartine en offre des exemples. George Sand est souvent peintre, et M. Hugo, sculpteur, comme M. Lamartine est musicien.

La peinture de M. Ingres a plus de rapport qu'on ne pense avec les peintures primitives des peuples orientaux, qui sont une espèce de sculpture coloriée. Chez les Indiens, les Chinois, les Egyptiens, les Etrusques, par où commencent les arts? Par le bas-relief sur lequel on applique la couleur; puis, on supprime le relief, et il ne reste que le galbe extérieur, le trait, la ligne; appliquez la couleur dans l'intérieur de ce dessin élémentaire, voilà la peinture; mais l'air et l'espace n'y sont point. Les tableaux chinois conservent encore ce caractère, si bien écrit sur les vases étrusques, où les figures, coloriées de teintes plates, n'ont pas d'autre prétention que de singer la statuaire et la ciselure.

J'ai entendu plusieurs personnes, à l'Exposition, comparer la Stratonice à la peinture chinoise et à la peinture étrusque, l'une si fine de ton, si minutieuse dans le détail; l'autre si accusée dans la ligne, si précise dans la tournure, un peu étrange, mais toujours superbe; toutes deux privées cependant des artifices de l'air et de l'espace.

Les mêmes défauts, tenant aux mêmes causes, c'est-à-dire au même procédé, sont faciles à signaler dans les tableaux de M. Ingres. Prenons la Stratonice, le plus beau tableau de l'Exposition : tout est sur le même plan, le lit, les colonnes, les personnages du drame et les personnages qui sont censés peints sur les lambris. Prenons la seconde Odalisque : l'eunuque noir touche à la belle sultane, et cependant il est plus petit de moitié ; car, dans l'intention de M. Ingres, il est à une certaine distance. Faute de perspective. Dans la fameuse Clytemnestre, de Guérin, il y avait un effet analogue : la Clytemnestre saisit le rideau qui la sépare du lit d'Agamemnon ; on dirait qu'elle va mettre la main sur l'homme endormi, et cependant la proportion du corps d'Agamemnon indique un éloignement considérable. C'est donc la couleur ou la lumière qui classe les objets à leur plan. Les coloristes ne tombent jamais dans ces aberrations.

Le manque de perspective qui trouble l'effet des tableaux de M. Ingres, tient encore à ce que le peintre rend trop minutieusement les détails, et avec la même valeur de ton, quelle que soit leur localité. Ainsi, entre l'odalisque et l'eunuque noir, on compte exactement les dessins du tapis : il y a entre eux cinq ou six carreaux qui peuvent faire

une distance de cinq à six pieds. Pourquoi donc l'eunuque est-il si petit ?

La galerie des Beaux-Arts renferme onze peintures de M. Ingres : Œdipe expliquant l'énigme, appartenant à Mme la duchesse d'Orléans ; la Chapelle Sixtine, à M. Marcotte ; l'Odalisque, à M. le comte Pourtalès ; le Philippe V, à M. le duc de Fitz-James ; Françoise de Rimini, à M. le comte Turpin de Crissé ; Jehan Pastourel et Charles V, à M. le marquis de Pastoret ; le portrait de M. Bertin l'aîné ; le portrait de M. le comte Molé ; l'Odalisque, appartenant à M. Marcotte ; la Stratonice, à Mme la duchesse d'Orléans, et le portrait de Mme la vicomtesse d'Haussonville. Nous les avons rangés à dessein dans leur ordre chronologique pour suivre le développement du talent de l'auteur.

L'Œdipe date de 1808 ; M. Ingres avait alors environ vingt-neuf ans. Il avait quitté Montauban à l'âge de seize ans pour étudier dans l'atelier de David, contre le style duquel sa vie tout entière devait être une longue protestation. En 1800, il remporta le prix de Rome, où il ne put aller qu'en 1806, après la réorganisation de l'école française à la villa Médicis. Son tableau de concours, exposé encore aujourd'hui à l'école des Beaux-Arts, représente Achille recevant dans sa tente les am-

bassadeurs d'Agamemnon. Lorsque Flaxman vint en France, il déclara que cet Achille de M. Ingres était la plus belle chose qu'il eût vue à Paris. Il faut remarquer que Flaxman était *sculpteur* et *Anglais*.

M. Ingres demeura en Italie jusqu'à l'année 1824, et il y retourna en qualité de directeur de notre école, après le succès du Saint Symphorien au Salon de 1835. Cet exil volontaire explique en partie ses prédilections et le caractère de son style, étranger à la tradition française. Poussin aussi resta longtemps à Rome, et fut influencé par la manière de Raphaël, mais sans atteinte à l'originalité de son propre génie.

La composition de l'OEdipe est très-saisissante. Il y a un mystère terrible entre l'homme et le sphinx. OEdipe, nu et de grandeur naturelle, est vu de profil, dans l'attitude d'une profonde réflexion. Le sphinx, à tête et mamelles de femme, avance déjà sa griffe de lion vers l'audacieux jeune homme. La chair et les rochers sont à peu près du même ton, tirant sur le pain d'épice. Les cheveux d'OEdipe paraissent en bois travaillé, et son oreille est perdue hors de la ligne naturelle et régulière.

La Chapelle-Sixtine fut exposée en 1814, quoiqu'elle soit datée 1820, à ce que je crois. C'est sans doute à cette dernière époque que l'auteur

compléta sa composition en ajoutant la rangée de figures, au bas à gauche. La quatrième tête de chanoine est le portrait de M. Ingres. Quelques personnes admirent dans la Sixtine les qualités de la couleur. Le ton local est, en effet, plus vigoureux que dans les autres tableaux du peintre. Mais ce qui constitue le coloriste, c'est la valeur relative des tons, l'harmonie et la distribution de la lumière, d'où résulte la perspective. Or, ici encore, les fresques de Michel-Ange ont presque la même valeur que les personnages disséminés aux divers plans.

L'Odalisque, de M. Pourtalès, datée 1814, Roma, ne fut exposée qu'en 1819, avec le Philippe V, daté 1818. Il est curieux de retrouver l'opinion de la presse sur l'Odalisque tant vantée aujourd'hui. Le Journal de Paris, le seul qui eût osé critiquer, avec réserve toutefois, la Galatée de Girodet, disait de l'Odalisque : « Malgré toute ma disposition à l'indulgence, je ne ferai point de compliments à M. Ingres, qui, parvenu à l'âge où le talent des artistes doit être dans toute sa force, semble prendre à tâche de nous ramener au goût de la peinture gothique. Il n'y a qu'un sentiment sur le compte de son Odalisque, et je ne doute pas qu'il ne s'empressât de la soustraire à nos regards, s'il entendait seulement une partie des propos qu'elle fait tenir dans le public. »

Depuis vingt-sept ans, la critique a bien changé ; mais je doute que le public d'aujourd'hui soit beaucoup plus indulgent pour l'Odalisque. Le procédé de cette peinture est si étrange, le modelé si insaisissable, les accessoires d'un ton si cru, qu'on s'y accoutume difficilement. Cela ne ressemble point au velouté de la chair vivante. Le dessous des pieds est comme une vessie pleine ; l'oreille est trop haute, comme dans l'Œdipe ; les cheveux sont vert-d'eau, comme dans le portrait de Mme d'Haussonville, le bras droit est trop long et trop raide, mais il est terminé par une main superbe. La tournure générale a du style et de la grandeur. Cependant on se demande ce que le peintre a voulu exprimer dans cette figure sans caractère précis. Est-ce la volupté, la beauté, le calme, la mélancolie ? Femme, qui es-tu, et que me veux-tu ?

Le Philippe V donnant une décoration quelconque au maréchal de Berwick, est semé de plaques rouges, si effrayantes pour un œil en bonne santé, que nous n'avons pas osé nous arrêter sur le détail. Nous avons seulement remarqué que le Berwick prosterné avait au moins dix-huit têtes de hauteur, et point de cervelle. On ne vivrait pas avec un crâne si horriblement aplati.

La Françoise de Rimini est de 1819. Le jeune homme qui l'embrasse a la tête d'un mouton. L'en-

semble rappelle un peu les miniatures des anciens manuscrits. Le Charles V et le Jehan Pastourel est de 1821. Le caractère historique y est bien conservé. Plusieurs figures sont fermement tournées.

La réputation de M. Ingres ne commença guère qu'après la révolution de Juillet, quoique l'Apothéose soit de 1827. Le portrait de M. Bertin l'aîné, peint en 1832, fut son premier succès public. M. Ingres a copié la nature, qui ne se trouvait pas dans le style antique, et il lui a donné un grand caractère. Les ombres de la tête sont de la couleur de l'acajou du fauteuil, et le fond est d'un ton peu agréable. Ce portrait cependant est une œuvre très-forte, où l'individualité du personnage est empreinte avec une rare énergie. M. Henriquel Dupont vient d'en publier une belle gravure.

On admire les mêmes qualités dans le portrait de M. Molé, une grande sobriété d'entourages et la représentation très-intelligente de la personnalité que le peintre avait devant les yeux.

La seconde Odalisque, datée 1839, avait été commencée bien longtemps avant : la composition en fut modifiée plusieurs fois, et la toile a même été agrandie de deux pouces tout autour, le sujet ne pouvant tenir dans la proportion primitive. Il y a des qualités exquises dans le dessin de la sultane couchée. Le bras gauche et la main, jetés

comme une couronne au-dessus de la tête, ont une distinction parfaite ; au contraire, la main gauche qui repose sous le cou est incompréhensible et ne présente qu'un moignon disgracieux. Le modelé du ventre est fort risqué et le nombril paraît égaré dans le flanc droit. Le visage et les yeux montrent bien la nonchalance et la volupté d'une courtisane qui sort du bain. Il faudrait voir cependant cet intérieur de harem à côté des Femmes d'Alger, de M. Eugène Delacroix.

Il existe une répétition de cette Odalisque avec des changements, peinte en 1841 par M. Ingres lui-même, pour la cour de Wurtemberg. Les amateurs ont pu la voir exposée chez M. Léopold, au boulevard Italien. Le fond est un paysage, qui donne un peu d'air et d'espace. Nous croyons qu'il a été exécuté par M. Flandrin, le meilleur paysagiste de l'école ingriste. Cette répétition de l'Odalisque est aujourd'hui chez M. Delessert fils.

Suivant nous, la Stratonice est de tous les tableaux de M. Ingres celui où son système est le mieux en évidence, avec ses qualités et ses défauts. Le mouvement du jeune Antiochus, qui dresse son bras gauche sur sa tête maladive et effarée, pou ne pas voir Stratonice qui passe, pensive, au pied du lit, est sublime. Erasistrate, le médecin, debout derrière lui, le couvre de sa protection et

fait un geste d'étonnement. Il devine, en ce moment même, la cause de la maladie. Par une délicatesse de composition qui est un trait de génie, le père d'Antiochus, le mari de Stratonice, prosterné sur le lit, la tête cachée dans les draperies, n'aperçoit rien de ce drame mystérieux, et Stratonice elle-même se tient debout et détournée, dans l'attitude d'une rêverie mélancolique. Cette figure de Stratonice est admirable de simplicité et de calme. La tête est appuyée sur la main droite, à la manière des statues antiques qui symbolisent la pensée ou la méditation intime. Sa draperie, d'un bleu fin argenté, est d'un ensemble très-gracieux, quoiqu'elle ne laisse pas assez transparaître le modelé de la forme. Par malheur, le bras gauche est perdu, et la main vient on ne sait d'où. A gauche, un jeune garçon, planté sur ses jarrets effilés par la bordure comme des piquets, verse des parfums dans une cassolette à trépied ; sa tête est fine et l'attache de la main très-distinguée. A droite, le jeune homme en manteau violet, vu de dos, est collé au lambris, comme une draperie suspendue à un clou, comme la draperie bleue, jetée négligemment sur la chaise du premier plan ; on devine, encore du même côté, un fragment de figure de femme assise sous un guéridon et écrasée par une colonne ; car c'est le relief qui manque aux corps

dans cette singulière peinture. Il faut y regarder à deux fois pour soupçonner qu'il y a un homme sous le manteau du père agenouillé contre le lit ; j'ai vu des amateurs qui l'ont pris pour une couverture drapée. Mais avec quel acharnement sont terminés tous les détails du mobilier, la frise du lit, les colonnettes des portes, les décorations copiées sur l'antique ! M. Ingres n'a pas su faire le sacrifice des accessoires, pour concentrer l'intérêt sur ce drame de famille, si bien compris et si bien ordonné. Au contraire, il a sacrifié la pensée à des minuties locales, qui peuvent avoir l'approbation des archéologues, mais qui détruisent tout l'effet principal.

Nous trouverions puéril d'entrer dans la critique des parties secondaires ; cependant l'oreille de Stratonice est encore perdue trop haut en arrière ; les doigts de sa petite main, si heureusement infléchie sous le menton, sont peu correctement dessinés.

Girodet aussi avait fait à Naples une Stratonice pour son ami Cirillo. Il serait curieux de la comparer à celle de M. Ingres.

Enfin, le Portrait de M^{me} d'Haussonville présente encore le talent de M. Ingres sous un nouvel aspect. Ici, l'auteur a cherché la grâce et le charme ; il a prodigué les détails, les vases de fleurs et les glaces, tandis qu'il affecte l'austérité dans ses portraits d'hommes. Le sujet y prêtait sans doute ;

mais la manière de M. Ingres ne s'arrange guère de ces coquetteries, La pose de M^me d'Haussonville est presque la même que celle de Stratonice. Le bras nu qui supporte la tête a de l'agrément; il sort d'un corsage lilas dont la couleur se heurte violemment contre le velours bleu qui recouvre la console. Le portrait de M^me d'Haussonville est le dernier ouvrage de M. Ingres, et porte la date de 1845.

Pour compléter son œuvre, on a exposé dans la rotonde d'entrée trois beaux dessins de M. Calamatta, d'après le Vœu de Louis XIII, exposé en 1824, d'après le Saint Symphorien et d'après la Vierge à l'hostie, qui est maintenant à Saint-Pétersbourg. Il faudrait encore ajouter aux titres de M. Ingres, Jupiter et Thétis, le Triomphe de Romulus, et quelques tableaux plus ou moins mythologiques, peints autrefois en Italie, le beau Portrait de Chérubini, le portrait du duc d'Orléans, l'Apothéose d'Homère, et les peintures en exécution au château de M. le duc de Luynes. Rubens avait fait trois mille tableaux quand il mourut, à l'âge de soixante-trois ans. On compte, je crois, environ quinze cents gravures d'après lui. Il est vrai que Rubens n'est qu'un coloriste.

SALON DE 1846.

I.

REVUE GÉNÉRALE.

L'exposition de 1846 est la soixante-neuvième exposition publique de peinture et de sculpture dans les salles du Louvre. La première date de 1699. Dès 1637, les artistes réunis en corps académique avaient fait une exhibition dont le livret rarissime a pour titre : « Liste des tableaux et pièces de sculpture *exposez* dans la *court* du Palais-Royal par MM. les peintres et sculpteurs de l'Académie royale. » Lebrun y avait mis la Défaite de Porus, le Passage du Granique, la Bataille d'Arbelles et le Triomphe d'Alexandre, quatre toiles qui ont environ cent trente pieds de long. Charles Lebrun était l'Horace Vernet de ce temps-là.

Une seconde exposition au Louvre eut lieu avant la mort de Louis XIV, en 1704. Sous la Régence,

il n'y en eut pas. Sous Louis XV, on compte vingt-quatre Salons, de 1737 à 1773; sous Louis XVI, neuf, de 1775 à 1791. C'est dans la série de ces curieux catalogues, devenus très-rares, qu'il faut étudier l'école française du XVIIIe siècle. Quoique le privilége de ces expositions solennelles fût réservé aux seuls académiciens, on y rencontre, à côté de noms oubliés aujourd'hui, tous les noms qui ont conservé quelque célébrité. Tout le monde a passé par l'Académie : Watteau lui-même, avec le titre de peintre des fêtes galantes; mais Watteau, cependant, ne figure pas dans la collection; car, en 1704, il n'avait que vingt ans, et il mourut en 1721.

A l'exposition du 8 septembre 1791, tous les artistes français ou étrangers, membres ou non de l'Académie, furent admis à présenter leurs œuvres, en vertu d'un décret de l'Assemblée nationale, qui confiait au Directoire du département de Paris la direction et la surveillance du Salon, quant à l'ordre, au respect dû aux lois et aux mœurs.

Sous la République, le Directoire et le Consulat, huit expositions, de 1793 à 1802; tous les ans, sauf 1794. Jusqu'alors, il n'y a pas trace de jury pour l'admission au Louvre; seulement, le 18 juillet 1793, la Convention ayant supprimé toutes les Académies, avait institué la Commune générale des

Arts, que David fit transformer presque immédiatement en un Jury des Arts, chargé de juger les concours de peinture, sculpture, architecture. Ce jury spécial fut nommé le 15 novembre de la même année. Il était composé de soixante membres, artistes, magistrats, savants, acteurs, hommes de lettres, hommes de guerre, hommes de toute profession. On y remarque Pache, le maire de Paris; Hébert (le père Duchesne); Fleuriot, le substitut de l'accusateur public; le fameux Ronsin, général de l'armée révolutionnaire; André Thouin, jardinier du roi; Cels, cultivateur, et même le patriote Hazard, cordonnier; parmi les littérateurs, Laharpe, Lebrun, Taillasson; parmi les savants, Monge; parmi les acteurs, Monvel, Lays, Michaud et Talma; parmi les sculpteurs, Julien, Boichot, Chaudet; parmi les peintres, Fragonard, Lebrun, marchand de tableaux, Gérard et Prud'hon. La Convention exigeait que chaque membre du jury, en votant, donnât par écrit les motifs de son opinion. Le procès-verbal de la première séance a été imprimé.

La loi du 25 octobre 1795, en créant l'Institut national des sciences et des arts, abolit naturellement ce jury transitoire; mais le nouveau corps académique n'avait aucun droit sur les admissions au Louvre. Le jury de censure n'a commencé que sous l'Empire: six membres, le directeur des Mu-

sées, deux amateurs et trois artistes, nommés par le gouvernement. La même institution arbitraire a persisté sous la Restauration. Aux cinq expositions de l'Empire, aux six de la Restauration, les nouveaux exposants étaient seuls soumis à l'examen du jury. Les autres artistes, académiciens, médaillistes ou décorés, en étaient dispensés, et entraient d'emblée au Salon. Il ne paraît pas que les six dictateurs exerçassent alors bien sévèrement leur omnipotence. Au moment même de la lutte romantique, les portes n'ont jamais été fermées aux novateurs.

Nous devons au gouvernement de Juillet l'institution du jury actuel qui, depuis quinze ans, a excité tant de justes protestations. En 1831, quelques artistes eurent l'imprudence de demander que le privilége des libres admissions fût supprimé, mais que le tribunal suprême fût composé pour moitié en dehors de l'Académie. L'Académie se saisit aussitôt de la proposition pour en écarter la partie principale, et la liste civile conféra exclusivement aux quatre sections de l'Académie des Beaux-arts, le droit d'examen sur tous les artistes. Les lettres d'invitation, pour chacune des séances du jury annuel, sont adressées *individuellement* aux membres des quatre sections, par l'intendant de la liste civile, de la part du roi ; si bien que l'Académie elle-même n'a pas à discuter dans son sein les

condition de sa terrible dictature. Si le jury était appelé en qualité de corps académique. M. David d'Angers), M. Ingres et les cinq ou six artistes de l'Institut qui s'abstiennent noblement de prendre part aux proscriptions arbitraires, auraient sans doute proposé quelque réforme indiquée par les règlements de la Constituante et de la Convention, quelques garanties efficaces, ou du moins plus de tolérance. Mais, par la convocat n individuelle, la liste civile échappe à toute controverse, et les vieux académiciens continuent, sans scrupule et sans responsabilité, de donner carrière à leurs jalousies ou à leurs caprices. Il ne faut que neuf membres présents pour délibérer.

Cette année, vingt membres de l'Académie ont assisté aux opérations du jury : MM. Bidault, Abel de Pujol, Hersent, Picot, Couder, Granet, Blondel, Heim, Garnier, peintres ; Ramey, Nanteuil, Petitot, Lemaire, Duret, Dumont, sculpteurs ; Gatteaux, graveur en médailles ; Fontaine, architecte de la place du Carrousel ; Huvé, architecte de la Madeleine ; Lebas, architecte de Notre-Dame-de-Lorette ; Debret, architecte de Saint-Denis. M. Fontaine aurait mieux fait de paver sa place qui s'enfonce ; M. Huvé de méditer sur l'architecture moderne ; M. Lebas, d'entreprendre la décoration d'un café ; M. Debret, de consolider sa tour qui s'écroule.

On s'est rassemblé quatorze fois pendant quatre heures environ, pour examiner plus de cinq mille ouvrages ; soit à peu près cent par heure ; deux tableaux par minute. C'est juste le temps de passer devant la file des tableaux sans s'arrêter, en supposant qu'ils fussent rangés en ordre. Si le nombre des exposants vient à augmenter, il faudra employer les machines à vapeur. La chaise curule de chaque académicien sera fixée sur une locomotive. Quelque habitude qu'on ait de la peinture, il est impossible, avec la plus honnête impartialité, de ne pas décider au hasard dans une pareille précipitation.

Les exclusions ont été nombreuses, comme d'habitude. Elles ont atteint des hommes que leur réputation et leurs travaux antérieurs recommandent à l'attention publique : M. Decamps, M. Diaz, M. Corot, M. Gudin ; parmi les sculpteurs, M. Duseigneur, une Vierge en marbre ; M. Fratin, quatre groupes d'Animaux, en bronze ; M. Maindron, l'auteur de la Velléda, du Luxembourg, et les *seize* élèves de M. Rude. On sait que M. Rude, un de nos meilleurs statuaires, n'est pas très-bien avec l'Institut : l'animosité du jury est trop évidente. En vérité, M. Bidault, le paysagiste, n'est pas compétent pour juger la peinture de M. Decamps, ni M. Abel de Pujol pour juger Diaz, ni M. Ramey

pour juger Duseigneur. Supposez un jury composé de vrais peintres, d'amateurs éclairés comme MM. Maison, de Morny et autres, de gens de lettres et de critiques comme Béranger, Eugène Sue, Delécluze, Gautier et autres; d'hommes influents dans les arts, comme MM. Cavé, Taylor, Mérimée, etc., le scandale de ces proscriptions ne se renouvellerait pas. Il suffirait peut-être que cette magistrature distinguée surveillât l'ordre du Salon, le respect dû aux lois et aux mœurs, comme disait la Constituante.

Mais il se présente ici une autre question, celle de l'emplacement des expositions annuelles, tant discutée depuis 1830. N'est-il pas déplorable que notre musée français soit fermé six mois de l'année ; que les étrangers soient privés de la vue, les artistes de l'étude de nos chefs-d'œuvre ? N'est-il pas effrayant que les tableaux des vieux maîtres risquent tous les ans d'être crevés par les angles des bordures modernes? On a dissimulé ainsi plus d'un accident produit par le rangement du Salon. Tout commande donc à la liste civile, puisque c'est elle qui est encore chargée de la haute direction des arts en France, de choisir un autre local pour les expositions périodiques; notre avis serait qu'on les maintînt au Louvre, à proximité du vieux Musée, comme moyen de comparaison; mais il faudrait

terminer le Louvre, et les nouvelles salles du Nord satisferaient à toutes les exigences. Voilà une belle entreprise pour M. Fontaine. La liste civile s'y est engagée après 1830, par l'organe de M. de Schonen. Mais si la liste civile, avec ses millions et ses châteaux, est trop pauvre, une souscription publique pourrait couvrir les frais de ce monument national.

Sur les 5,000 ouvrages présentés, le jury en a reçu 2,412, moins de la moitié : 1,833 tableaux, 273 miniatures, aquarelles ou dessins; 133 sculptures ou gravures en médailles, 39 dessins d'architecture, 89 gravures, 40 lithographies. La table des artistes contient 1,231 noms, français, étrangers, hommes, femmes et enfants. On voit par ces nombres, auxquels il faudrait ajouter les artistes qui n'ont rien envoyé au Salon, ceux qui ont été refusés, et la foule des élèves et des amateurs, combien l'art s'est développé en France depuis 1830, et quelle multitude d'intérêts il agite. Il resterait à examiner si la qualité n'a pas un peu souffert de la quantité; car l'aspect général du Salon est assez attristant. On cherche en vain une école française et le sens de tous ces efforts et de ces tentatives diverses. A toutes les époques d'art et dans tous les pays, on remarque constamment une certaine unité qu'on peut approuver ou critiquer comme système; mais un

système n'est pas mauvais, quand il est bon. Cette harmonie dans chaque grande école du passé est si réelle, qu'en examinant un ancien tableau, dont le nom du maître n'est pas saillant, on commence par dire école vénitienne, ou école hollandaise, ou école française de tel siècle ; ce qui n'empêche pas la diversité. Titien et Véronèse, Rembrandt et Cuyp, Rigaud et Largillière sont bien distincts, quoiqu'ils se rapprochent par des affinités incontestables, comme pensée et comme exécution. Les anciens maîtres entendaient la liberté individuelle comme on doit l'entendre. Aujourd'hui, nous avons le désordre et l'insignifiance, au lieu de l'originalité et de la fantaisie.

Le Salon de 1846 offre pourtant une trentaine de tableaux remarquables dont nous donnerons ici l'indication, sur première vue. Nous n'avons encore parcouru que les salles de peinture. Les dessins, l'architecture, la gravure et la sculpture viendront une autre fois.

C'est toujours un peu la même nomenclature, qui n'aura pas aujourd'hui l'intérêt d'une critique raisonnée. Il suffit de signaler les principaux ouvrages qui exciteront la sympathie publique et sur lesquels s'engagera la discussion.

M. Ary Scheffer a sept tableaux : Faust et Marguerite au jardin; Faust au Sabbat, apercevant

le fantôme de Marguerite, appartenant à MM. Susse ; Saint Augustin et Sainte Monique, appartenant à la reine ; le Christ et les saintes Femmes, le Christ portant sa croix, et le portrait de M. Lamennais, tous placés côte à côte, dans la grande galerie à droite, vers le milieu, et l'Enfant charitable, de Goetz de Berlichingen, placé à gauche dans le grand salon. Le Faust au Sabbat est une des belles peintures de M. Ary Scheffer.

Les quatre tableaux de M. Decamps sont dispersés : le Retour du Berger, appartenant à M. Dubois, dans le grand salon, à droite, après la Bataille d'Ysly, de M. Horace Vernet ; l'École turque, à gauche en entrant dans la première travée ; le Souvenir de la Turquie d'Asie, appartenant à M. le marquis Maison, près de la rangée des Scheffer ; le Paysage de Turquie, dans la galerie de bois. Par malheur, la plupart sont en mauvaise lumière, l'École turque dans l'ombre, le Souvenir de la Turquie d'Asie, sous un jour qui éparpille l'effet lumineux ; ajoutez qu'ils n'ont pas été vernis et que les embus dissimulent la qualité du ton. On a refusé à M. Decamps un cinquième tableau, sous prétexte que c'était une esquisse. Esquisse ou non, M. Decamps devrait avoir le droit de se montrer comme il lui plaît.

M. Eugène Delacroix n'a envoyé que trois ta-

bleaux, les Adieux de Roméo et Juliette, dans le grand salon, en face de la Bataille d'Isly, le Sac du Château de Front-de-Bœuf, sujet tiré du roman d'*Ivanhoé*, et la Marguerite à l'église, appartenant à M. Collot, dans la galerie à gauche.

M. Diaz a exposé huit tableaux. On dit qu'on lui en a refusé un neuvième. Nous nous consolerons avec les Délaissées, la Magicienne, la Sagesse et l'Orientale, placées à gauche dans la galerie, avec le Jardin des Amours, à M. de Montpensier; l'Intérieur de forêt, à M. Périer, dans la galerie à droite; avec la petite Léda, de la galerie de bois; avec l'Abandon, charmant dos de femme nue, assise dans un paysage. Celui-ci a les honneurs du grand salon.

Un succès légitime est assuré, cette année, à M. Henri Lehmann. Les Océanides, beau groupe de femmes nues en pyramide, d'après le Prométhée enchaîné, d'Eschyle, occupent la droite de la rotonde, au milieu des galeries. L'Ophélia et l'Hamfet sont à droite, un peu avant les Faust de M. Scheffer, ainsi qu'un charmant portrait de profil de M^{me} la comtesse d'Agout.

Le plus beau portrait du Salon, un chef-d'œuvre, est un Portrait de femme en robe de soie bleue, la tête de profil, par M. Amaury Duval. C'est d'une correction et d'un style superbes. M. Amaury Duval

a trouvé l'élévation dans la simplicité. Pour ma part, j'aime mieux ce portrait que ceux du maître, M. Ingres, dont il procède. Il y a plus de jeunesse et de véritable sentiment de la beauté. On le voit en entrant dans le grand salon, en face de la Bataille d'Isly, qui nous servira, du moins, comme une enseigne pour nous guider à l'Exposition.

Cette bataille d'Isly est une miniature, comparée à la Smala. Elle n'a guère que trente pieds de large, un peu plus que le Repas chez Simon, de Paul Véronèse, qu'elle recouvre. C'est la même facilité, le même esprit que dans la Smala, des épisodes disséminés çà et là, d'un bord à l'autre de la toile, le tout surmonté d'un ciel en papier peint.

M. Cabat est revenu avec deux paysages, un Ruisseau à la Judie (Haute-Vienne), placé dans le grand salon, et le Repos, vue prise sur les bords d'un fleuve, placé dans la galerie à droite. Cela inspire le calme et la méditation ; mais la vie s'est un peu retirée de cette nature austère. La dévotion de l'art vaut bien l'autre, et M. Cabat ne perdrait rien en reprenant sa première religion.

Un charmant tableau, voisin du Ruisseau de M. Cabat, est le petit paysage de Saint-Cloud, par M. Français; les figures microscopiques sont de M. Meissonnier tout simplement; le catalogue

n'en dit rien, mais tout le monde regarde avec curiosité ces élégants marquis en veste gris-perle et ces petites femmes qui font des mines sur le gazon, comme s'ils avaient cinq pieds de haut, et si nous étions encore au temps de M^me de Pompadour. Les deux autres paysages de M. Français, les Nymphes et le Soleil couchant, sont à gauche en entrant dans la galerie de bois.

Il y a un jeune homme, M. Félix Haffner, dont nous avons parlé déjà au dernier Salon, et qui mérite aujourd'hui d'être classé en première ligne. C'est une réputation que le Salon de 1846 consacrera. M. Haffner a exposé trois excellents tableaux qui rappellent les meilleurs peintres, M. Decamps et M. Diaz, tout en conservant leur originalité : Un intérieur de ville (Fontarabie), des Chaudronniers catalans, et un Intérieur de ferme dans les Landes. Arrêtez-vous devant l'Intérieur de Fontarabie, en passant dans l'antichambre, à gauche ; vous ne trouverez guère de meilleure peinture tout le long de la galerie. Presque au-dessus se trouve aussi un Troupeau de vaches sur la lisière d'une forêt, par M. Coignard. C'est gai comme la nature et lumineux comme les fins coloristes.

Notre école de paysage est en véritable progrès. Il nous manque au Salon M. Dupré, qui a rapporté de l'Isle-Adam deux beaux paysages, l'un pour

M. Paul Périer, l'autre pour M. Collot; il nous manque, hélas! Marilhat, Camille Roqueplan et plusieurs autres qui interprètent la nature avec un sentiment très-original ; mais leur influence se fait sentir chez une foule de jeunes artistes bien doués, comme M. Charles Leroux, qui a exposé deux grands paysages vigoureux ; M. Troyon, quatre paysages, dont un Dessous de bois à Fontainebleau, fermement peint ; M. Chevandier, qui cherche le haut style, M. Teytaud, les sujets poétiques ; MM. Wéry, Toudouze, Victor Dupré, Schaeffer, Tournemine, Hoguet, et M^{lle} Rosa Bonheur, qui ont des qualités diverses et distinguées. MM. Desgoffe et Paul Flandrin continuent, de leur côté, le paysage triste et gris, sous prétexte de style sévère. M. Corot fait aussi, avec un amour naïf, son même paysage très-juste et harmonieux dans une gamme faible.

Parmi des tableaux de genre, on remarque M. Leleux, M. Roubaux, M. Nanteuil ; M. Landelle et M. Tassaert, qui font des Têtes de jeunes filles du peuple, pleines de sentiment ; M. Luminais, qui touche à M. Leleux, M. Hédouin qui cherche à s'en écarter ; M. Verdier, dont la peinture est solide et lumineuse comme celle de M. Couture ; M. Fontaine, qui songe aussi au même artiste ; M. Gendron, auteur des Willis, ronde de fantômes qui

voltigent sur un lac ; Mmes Cavé dont les tableaux sont très-fins, M. Philippe Rousseau, M. Steinheil, M. Chavet, M. Émile Béranger, M. Alexandre Couder, qui approchent aussi de la finesse de Meissonnier ; M. Brun, qui fait toujours de la comédie naïve et spirituelle, M. Schlesinger, dont le Colin-Maillard arrête la foule, et M. Biard qui perd un peu de sa popularité.

Les faiseurs de portraits n'ont pas réussi : M. Granet est couvert de suie dans la peinture de M. Léon Coignet ; M. Auguste Maquet paraît fort malade, terreux et lymphatique, sur la toile de M. Louis Boulanger ; M. Granier de Cassagnac est effrayant comme un Romain de la décadence, dans la peinture de M. Victor Robert ; M. Charpentier n'a pas tout à fait donné à Diaz sa forte couleur espagnole ; mais la toile qui resplendit sur le chevalet est d'un ton superbe ; je soupçonne Diaz lui-même d'avoir peint le tableau de son portrait. M. Pérignon n'a jamais retrouvé le style de son portrait de femme à robe rayée. Ses portraits actuels sont plus faibles et plus communs. Un seul se distingue des autres, le portrait de Mlle P..., numéro 1,409, placé à droite en entrant dans la galerie. La tête, les bras nus, la main droite sont très-correctement dessinés. La robe blanche et l'écharpe noire s'enlèvent à merveille sur le fond vert. M. Court est toujours

le même ; c'est de la peinture du dimanche. Il n'y a guère que le portrait de M. Amaury Duval et celui de M. Lehmann qui soient de la peinture du samedi.

M. Papety a fait aussi un portrait en pied, qui ne manque pas de lumière, et un Solon dictant ses lois, digne des académiciens du jury ; la statue du fond est particulièrement remarquable. M. Rouget a parodié Napoléon sur son lit de mort. Les familles royales de France et d'Angleterre ne nous paraissent pas peintes à leur avantage par MM. Winterhalter, Eugène Lamy et Tony Johannot.

Je voudrais être roi pour ne pas faire faire mon portrait comme celui de Louis-Philippe qui orne l'angle gauche du grand salon.

Nous avons encore le portrait de M. de Theux, ministre d'État en Belgique, par M. Gallait, auteur d'une Séance du Conseil des Troubles, qui rappelle un peu M. Robert Fleury ; le portrait de Guillaume II, roi des Pays-Bas, et celui de la princesse d'Orange, par M. de Keyser, d'Anvers. M. de Keyser passe pour un très-grand peintre dans le pays de Rubens. Nous croyons que les Flamands se trompent de moitié. La France, qui n'a jamais eu de Rubens, pourrait offrir deux douzaines de peintres capables de faire un portrait comme celui de la princesse d'Orange.

Quelle triste et mesquine peinture la Belgique et la Hollande nous envoient chaque année! tous leurs peintres renommés sont là au Salon de 1846 : MM. Werboeckoven et van Schendel, de Bruxelles, M. Leys, d'Anvers; MM. Schelfout, Van Hove et Valdorp, de La Haye. Il n'y manque que M. Koekkoek. La plupart de ces tableaux se vendront des prix fous ; fous, en effet, car c'est une école dégénérée. Nous en sommes bien fâchés pour les Flamands et les Hollandais que nous aimons tant, peuple et anciens peintres; mais leur peinture actuelle est en dehors de l'art véritable. L'imitation et la patience ne remplaceront jamais la poésie et l'originalité.

M. Stanfield, l'Anglais, si apprécié à Londres, n'est pas de meilleure qualité. M. Kwiathowski a peint trois Sirènes au milieu des flots ; mettons que c'est par allusion patriotique, la Liberté, l'Égalité, la Fraternité qui appellent les généreux Polonais. M. Catlin a exposé deux portraits de Sauvages, qui ont plus de caractère que les portraits de civilisés. Voyez ce qu'on a fait de M. Guizot ! M. Guizot aurait dû se contenter du beau portrait en buste qui est gravé.

On dit qu'on a refusé huit tableaux à M. Gudin. Il en compte encore treize au Salon. Nombre néfaste ! Et le livret lui consacre des pages entières en mignonne. Nous recommandons la Marine écos-

saise (n° 850) qu'on surnommait près de nous l'île des Pingouins. On voit, en effet, sur un rocher une assemblée de ces spirituels oiseaux qui ont plus d'importance dans le tableau que la mer infinie, mystérieuse et terrible.

M. Alfred Dedreux a exposé six tableaux de chasse largement peints. La Chasse au vol et la Chasse à courre, destinés au nouvel hôtel de M^me la comtesse Lehon, ont quelques défauts de perspective que le peintre corrigera sans doute sur place. M. Gigoux a exposé un Mariage de la sainte Vierge, grande composition commandée pour une église ; M. Granet, huit tableaux, dont la Célébration de la messe à Notre-Dame-de-Bon-Secours. Quoique les figures n'aient pas plus d'un pied de haut, on lit facilement l'inscription de l'autel ; c'est un enfantillage usité par les peintres d'enseignes. M. Glaize n'est pas en progrès : ses deux grands tableaux sont rouges et criards. M. Saint-Jean, de Lyon, est toujours jaune : son cep de vigne, du grand salon, offre pourtant de belles qualités.

M. Jeanron a trois tableaux, et M. Muller deux. Le Printemps, de M. Muller, rappelle le Décaméron et les Fontaines de Jouvence ; mais cette peinture est si lumineuse, si libre, si abondante, si réjouie, qu'elle enlèvera un succès d'agrément. La peinture ennuyeuse ne réussira jamais à Paris.

II.

M. ARY SCHEFFER.

M. Ary Scheffer n'avait rien exposé depuis sept ans. Le Salon de 1839 fut un des plus glorieux pour M. Scheffer. Les Deux Mignon, d'après Wilhem Meister, de Goëthe, eurent un succès prodigieux, bien mérité. Elles appartenaient au duc d'Orléans, qui les a léguées par testament à M. Molé. Elles ont été gravées par M. Aristide Louis. L'une, debout et errante, exprime le regret de la patrie ; l'autre, assise et accoudée, aspire au ciel. Cela fait songer aux deux portraits de Raphaël, n°s 1,196 et 1,197 du Musée. Il y avait encore à l'exposition de 1839, le Vieillard de la ballade de Goëthe, le Roi de Thulé, serrant la coupe entre ses mains puissantes :

le Christ sur la montagne des Oliviers, devant le calice présenté par un ange, interprétation profonde de l'Évangile, compris dans le sentiment moderne ; et Faust apercevant Marguerite pour la première fois à la sortie de l'église : la tête du Faust était très-inquiète, et la gracieuse Marguerite, drapée de blanc comme une vierge naïve, descendait les marches du temple, sans paraître effleurée par le regard de l'homme appuyé sur Méphistophélès.

Tout récemment nous avons revu, à la galerie des Beaux-Arts, quatre tableaux de M. Scheffer. En arrêtant à M. Ingres notre examen de l'exposition de la Société des peintres, nous savions bien que nous retrouverions M. Scheffer et les autres contemporains au Salon de 1846. Cette exposition de la galerie des Beaux-Arts rapprochait deux peintures de M. Scheffer, exécutées à treize ans d'intervalle, la Veuve du Soldat (1822), appartenant à M. Delessert, et la Françoise de Rimini (1835), à Mme la duchesse d'Orléans. La Veuve du Soldat est très-faible d'exécution. La Françoise de Rimini est certainement un des chefs-d'œuvre de M. Scheffer, avec les Faust et les Mignon. Françoise et Paolo s'étreignent avec un sentiment exquis dans leur vol surnaturel. Les longs cheveux de la femme glissent sur ses beaux flancs comme des ailes dé-

ployées. Virgile, la tête appuyée sur sa main, considère cette apparition avec recueillement, comme un immortel habitué aux fantômes, tandis que le Dante paraît songer à la vie et à sa chère Beatrix : dans le fond, des myriades de groupes perdus au milieu des nuages. Les têtes des deux poëtes sont pleines de noblesse et de pensée. Les deux amants sont dessinés avec une correction irréprochable et dans un style délicieux. L'aspect de cette belle peinture est tout à fait original et ne rappelle aucun des grands maîtres du passé, quoiqu'il soit digne des compositions les plus poétiques de l'école italienne.

Quelle distance de la Veuve du Soldat à la Françoise de Rimini ! Quel progrès immense de 1822 à 1835 ! Il y a des peintres qui, du premier jet, produisent une œuvre aussi forte, aussi complète que toutes les œuvres suivantes de leur vie, si longue qu'elle soit. Dès l'atelier de Rubens, Van Dyck n'était pas moins habile qu'au moment de sa mort prématurée. On peut dire que ces prédestinés n'ont point de jeunesse. Ils viennent au monde avec la rare faculté d'exprimer tout de suite ce qu'ils ont de poésie. Au contraire, pour certaines natures profondément poétiques, l'art qu'ils choisissent comme moyen, le procédé spécial de l'émission de leur sentiment intime, exige une éducation longue et

difficile ; lutte héroïque et persévérante dont le spectacle est curieux pour les observateurs. Il y a, selon M. Sainte-Beuve, les poëtes qui sentent et et les poëtes qui expriment. Que de poëtes secrets sont morts sans avoir pu traduire leur idéal dans une forme réalisée !

L'art, en effet, n'est pas seulement dans la pensée solitaire ; il est aussi et surtout dans l'expression ; bien plus, il est inséparable de l'expression. Une belle pensée doit se révéler par une belle forme. Les poëtes qui sentent, comme dit M. Sainte-Beuve, ne sont pas pour cela des artistes. Sans doute, il y a des rêveurs qui aperçoivent au fond de leur esprit une poésie confuse, comme une perle au fond de la mer. Trésor inutile. Les vrais artistes sont ceux qui plongent et retirent la perle pour la montrer à tous les regards, étincelante sous la lumière du soleil. Tout homme a senti la jalousie dans son cœur ; mais c'est Shakspeare qui a fait *Othello*.

Tout le monde a songé à la désolation du Déluge ; mais c'est Poussin qui en a fait le tableau sublime : une mer immense, sombre, inexorable, calme comme la mort ; car il n'y a pas besoin de tempêtes sur cet océan sans rivages. A gauche seulement, un petit coin de rocher avec un serpent qui siffle contre le ciel. Çà et là quelques têtes d'hommes ou de chevaux qui luttent dans l'abîme. Où vont-

ils? Ils ont beau nager, la terre n'est nulle part. Et le flot monte, monte encore au-dessus de la cime des arbres et des montagnes. Voilà une image dramatique en peinture ; voilà un peintre qui est poëte, mais qui est peintre aussi, car l'image est grande comme la pensée.

M. Ary Scheffer est de la race des penseurs et des poëtes, dont le tourment est la réalisation. S'il eût écrit au lieu de peindre, sans aucun doute il serait un grand écrivain ; car il est doué d'une intelligence compréhensive et d'une rare sensibilité, comme on disait au dix-huitième siècle. La tournure de son esprit est surtout métaphysique, comme le génie des hommes du Nord ; et en effet, il est né à Dordrecht, en 1795 ; plus Allemand que Hollandais, toutefois. Poëte, peintre ou statuaire, jamais l'invention ne lui aurait manqué.

C'est en 1831 que M. Scheffer exposa la première Marguerite. Il avait trouvé dans Goëthe une veine sympathique à son propre génie. Personne n'a mieux que lui traduit la poésie allemande, qui est bien un peu française et révolutionnaire, dans Goëthe surtout ; car si, au milieu du dix-huitième siècle, comme le dit M. Cousin, Voltaire eut le malheur d'importer en France la mauvaise philosophie des Anglais, la doctrine matérialiste de Locke, il est vrai aussi que la France l'eut bientôt transformée avec son inspi-

ration généreuse, et qu'elle eut l'honneur, depuis la fin du dix-huitième siècle, d'inspirer à son tour presque tous les travaux des nations rivales. La philosophie récente de l'Allemagne, qui paraît au premier aspect si indigène, a pourtant sa source, en ce qu'elle a de vivace et de destiné à l'avenir, dans le sentiment français. C'est une justice et une gloire que nous pouvons revendiquer pour nos grands écrivains, pour nos grands artistes et nos grands penseurs.

Si vous enlevez au Faust de Goëthe sa forme un peu nuageuse et errante, il reste une trame simple et logique, quoique d'une poésie sublime, à savoir: l'homme tourmenté de mille désirs ambitieux ou insensés, revenant par la passion fatale, c'est-à-dire par l'entraînement de sa nature, à la réalité, à la vie normale et à l'amour. Il est vrai que Faust était tranquille jusque-là dans la retraite de sa philosophie solitaire et que, par son amour pour Marguerite, il entre dans un monde d'aventures, de luttes, de périls et de douleurs. Mais n'est-ce pas là cependant la condition humaine, et cette fatalité apparente n'est-elle pas marquée du doigt de Dieu? Il s'en faut donc bien que la conclusion du drame de Goëthe soit immorale ou proprement sceptique. Elle est au contraire très-philosophique, en encourageant l'homme hors de lui-même, à la recherche de l'activité,

En ce sens-là, il n'y a pas d'œuvre plus opposée au caractère allemand ; car c'est une critique de la contemplation stérile ; et plus française , car elle pousse à la passion et à la réalité ; ou plutôt elle est de tous les pays et de tous les temps, car l'homme immortel est ballotté sans cesse entre le moi et le non-moi, suivant la formule allemande, entre l'égoïsme et la passion dangereuse, entre la nonchalance et l'audace, entre le calme et la jouissance, entre l'esprit et le cœur.

M. Ary Scheffer s'est épris d'amour pour le poëme de Goëthe. Comme Faust, il aspire à s'élancer hors du monde abstrait de la conception, à embrasser la réalité de la vie. Sa Marguerite qu'il poursuit est la forme et la beauté. A quoi bon toutes les richesses de l'esprit, si elles n'éclatent pas dans des images lumineuses et saisissantes!

Il a donc emprunté au poëte allemand deux nouvelles compositions : Faust et Marguerite se promenant dans le jardin, et Faust apercevant au sabbat le fantôme de celle qu'il avait vue fraîche et vivante au sortir de l'église.

La Promenade au jardin présente deux groupes : sur le premier plan, Faust tient entre ses mains les bras de Marguerite, et il la contemple avec une curiosité pleine d'inquiétude ; le philosophe sent bien qu'il a saisi la vie : il interroge le sphinx pour avoir

le mot divin qui échappe à la science isolée ; mais la jeune fille n'y prend garde et détourne ses yeux bleus, tranquilles et fixes ; peut-être lui répond-elle en ce moment par le naïf récit de l'intérieur de sa maison : « Notre ménage est peu de chose, mais il faut pourtant s'en occuper... Comment pouvez-vous baiser cette main, elle est si rude ?... Ma petite sœur est morte ; la chère petite me donnait bien du mal ; c'était comme mon enfant, toujours dans mes bras, sur mes genoux ; elle avait pour moi une tendresse de fille... »

La belle tête de Faust a une expression sublime, et la Marguerite est adorable : sa taille, souple et ronde, est chastement emprisonnée dans un corsage blanc. C'est encore la Vierge allemande que nous avons vue descendre les marches du temple, un missel sous le bras. La figure de Marthe n'a pas été aussi bien comprise, à notre avis, et le groupe secondaire ne vaut pas le groupe principal. La Marthe de Goëthe n'est pas distraite, comme M. Scheffer l'a représentée, regardant du côté de Marguerite. Dans la scène de Goëthe, elle ne s'inquiète guère de surveiller sa jeune voisine, mais elle prend au sérieux les galanteries en l'air de Méphistophélès : « Mon cher monsieur, n'avez-vous jamais eu d'inclination pour personne ? » Marthe n'est pas si vieille non plus que M. Scheffer l'a faite, ni si laide :

elle est encore bonne à choisir un mari, et elle voudrait bien « voir dans les *Petites Affiches* l'annonce de la mort de son premier. » La couleur de cette partie droite du tableau ne modèle pas suffisamment les personnages, et le ton des murailles du fond ne laisse pas assez d'espace et de liberté à la scène mystérieuse de ce premier rendez-vous.

Dans le pendant, la couleur est, en général, plus vigoureuse : l'exécution ne fait point défaut à la pensée. Il y a certaines œuvres où la poésie et l'expression se trouvent en pleine harmonie, si bien qu'on ne songe plus aucunement aux procédés de l'artiste pour traduire son image ; le praticien disparaît sous le poëte. La Marguerite au Sabbat est de ces œuvres rares et privilégiées. On est entraîné par le sentiment de la composition, et les détails plus ou moins habiles ne s'aperçoivent plus. A droite, Marguerite se dresse pâle comme sa robe de morte. Sa prunelle opaque n'a plus le reflet bleu du ciel. Ses mains délicates, rapprochées machinalement sur le devant de sa taille, soutiennent à peine le cadavre de son petit enfant, fleur décolorée pendue à la branche flétrie. Une lumière indécise glisse sur cette belle statue, qui a peut-être trop de réalité pour un fantôme ; car nous sommes dans le monde fantastique, et le corbeau du sab-

bat agite ses ailes sombres près du pied blanc et pur de la maîtresse de Faust.

M. Scheffer a un peu dissimulé le caractère terrible du drame de Goëthe. Où est le ruban rouge qui entoure ce beau cou, comme la trace sanglante d'un couteau? Cette tête magique, le fantôme pourrait la porter sous son bras, dit Méphistophélès. Hélas! Faust a reconnu Marguerite : « C'est le corps charmant que j'ai possédé! » Et il se penche, désolé, vers la pâle jeune fille.

La Marguerite au Sabbat sera gravée dans la même proportion que la Sortie de l'Église.

Entre les deux Faust du Salon est la Sainte Monique, les yeux levés vers le ciel. Il est impossible de mieux exprimer par la physionomie l'extase religieuse. L'âme de la sainte paraît détachée de son enveloppe terrestre et montant vers Dieu sur le rayon du regard. Le fond de ciel manque pourtant de transparence et d'infini; la mer manque d'espace et d'agitation; la ligne qui les unit n'est pas perdue dans l'air. La valeur des bleus sourds est la même pour la mer et pour le ciel, à ce point qu'on pourrait transposer ces bandes plates et immobiles. C'est peut-être un sacrifice que le peintre a voulu faire; mais la recherche de la simplicité ne doit pas être poussée si loin. Un beau ciel poétique avec une mer immense n'aurait pas nui à l'effet moral et religieux du tableau.

Nous sommes forcé de convenir que la pratique de M. Scheffer est souvent embarrassée, timide, froide, et quelquefois impuissante. L'ordonnance de ses compositions est toujours profondément intelligente, le sentiment est toujours poétique et les têtes admirables; mais la touche du peintre n'est jamais délibérée, et ne rencontre jamais d'effets imprévus. C'est une exécution réservée, contenue, un peu monotone. La valeur locale du ton et la manière de brosser la pâte ne varient pas de la chair aux étoffes, au ciel ou aux terrains. Supposez un peu plus d'abondance et de fantaisie dans les accessoires; ces nobles tournures et ces têtes expressives, ainsi enchâssées dans de riches montures, gagneraient certainement en puissance. Mettez une perle fine et mate sur une plaque d'argent, unie, sans aucun travail de ciselure, elle n'aura pas le même éclat qu'au milieu d'une monture ciselée avec caprice et diversement colorée par la lumière.

Ces défauts sont assez sensibles dans le Christ et les Saintes Femmes. Le Christ est étendu sur un linceul blanc, sans demi-teinte, qui rencontre vers la droite le gris plat de la draperie de la Vierge penchée sur le corps de son fils. Trois autres figures occupent le fond du tableau; la femme du milieu a la tête mi-couverte d'un voile et appuyée

sur la main. Cette tête, celle de la Vierge, et surtout celle du Christ, offrent toutes les qualités exquises de M. Scheffer.

Il n'y a pas de peintre dont les œuvres soient plus difficiles à décrire que celles de M. Scheffer. Nous nous en apercevons dans cet article. Le moindre tableau de genre, le moindre paysage prête plus à la traduction de l'image en paroles et à l'analyse, que les œuvres si poétiques et tant admirées de l'illustre artiste. N'est-ce point que le talent de M. Scheffer est extrèmement sobre, peu pittoresque et en quelque sorte moral, abstrait, idéal? C'est à la fois une qualité éminente et sans doute une imperfection. M. Scheffer s'est peut-être trop préoccupé, en ces dernières années, de l'art allemand qui cherche son succès dans la métaphysique, dans la poésie, dans l'histoire, partout, excepté dans le progrès technique de la peinture. Si M. Scheffer était aussi grand peintre qu'il est poëte et penseur, je ne connais aucun artiste dans aucune école qu'il n'aurait pu égaler. Il a ceci de rare parmi les contemporains, que personne n'a jamais osé le nier, du haut en bas des critiques, des amateurs et du public, et qu'il inspire à tout le monde une vive sympathie. M. Ingres a une petite église de fanatiques et laisse la foule indifférente ; M. Delaroche est fort admiré des bourgeois et contesté

par les artistes; M. Delacroix soulève la passion ou l'animosité. M. Ary Scheffer seul a le privilége d'une admiration universelle, quoique les vrais artistes ne se dissimulent pas l'incertitude et la débilité de son exécution.

M. Scheffer a encore exposé le beau Portrait de M. Lamennais, dont nous avons déjà parlé plusieurs fois dans nos Revues des Arts, et l'Enfant charitable, d'après Goëthe. Il a réservé dans son atelier une de ses peintures les plus distinguées, le Dante et Béatrix, qui doit cependant être terminée aujourd'hui. Mais M. Scheffer n'est jamais pleinement satisfait de ses créations, et il peut dire modestement, comme le grand Buonarotti : « Si j'avais attendu, pour montrer mes ouvrages, qu'ils fussent perfectionnés selon mon désir, je n'en aurais jamais livré aucun à la publicité. »

III.

M. DECAMPS.

Depuis l'immense succès de la Défaite des Cimbres et du Corps de garde turc, au Salon de 1834, M. Decamps n'a exposé qu'une fois de la peinture, en 1839, au même Salon où M. Scheffer avait la Marguerite sortant de l'Église. En 1842, on vit seulement deux dessins et une aquarelle, et, l'année dernière, la belle série des dessins du Samson. La réputation de M. Decamps s'est entretenue en dehors des expositions publiques; sa peinture est, d'ailleurs, partout : dans toutes les galeries un peu distinguées, chez tous les marchands, et aux ventes de tableaux modernes. On ne saurait commencer une collection sans un Decamps, et tout homme qui a un Decamps est perdu; il se met à aimer la

peinture; il lui faut des tableaux : le voilà collectionneur. La difficulté est de trouver beaucoup de peintures aussi chaudement assaisonnées que celles de Decamps. Il y a tout au plus, parmi les vivants, quatre ou cinq artistes qui soutiennent ce voisinage. A propos, pourquoi n'était-il donc pas aux galeries des Beaux-Arts ? La Patrouille turque, par exemple, aurait fait un singulier contraste non loin de la Stratonice, de M. Ingres. C'est peut-être M. Hersent et M. Léon Coignet qui l'ont fait exclure de l'exposition de la Société des peintres, où M. Delacroix n'a été convoqué qu'à la fin et par concession. Ce sont là des peintres cependant, et vous mêleriez toutes les couleurs des neuf académiciens de la section de peinture, ayant pris part au jury, que vous n'obtiendriez que de l'eau trouble à côté de la couleur ardente et variée de M. Decamps.

Au contraire des peintres organisés comme M. Ary Scheffer, et qui tâtonnent l'expression de leur poésie, M. Decamps est un homme qui voit tout de suite ce qu'il veut faire et qui n'hésite point; *manu promptus*. L'image lui saute aux yeux, et glisse aussitôt au bout du pinceau, pour s'étaler brûlante sur la toile. C'est là certainement la nature de M. Decamps, quelles que soient ses *ficelles* d'exécution. Il est spontané, vivant, pittoresque, original; il a l'instinct de la beauté, de la tournure

et du mouvement ; il a la passion de la lumière et de la riche couleur. Aussi quitte-t-il rarement le pays du soleil, et des campagnes éblouissantes, et des murs blancs, et des visages brunis, et des étoffes splendides. Sa peinture est un Turc qui se promène en plein midi. Demandez au Turc à quoi il pense, et quel sentiment le tourmente ; il vous répondra noblement qu'il se contente de vivre, laissant Dieu faire le reste, comme le frère de Bou-Maza dans son interrogatoire au tribunal : — « Votre âge ? — Je l'ignore. Nous autres musulmans, *nous vivons jusqu'à notre mort*, sans nous inquiéter des années. » Tranquillité sublime et un peu fataliste, qui a de quoi surprendre les Français. Au fond, cette poésie de l'Orient, qui ne se réfléchit pas complétement dans l'esprit, mais qui resplendit dans la forme, est aussi humaine et aussi divine que la poésie métaphysique des peuples du Nord. Votre Turc, indifférent à la destinée et à la conscience intérieure de sa vie, n'en est pas moins homme. Il porte dans sa beauté et dans sa forme une signification que vous avez le droit d'interpréter vous-même. Tout ce qui vit, tout ce qui est beau, ne saurait être insignifiant et inutile. Peu importe que la rose ne sache pas comment elle distille son parfum.

Ainsi de la peinture de M. Decamps. Nous qui

demandons à l'art une valeur morale, nous déclarons que les tableaux de Decamps nous ont toujours fait aimer les hommes et la nature. L'impression que le peintre lui-même a ressentie devant le monde extérieur est si vivement traduite dans l'effet et dans la tournure, que la nature vous apparaît avec toute sa poésie ; il y a de quoi faire rêver et penser comme devant une belle figure vivante ou devant les splendeurs du paysage. A la vérité, les sujets de M. Decamps ne sont pas prétentieux : c'est un enfant qui joue avec une tortue, un pacha qui fume, un garde-chasse qui patrouille dans un fossé, suivi de ses bassets ; un cavalier dont le cheval se cabre, ou n'importe quoi ; mais c'est la vie. Les Turcs et les paysans ont une âme tout comme les martyrs ou les héros.

On dit cependant que M. Decamps s'inquiète aujourd'hui de la *grande peinture*, et ses beaux dessins, un peu froids, du Samson, paraissent indiquer en effet cette propension nouvelle. M. Decamps veut faire son Christ, et M. Cavé s'est empressé de lui commander un tableau religieux. Le Christ maltraité par les soldats est déjà commencé dans l'atelier de M. Decamps, et nous verrons sans doute cette grave composition à une des expositions prochaines. M. Decamps a prouvé, par ses batailles et quelques tableaux touchant à l'histoire,

qu'il est de force à exprimer tous les sujets. Rembrandt a peint des Christ aussi extraordinaires que ses mendiants. Mais, toutefois, l'auteur de la Patrouille turque, qui a beaucoup d'analogie avec la Ronde de nuit, de Rembrandt, risque peut-être de s'égarer dans ce nouveau style. Tous les sujets ne conviennent pas également à un certain génie. M. Decamps peut se contenter d'être le peintre le plus *pittoresque* de toute l'école française. Espérons que le Christ, qui est venu pour sauver les hommes, ne perdra pas M. Decamps.

Les quatre tableaux de M. Decamps excitent une grande curiosité au Salon. Ils ont, en effet, des qualités de couleur bien rares dans les peintures qui les environnent. Le Souvenir de la Turquie d'Asie représente la galerie intérieure d'une maison turque sur le bord d'un canal; au milieu, un enfant debout, appuyé contre un pilier; à gauche, un autre enfant, couché à plat ventre sur la pierre et penché vers l'eau, où il regarde des canards qui nagent; un mur percé d'une fenêtre, et frappé d'une lumière d'argent, fait le fond, très-rapproché, dans cette partie du tableau; à droite, une échappée en clair-obscur sur les bâtiments intérieurs, et une troisième figure d'enfant. Tout le haut de la galerie s'avance inondé de soleil, avec quelques feuillages qui tapissent le mur et le tachètent d'ombres fines

et bleutées. La vigueur des tons variés, l'éclat des lumières blanches, la fermeté de l'architecture, donnent à cette scène toute simple un aspect très-réjouissant; mais il y a beaucoup à dire sur les procédés de l'exécution, ou plutôt sur l'abus exagéré des empâtements dans tous les coins de la toile. Les lumières sont obtenues par un mortier épais d'un pouce, et dont on voit le relief comme dans la singulière peinture de feu M. de Forbin. Gare à la maçonnerie! Si cette sorte de bâtisse opaque et solide va bien aux murs, aux pierres, et quelquefois aux terrains dans le clair, elle est assurément déplacée dans les parties sombres, dans les demi-teintes, dans l'exécution de tous les objets qui exigent de la transparence et de la légèreté. Quelle valeur ont les empâtements bien ménagés dans les corps solides et lumineux, quand ils s'enlèvent par contraste sur des touches limpides, lestes et capricieuses! Les maîtres sont bons à consulter sur cette question de pratique. Examinez la variété de la touche chez les Hollandais, qui sont de grands praticiens. Chaque objet est modelé dans un sentiment très-particulier. Les draperies ne sont pas peintes avec le même mouvement de la main que les chairs et les têtes. Quant aux fonds, presque toujours ils sont obtenus par des frottis qui recouvrent à peine la toile ou le panneau.

Aussi, quelle est la transparence et la profondeur des ombres de Rembrandt, de Cuyp, de Peeter de Hoog et d'Ostade ! Dans la nouvelle peinture de M. Decamps, on dirait que le pinceau est remplacé par la truelle ; il est certain que la brosse y fonctionne moins que le couteau à palette. Il semble que M. Decamps prenne à pleines mains de la couleur pâteuse dans un baquet, et la jette contre sa toile ; après quoi le couteau-truelle étend cette matière dense, l'égalise et la consolide. On peut bâtir ainsi une maison, même en peinture ; mais comment appliquer ce procédé à l'air et à l'eau ? Dans le canal du Souvenir de la Turquie d'Asie, les canards ont bien de la peine à se dépêtrer de cette fange où ils sont collés comme sur une glu perfide. Le petit enfant qui les regarde n'a qu'à baisser les mains pour les prendre et les dégager.

Je sais bien que les empâtements successifs, après avoir gratté chaque couche, donnent des valeurs de ton auxquelles on ne saurait arriver du premier coup, et une richesse infinie de couleur. Chaque couche laisse toujours une traînée qui transparaît sous le voile de la nouvelle pâte ; vous avez ainsi ces mille accidents de la lumière et, en quelque sorte, le miroitement du soleil sur les objets ; vous avez ainsi une couleur locale qui contient toutes les autres, de même qu'un rayon

de lumière peut se décomposer en plusieurs nuances diverses. C'est sans contredit un des aspects de la nature ; mais la nature ne se manifeste pas de la même façon partout et toujours. A côté de ces fantaisies étourdissantes de la lumière, la nature se plait à réserver des effets simples et tranquilles, qui font même valoir les oppositions et les contraires. On ne montre pas la lanterne magique à midi ; la fantasmagorie a besoin d'être isolée dans l'ombre. Il faut à la poésie fantastique la nuit et le dessous d'une forêt. Le phosphore est pâle en plein jour, et la flamme du punch ne lance ses gerbes multicolores qu'après le coucher du soleil.

Les premiers coloristes des anciennes écoles ont bien compris et pratiqué la variété dans leur exécution. Corrège, dont la couleur est si lumineuse qu'elle éclaire la nuit, empâte vigoureusement les chairs et les plans saillants, mais sa brosse glisse, légère, dans les fonds mystérieux. Il y a des parties qui doivent être neutres et vagues dans tous les effets de la nature. Velasquez, qui est si brave et si emporté dans les accents principaux de sa peinture, est transparent, vaporeux et presque insaisissable dans le clair-obscur des profondeurs. Watteau, dont on sent chaque touche spirituelle et élégante, comme les fines ciselures d'un bijou de Cellini, Watteau est peut-être le plus léger de tous

les peintres dans ses feuillages aérés, dans ses lointains féeriques, dans ses ciels lucides, semés de nuages impondérables.

Le procédé d'empâtement que M. Decamps a inventé, qu'il pratique si habilement et qui a fait école, est une conquête véritable pour rendre certains objets fermes, positifs et résistants. Je ne crois pas qu'aucun peintre ait jamais fait des murs et des terrains mieux que M. Decamps; mais, encore une fois, l'exécution du peintre doit varier selon la qualité des choses qu'il représente. L'école de l'Empire abusait de l'huile et peignait presque tout par touches plates et monotones; ne nous jetons pas aujourd'hui dans un autre système aussi exclusif en sens contraire. Si l'eau du Souvenir de Turquie était légère et agitée, comme les murs de la terrasse sont fermes et impénétrables, si la lumière était dégradée avec plus de ménagement dans les accessoires, ce tableau serait un chef-d'œuvre.

La même exagération se remarque dans le Retour du Berger. La figure du pâtre, avec son grand chapeau, son manteau foncé et sa culotte bariolée, est parfaite. M. Decamps excelle dans ces tournures sauvages et ces ajustements capricieux. Le troupeau et le chien noir sont un peu trop confus, quoique la nuit vienne et que la pluie voile les

objets. Le ciel est lourd d'exécution, et la bande d'argent, qui a conservé quelque lumière à l'horizon, ne nous semble pas très-juste d'effet. C'est là, dans un ciel lourd et plombé, que l'abondance de la pâte est dangereuse. Le ciel, si bas qu'il soit, est toujours impalpable, et ne ressemble jamais à une cloche de métal. Même au milieu des nuages les plus épais, sur le sommet des montagnes où, par certains temps, on ne voit pas le bout de ses pieds, l'air ambiant donne toujours l'impression de l'infini. Tout ciel qui paraît borné et tangible, réel comme la matière, est faux en peinture, et écrase une composition.

C'est pourtant, malgré cette pesanteur de la touche en certaines parties, une belle et vigoureuse peinture que le Retour du Berger. Les tableaux de M. Decamps sont de ceux que nous préférons à l'Exposition de 1846 ; et c'est même pour cela que nous osons leur adresser quelque critique. Il ne nous prendra jamais l'envie d'analyser et de disséquer cette foule innombrable de tableaux insignifiants qu'aucune qualité originale ne recommande. La mission du critique est triste et ennuyeuse quand il ne rencontre sous son regard que des lieux communs qui se traduisent forcément sous sa plume en banalités. Avec des artistes comme M. Decamps, M. Ingres, M. Delacroix, M. Scheffer, la

passion de l'art est agitée dans quelque fibre bien vivante, et on peut étudier les sentiments divers de ces grands hommes, leurs styles et leurs procédés. On est toujours sûr de se tenir dans les régions poétiques et pittoresques, et la discussion apprend toujours quelque chose aux peintres, aux critiques et au public.

L'Ecole de petits Enfants turcs est un sujet que M. Decamps affectionne et qu'il a traité plusieurs fois dans des compositions différentes. Celle-ci est capitale par sa dimension, le bel effet de lumière sur le lambris et les charmants groupes d'enfants, accroupis à droite dans le clair-obscur. Sur la muraille gris-perle tremblote le rayon de soleil qui pénètre par la fenêtre de gauche. M. Decamps s'est souvenu de Rembrandt et de Peeter de Hoog. Le vieux maître d'école est étendu comme un pacha sur son divan, avec son écolier d'affection. Les autres moutards s'amusent dans leur coin à n'importe quoi. Vous pensez qu'il ne s'agit pas beaucoup d'étudier; nous sommes chez les Turcs et dans une salle d'asile. Les heureux Turcs, d'avoir dans le peuple des enfants si bien costumés, avec leurs petits turbans, leurs vestes oranges, écarlates, vertes et brunes! C'est comme un monceau de belles étoffes et de pierreries, où apparaissent des têtes rubicondes et malicieuses. Ce groupe d'en-

fants est de la belle qualité de couleur de M. Decamps.

Son quatrième tableau, Paysage turc, à droite en montant la galerie de bois, appartient à M. Thevenin. Sur un chemin qui longe des maisons de campagne très-éclairées, on voit trois ou quatre petits cavaliers au galop, et, un peu en avant, une femme portant sur la tête un vase. Les édifices sont tout blancs, le ciel tout bleu, les petits arbres très-verts. On dit que l'Orient est comme cela ; M. Decamps doit bien le savoir. Cependant l'effet général n'est pas aussi harmonieux qu'on pourrait le désirer, et l'exécution est un peu mesquine. C'est du Decamps fort adouci. Nous aimons mieux le peintre quand il s'abandonne à son tempérament et à son caprice ; alors il trouve des mouvements imprévus et superbes, des combinaisons de couleur étranges, un style hardi et original. La plupart des artistes perdent la moitié de leurs forces dans des recherches étrangères à leur talent. Il est rare qu'on acquière une qualité dont on n'a pas senti dans sa jeunesse les entraînements irrésistibles. Cette inquiétude hasardeuse qui pousse notre génération, et qui est presque son génie et la source de ses plus précieuses découvertes dans les arts comme dans la pensée, est en même temps parfois la cause de son impuissance ; elle sied bien à la période de la jeunesse ;

mais, dans l'âge de la maturité, quand un homme doit être sûr de lui-même, il est beau de voir le calme et l'assurance succéder à l'agitation. Les anciens maîtres étaient bien plus naïfs et plus simples que nous. Après les anxiétés de l'initiation, ils produisaient selon ce que le cœur leur inspirait. Le génie est une fortune qui ne se gagne pas dans les jeux de la terre ; c'est un héritage du ciel ; il tombe d'en haut en pluie d'images ou de pensées.

IV.

M. DIAZ.

Ce qui fait les maîtres, c'est la singularité, dans le sens grammatical du mot. Un artiste n'est pas au pluriel. Que plusieurs hommes fassent la même chose, c'est inutile. Un seul dispenserait des autres. La condition de l'art et du talent est, comme on dit, de se distinguer de la foule. Il n'y a pas deux grands maîtres qui se ressemblent, quelles que soient les analogies d'époque et de pays, de sentiment et d'école qui les rapprochent. Toutes les fois qu'un connaisseur ne dit pas du premier coup le nom du peintre devant un ancien tableau, le tableau est de pacotille. Les grands maîtres n'ont même point de maître. Un homme de génie est toujours le premier venu, relativement à sa pensée et

à son style. Vous ne prétendrez pas que Raphaël soit élève du Pérugin : un siècle les sépare ; ni Corrège du Mantègne, ni Rubens d'Otto Venius, ni Murillo des Castillo, ni David de Boucher.

De même pour les contemporains. Vous entrez au Salon : Tiens, un Decamps ! un Scheffer ! un Delacroix ! un Diaz ! un Dupré ! un Roqueplan ! Vous reconnaissez aussi les tableaux de M. Ingres, de M. Paul Delaroche, de M. Horace Vernet, et de quelques autres dont l'individualité est bien marquée. C'est à l'originalité personnelle que se mesure le talent. Je défie les critiques les plus compétents de deviner, sans le secours du catalogue, les auteurs de toutes ces grandes toiles qui tapissent le Salon carré, de tous ces portraits sans caractère, de toutes ces compositions banales qui encombrent les galeries. On ne les nomme qu'à livre ouvert, après avoir consulté le numéro. Un peintre peut être fort habile, et n'avoir pas cependant d'existence distincte, quand il ne se sépare pas suffisamment de l'inspiration et de la pratique d'un autre peintre : témoins MM. Flandrin. En voyant un de leurs tableaux, vous dites d'abord : École de M. Ingres. C'est seulement après examen que vous pouvez constater leurs différences avec les autres écoliers du même maître.

M. Diaz, voilà un peintre singulier ! D'où vient-

il ? qui est son maître ? où a-t-il pris cette couleur et ce charme ? Mais d'où viennent aussi M. Decamps et M. Ary Scheffer ? d'où vient M. Eugène Delacroix ? Ce n'est pas de Guérin, assurément, quoiqu'il ait étudié dans l'atelier de Guérin. Tous ces hommes ont des tempéraments si divers et des signes de race si accentués, qu'on devrait connaître leurs parents. Eh bien! ils font mentir le proverbe de Brid' Oison ; ils ne sont les fils de personne ; mais ils ont tous la même origine, c'est-à-dire qu'ils procèdent de leur propre innéité. Sans doute, après le génie, l'art procède encore de la tradition et de l'étude de la nature ; mais le principe de tout talent, c'est un caractère particulier.

Cherchez à qui comparer Eugène Delacroix; vous croyez le prendre à Rubens, il vous déroute par le Véronèse ; vous le suivez à Venise, il vous emporte à Madrid, près de Velasquez, pour revenir quelquefois en France, près de Watteau. Decamps n'est pas moins original. Il ne ressemble certainement à personne de l'école française; il faudrait aller jusqu'aux Lenain pour lui trouver une analogie lointaine. Est-il Flamand ? point du tout; Hollandais ? un peu, dans la famille de Rembrandt; mais il s'en sépare par les procédés de sa pratique; Espagnol ? pas davantage, quoiqu'il ait la richesse, et les contrastes, et la vigueur des maîtres de Séville où

de Madrid; il est plutôt Italien, de l'école napolitaine, avec Salvator Rosa, et presque Vénitien pour la fermeté de la pâte et la splendeur du coloris; mais, cependant, vous ne pouvez le fixer dans aucune école. Il est lui-même.

Diaz est encore plus difficile à classer. Dans toute la série des maîtres, on lui chercherait vainement des affinités. Il rappelle peut-être la fougue et l'abondance de Tiepolo, la finesse de Chardin; mais surtout Watteau et Velasquez. Il a la couleur argentine et harmonieuse de celui-ci, la légèreté et la fantaisie de l'autre. Il fait penser aussi à l'école de Parme dans la qualité des tons de chair, la transparence des ombres et la suavité de la touche. Je ne connais pas de plus charmant coloriste, quelque part que ce soit. Tous les dons de la couleur, il les a réunis : la vigueur, l'éclat, la finesse, la variété, la lumière. Il dispose du soleil comme Claude Lorrain; mais il s'en sert tout autrement. L'admirable Claude Lorrain répand le soleil partout, sur les horizons perdus, sur la mer infinie, avec la sérénité de la nature. Diaz, au contraire, prend un coin de forêt, un intérieur de harem, un bocage mystérieux, et il agace la lumière pour y faire produire mille coquetteries et des effets imprévus. Le soleil de Diaz est une maîtresse capricieuse, qui rit, qui pleure, qui s'agite, et qui, dans ces accès de

passion, montre toute sa puissance et sa beauté.

La rareté du talent de Diaz tient à son inpiration poétique autant qu'à sa couleur délicieuse. Son art n'est point la nature, ni une convention quelconque d'après la nature ; c'est la poésie des rêves ; c'est l'évocation d'un monde surnaturel. Nous disions que la peinture de M. Decamps ressemblait à un Turc au soleil ; la peinture de M. Diaz est un songe dans les pays enchantés. Il n'y a de ces forêts et de ces créatures voluptueuses que dans les visions ; visions charmantes que donnent l'opium ou le haschich, quand on se porte bien et qu'on est déjà parfaitement heureux. C'est à ce charme féerique qu'il faut attribuer le succès de Diaz ; car sa peinture en elle-même, ou plutôt son exécution, est un peu effrayante pour les bourgeois qui aiment en général la peinture finie, propre et bien compréhensible. S'il faisait des démons au lieu de femmes, et des cavernes au lieu de jardins fleuris, les mêmes qualités de couleur ne sauveraient pas le sujet. La plupart des artistes qui ont cherché le fantastique y ont trouvé la terreur et les cauchemars. Diaz a eu l'esprit de rêver debout les plus belles magies du monde chimérique.

La fécondité de Diaz est inépuisable ; car la poésie imaginaire n'a pas de bornes comme l'imitation réaliste des objets physiques. Dans ce domaine lu-

mineux et parfumé de l'imagination, *il y a toujours quelqu'un*, pour parodier le mot de Diderot à propos du sculpteur Lemoine : « *Il a beau frapper à la porte du génie, il n'y a jamais personne.* » Diaz vous ferait, en un jour, vingt esquisses toutes différentes, avec des éléments qui sont pourtant les mêmes, du soleil, des arbres, de la peau veloutée, des étoffes brillantes. Que voulez-vous de plus ?

La réputation publique de M. Diaz ne date guère que du Salon de 1844, où fut exposée la Descente des Bohémiens. Depuis deux ans, sa peinture est extrêmement recherchée et se vend à des prix élevés. Son abondance n'y peut suffire, quelle que soit la vivacité de son invention et la prestesse de son pinceau. L'heureux poëte qui, au fond, est peut-être fort triste ! Watteau, le peintre des fêtes galantes, n'est-il pas mort d'ennui !

Rien n'est plus égayant que les tableaux de Diaz. Ce sont des fleurs, des pierres précieuses, du printemps et du beau soleil. On aurait dû exposer tous ses tableaux du Salon à la file les uns des autres, comme on a fait pour M. Ary Scheffer. Après l'examen fastidieux de ces batailles où l'on ne se bat point, de ces tableaux d'église sans inspiration religieuse, de ces paysages sans air, de tant de peintures grises et malades, on serait venu reprendre de la santé et de la vie dans le monde féerique de Diaz.

Ses tableaux sont dispersés partout. Un des principaux, les Délaissées, se trouve presque en face des Océanides, de M. Lehmann, dans la rotonde du milieu des galeries. Quatre femmes demi-nues, dans des attitudes diverses, pleurent les beaux temps de la passion et l'Amour qui s'envole entre les arbres du paysage. Comment de si charmantes femmes peuvent-elles être délaissées? s'écrie spirituellement l'Artiste. Tout le monde voudrait les consoler. Les unes cependant s'affaissent sur le gazon comme des Madeleines, une autre élance ses bras vers le volage Amour, la quatrième cache sa tête dans ses mains crispées et dans les ondes de ses blonds cheveux ; on ne voit que son dos finement modelé sur lequel frissonne une pâle demi-teinte. Le paysage est un intérieur de forêt, caressé par les rayons vaporeux du matin. Espérons que l'Amour reviendra le soir. La nuit est faite pour les amours, comme dit le vaudeville, et le jour est fait pour se promener sous ces beaux arbres.

Le paysage n° 540 est de la plus exquise qualité. Il a été exposé quelques jours chez M. Durand Ruel, et c'est M. Meissonnier qui l'a acheté ; oui, Meissonnier, le peintre délicat de ces petits marquis si pomponnés, si précieusement finis jusqu'à la pointe des ongles. Meissonnier est devenu fou de cette peinture ardente, prestigieuse, à laquelle on reproche

souvent de n'être pas terminée. Il aime mieux ces prétendues esquisses que les porcelaines luisantes des Belges contemporains. Meissonnier s'y connaît, et il a fait là un acte de protestation contre l'exécution mesquine des imitateurs. N'ayez pas peur qu'il achète un Verbokoven ou un Koekkoecek.

Qu'est-ce donc que ce paysage? un intérieur de forêt, des arbres blonds, roux, jaunes, verts, dorés par une lumière qui éclate partout, des ronces et des buissons, et des plantes qui s'entremêlent joyeusement et qui grimpent au tronc des chênes pour avoir leur part de soleil; au milieu, une petite figure, vêtue d'un rouge harmonieux, concentre le regard. Il est impossible de ne pas adorer la nature, exprimée avec tant de poésie. Aussi Meissonnier est-il parti subitement pour quelque forêt, après avoir acheté son Diaz. Peut-être reviendra-t-il paysagiste. N'a-t-il pas déjà essayé les figures en plein air dans le charmant paysage de Français?

Le Jardin des Amours appartient au duc de Montpensier. C'est un peu révolutionnaire pour un prince. Les honnêtes conservateurs ne seront pas de son goût, en cette circonstance. La France ne resterait pas ce qu'elle est, si la majorité des électeurs votait pour une pareille peinture. Il faudrait recommencer la révolution. Ce Jardin des Amours ressemble un peu au fameux Jardin d'Amour, de Rubens, et beau-

coup à l'Ile de Cythère, cette délicieuse esquisse de Watteau, le seul Watteau que possède le Musée. Excepté Watteau et Rubens, il n'y a rien de plus charmant dans tous les maîtres. On dit que c'est une esquisse, comme l'Ile de Cythère. Je le veux bien; mais l'idéal ne saurait être la réalité. Laissons les Belges actuels peindre des pots qu'on prendrait par l'anse, et des carottes qui font tirer le couteau des cuisinières; laissons l'école allemande dessiner de tristes pastiches dans le sentiment du moyen âge; mais félicitons la France de son instinct poétique, de sa fantaisie et de son originalité.

La peinture de Diaz est aussi difficile à décrire que celle de M. Ary Scheffer, par des raisons contraires. M. Scheffer s'adresse à cette faculté intime et profonde de l'esprit humain, dont l'expression échappe au langage. Jamais le style écrit ne traduira la physionomie de Jeanne d'Arc sur le bûcher. M. Scheffer pourrait y prétendre, puisqu'il s'est élevé jusqu'à la divine inspiration du Christ portant sa croix. De même, M. Diaz, qui s'adresse surtout aux sens, à la faculté que Dieu nous a donnée de jouir de la nature et de la vie extérieure, peut exprimer des images devant lesquelles les plus grands écrivains sentiraient leur impuissance; car le procédé de l'écrivain est indirect à côté du procédé des peintres. George Sand a écrit de magnifi-

ques paysages; mais encore faut-il que le lecteur évoque à chaque mot magique la forme lumineuse de ces belles campagnes, et qu'il y ajoute le détail infini, brodé sur l'harmonie générale.

L'image du peintre, si vague qu'elle soit, est bien plus réelle, et laisse moins à faire au spectateur. Vous avez, dans le Jardin des Amours, le ciel avec sa lumière rayonnant partout, les arbres avec leurs nuances variées, et les femmes capricieusement étendues sur le gazon, et leurs draperies chatoyantes qui se mêlent aux fleurettes, fraîches comme la rosée, étincelantes comme le soleil. Le grand artifice de Diaz, sa supériorité extraordinaire, c'est la qualité de la couleur, qui est toujours déterminée par la lumière. Il ne vous montre pas un arbre ou une figure, mais l'effet de soleil sur cette figure ou sur cet arbre. Les meilleurs peintres, excepté quelques coloristes fanatiques, vous présentent d'abord l'objet quelconque dans une sorte d'isolement et d'abstraction, si l'on peut ainsi dire, sauf à y superposer ensuite l'influence des objets environnants. Diaz, au contraire, peint le général dans le particulier, reflétant en quelque sorte le tout dans chaque partie. Les métaphysiciens comprendront à merveille cette observation, un peu subtile; les poëtes aussi; car la véritable poésie n'a jamais été le sentiment du détail, mais la haute intelligence des har-

monies et de l'ensemble ; être poëte, c'est sentir la vie universelle dans chaque atome de la création.

L'Orientale, exposée dans le salon carré, est un autre Jardin d'Amour, avec un effet plus vigoureux et des fonds d'une valeur incomparable. Derrière les arbres aux larges feuilles, roussies par l'ardeur du ciel, se devinent les bâtiments du harem et quelques figures vivement colorées. L'Abandon, qu'on voit aussi dans la même salle, à droite de la porte des galeries, représente une jeune femme nue, assise dans un paysage, et vue de dos. On n'a jamais besoin d'être habillé dans les campagnes de Diaz. L'art du tailleur est inconnu dans ces climats brûlants. Cette petite peinture est de la plus fine qualité.

La Léda, des galeries de bois, annonce toujours une riche palette et une touche délibérée ; le ton des chairs fait souvenir du Corrège ; mais la tournure du dessin n'est pas aussi distinguée que dans les autres groupes du même peintre ; le cou du cygne n'a pas la délicatesse spirituelle et voluptueuse que le poëte des sérails aurait pu rêver.

A gauche, dans les galeries, se rencontrent encore la Sagesse et la Magicienne, deux fées de la même famille. La Sagesse est bien folle de ne pas écouter les petits Amours qui voltigent autour d'elle et les provocations de ce paysage enivrant. Soyez sûr qu'elle finira cependant par tomber sur les her-

bes odorantes, enlacées par les guirlandes dont les perfides génies couvrent sa chaste nudité. La Magicienne, avec sa baguette, n'a rien à faire pour évoquer les prodiges. N'est-elle pas déjà en plein monde fantastique?

Diaz se trouve ainsi, avec MM. Scheffer, Decamps, Delacroix, Lehmann et quelques autres, dans les genres les plus divers, un des principaux exposants au Salon de 1836, comme il est un des peintres les plus vivants de notre époque actuelle. Personne ne le surpasse pour la poésie et la couleur. Il n'est pas Espagnol pour rien, et il s'est senti de force, cette année, à porter son nom De la Peña.

On a toujours la couleur de son pays. Dis-moi ta couleur et je te dirai d'où tu es ; car tout est harmonique dans la nature. Les Belges sont couleur de bière ; les Espagnols couleur de soleil. Nous avons souvent poursuivi dans la nature les harmonies de la couleur, qui ne mentent jamais sur les hommes, sur les animaux, sur la végétation, sur tout. Les chevaux flamands sont gris-pommelé comme le ciel de Flandre ; voyez les chevaux de Rubens ; les chevaux bourguignons sont péchards, comme les vignerons du pays sont couleur de vin ; les chevaux limousins sont le plus souvent couleur de fer, toujours foncés, comme la végétation locale. L'ours blanc des mers glaciales est couleur

de glace ; le cygne, couleur de neige ; le lion de l'Afrique torride, couleur de feu ; les oiseaux des tropiques, jaunes, oranges, rouges, étincelants, couleur de lumière. La perdrix rouge est couleur de bruyère, la grise, couleur de guéret ; la caille, couleur de chaume blond ; le renard, couleur de taillis ; le lièvre, couleur de lande ; la corneille, couleur de ruines ; le chat-huant, couleur de la nuit ; le halbran, couleur de marais ; la grenouille, couleur de jonc émeraude ; le crapaud, couleur de bourbe ; le lézard gris, couleur de muraille.

Nous ne faisons qu'indiquer ici une remarque fort significative dans les arts, suivant nous, et très-importante en peinture ; car il en ressort mille conséquences pour la couleur et l'harmonie. Ceux qui se préoccupent surtout de la forme pourraient trouver dans la nature les mêmes concordances. La forme, comme la couleur, révèle la destination et indique la localité des êtres. C'est avec cette idée que Cuvier a su reconstruire tout un monde perdu. Donnez-lui une phalange fossile, il vous dessinera l'individu à qui elle appartient. Les oiseaux aquatiques qui vivent de la pêche, comme le héron au bord des eaux, ont de longues échasses pour arpenter les marécages, et de longs becs pour saisir le poisson dans son transparent domaine ; le mulet a les jambes rapprochées pour marcher sur les chemins

étroits ; le cerf des hautes forêts porte des *bois* sur la tête pour écarter les branches. L'harmonie est jusque dans le mot ; car le fond même du langage, comme le fond de tous les arts, c'est l'analogie. La vie est une, et Dieu est en toutes choses. L'artiste est celui qui exprime la vie dans n'importe quoi.

V.

M. LEHMANN. — M. AMAURY DUVAL. — M. FLANDRIN.

M. Lehmann avait été jusqu'ici un peu étrange, ce qui est de bon augure, et en même temps un peu imitateur, ce qui est dangereux. Nous avons, presque seul au Salon de 1844, défendu contre le goût commun son portrait de Mme Belgiojoso, de même que, cette année, nous risquons de demeurer un peu isolé dans notre admiration de l'excellent portrait de M. Amaury Duval. La minorité peut avoir raison par pressentiment, à condition que la majorité lui donne raison dans l'avenir. Nous sommes d'autant plus désintéressé dans le succès de cette école, issue de M. Ingres, et qui cherche la

correction et le style aux dépens de la couleur, de la lumière, de la passion, de la fantaisie, de la spontanéité, que nos prédilections personnelles nous emportent vers les coloristes et les passionnés. A notre sentiment, M. Delacroix est plus *peintre* que M. Ingres et toute son école, que David et toute l'école de l'Empire, que M. Delaroche et toute l'école bourgeoise; mais cependant nous sommes de ceux qui ont réhabilité le génie de David et qui applaudissent aux tentatives sérieuses de M. Ingres dans le sens du style et de la beauté correcte. Il n'a été donné qu'à Raphaël de résumer dans sa peinture toutes les perfections de l'art. Après lui, les plus grands artistes sont toujours incomplets de quelque côté; et c'est là le lien merveilleux que Dieu a mis entre les hommes, afin qu'ils comprissent leur solidarité mutuelle et le besoin incessant qu'ils ont les uns des autres.

Il est facile de montrer les défauts d'une œuvre d'art quelconque. Tout guerrier est vulnérable, ne fût-ce qu'au talon. Il n'y a guère de belle femme qui puisse laisser tomber ses draperies devant un aréopage d'artistes et de voluptueux; mais il faut être d'un tempérament bien triste pour s'arrêter à une ride secrète, à une inflexion de lignes douteuse, au lieu d'admirer l'ensemble ou les parties irréprochables. Vénus, la déesse parfaite, n'est ja-

mais sortie de la mer, comme le supposaient les anciens. Elle n'a jamais été qu'un idéal poursuivi par les poëtes ; mais le flot mystérieux a toujours recouvert quelque fragment de sa beauté. Dans la mythologie antique, elle avait encore les pieds dans la mer. C'était son talon d'Achille. Notre époque n'est pas destinée à la dresser toute nue, en plein soleil. La beauté et la vérité ne sortiront jamais entières du puits symbolique. Heureux les privilégiés qui aperçoivent le visage radieux ou le chaste sein de ces immortelles !

M. Lehmann a l'ambition d'évoquer les nymphes antiques. Il s'est attaqué tout simplement à Eschyle et à Prométhée. Il a cherché dans ses Océanides un reflet de la poésie grecque, si simple et si grandiose. Ce groupe des Océanides est très-bien disposé : quatre femmes nues sur un rocher battu par les vagues ; l'une, au sommet, debout et tournée à gauche vers la cime lointaine où Prométhée est enchaîné ; un peu au-dessous, deux autres femmes : celle-ci assise, de profil à droite, les bras allongés et les mains jointes contre les genoux ; celle-là accoudée et vue de face ; la dernière est affaissée à la base de cette pyramide humaine, et vue de dos. Nous avons ainsi tous les aspects de la forme féminine. C'est le tour de force que Giorgion fit avec une seule figure dont les quatre faces se reflétaient

dans l'eau ou dans le miroir d'une armure accrochée aux branches des arbres.

Les Océanides, de M. Lehmann, sont d'une belle tournure et d'une belle forme ; les têtes ont de la rêverie et une expression profonde ; les corps sont modelés avec précision. On pourrait seulement reprocher à ces quatre femmes de présenter le même type, sans une variété suffisante. C'est le défaut de M. Lehmann, de faire toujours les mêmes personnages, et de peindre un peu dans la même gamme, quel que soit le sujet de son tableau. Ici les tons verdâtres dominent à bon droit, puisque le groupe est cerné par la mer ; mais nous retrouverons tout à l'heure l'abus du vert d'eau dans l'Hamlet et l'Ophélia, et même dans les portraits.

Shakspeare donc, après Eschyle, puisque nos peintres se font les traducteurs des poëtes. L'Hamlet, de Shakspeare, est peut-être la création littéraire la plus difficile à exprimer en peinture. Il le dit lui-même en frappant sur sa poitrine : « J'ai là quelque chose qu'aucune manifestation ne peut rendre. » C'est un caractère complexe et vague, quoiqu'il soit en même temps extrêmement réel : nature rêveuse et inquiète, qui hésite et disserte toujours devant l'action, et qui cependant tue Polonius comme *un rat*, tue l'assassin de son père, tue le frère d'Ophélie ; esprit judicieux et sensé,

qui touche pourtant à la folie ; monomane qui lance à travers ses accès les plus purs éclairs de la raison ; misanthrope qui est passionné pour la justice ; fils dévoué qui martyrise sa mère ; amant impétueux qui raille sa bien-aimée. Hamlet est le plus indéfinissable de tous les types créés par les poëtes. Othello, Macbecth, Alceste, Tartufe, don Quichotte et les autres, trouvent dans la langue des adjectifs qui leur correspondent, ou même ils sont devenus des substantifs ; mais comment qualifier Hamlet en un seul mot, ou, ce qui est presque même chose, en une seule image ? Qu'est-ce qu'Hamlet ? la piété filiale, la vengeance humaine, la justice divine, le scepticisme, la rêverie, le devoir, la réflexion, la fatalité ? C'est à la fois tout cela, et bien plus encore.

M. Lehmann a rencontré dans sa peinture quelques-uns des traits d'Hamlet, mais non pas l'ensemble du caractère. Son personnage est vu de face, de grandeur naturelle, jusqu'aux genoux. Il est enveloppé de son deuil solennel, comme dit Shakspeare, vêtements noirs sur lesquels tranche une ligne de linge mat, au cou et aux poignets. Il porte une toque noire et de longs cheveux qui tombent de chaque côté comme des branches de saule pleureur autour d'une urne funéraire. Son front, plein de tempêtes, est incliné vers le sol, et

ses yeux voilés contemplent au dedans sa vengeance méditée. Ses belles mains sont abandonnées le long des plis d'un manteau négligemment drapé. Il a bien l'âge que lui donne Shakespeare, près de trente ans, quoiqu'on l'appelle le jeune Hamlet ; car il a connu ce pauvre Yorick, le bouffon, dont le crâne repose en terre depuis vingt-trois ans. M. Eugène Delacroix l'a fait plus jeune dans son tableau de la scène du fossoyeur, pénétré en ce point de l'esprit plutôt que de la lettre du drame.

C'est une audace singulière et peut-être imprudente à M. Lehmann d'avoir voulu peindre en quelque sorte le personnage abstrait, hors des actes successifs de son rôle. Je sais bien qu'il pense plus qu'il n'agit ; mais cependant il est difficile de le séparer d'une des situations émouvantes où Shakspeare l'entraîne, tantôt sur l'esplanade devant l'ombre terrible, tantôt à la scène de la comédie, ou tirant l'épée sur le roi agenouillé, ou à la scène du cimetière, ou bien au duel sanglant de la fin. Au contraire, M. Delacroix avait suivi dans ses magnifiques illustrations le mouvement du poëme anglais. Aussi vous connaissez bien Hamlet quand vous l'avez vu agité par toutes ces impressions et variable comme elles, méditatif et calme au commencement, puis tour à tour orageux, caustique.

raisonneur, insensé, violent et funeste. Ces passions successives ont même jeté M. Delacroix dans une diversité de physionomies qui ne semblent pas appartenir au même personnage. A chaque scène dont le peintre a tracé l'image, son Hamlet est une nouvelle création.

Celui de M. Lehmann dit sans doute en lui-même : « Mon père, ton commandement figurera seul sur les tablettes de mon cerveau. » Ou bien : « Mourir... dormir. Rêver peut-être. » La contemplation pure se prête-t-elle aux moyens des arts plastiques ? M. Scheffer, entre autres, semble l'avoir prouvé dans ses Mignon, de Goëthe. M. Lehmann a fait certainement, dans son Hamlet, une belle figure de rêveur, quoique le front, un peu fuyant, convienne encore davantage à un homme d'action.

L'Ophélia, en pendant, est représentée au moment où elle offre des fleurs à son frère Laerte qu'elle ne reconnaît plus. La pauvre folle a des fleurs partout, dans sa draperie relevée en corbeille, dans ses cheveux, sur son sein, dans sa main gauche. Elle est de face, comme l'Hamlet, et ses grands yeux vous regardent fixement. Une légère demi-teinte voile presque son visage, mais la lumière frappe son cou bleuté de veines et ses fines épaules. Son corsage est ouvert en désordre : sa robe,

de riche étoffe, est bariolée de ramages. J'ai entendu critiquer, bien à tort, la bizarrerie de son ajustement et de sa coiffure. Dans Shakspeare elle est couronnée de *paille* et de guirlandes. Il y a des gens qui préfèrent les grisettes de M. Court, avec un bonnet de dentelles et une robe bleu-ciel, bien proprement agrafée.

Pour notre part, nous félicitons M. Lehmann de se maintenir dans la haute poésie, tout en lui conseillant de se tourner vers l'art grec ou italien plutôt que vers les fantaisies du Nord. Shakspeare et Goëthe, par exemple, exigent deux qualités presque contraires au talent de M. Lehmann. Il y a dans Goëthe, et même dans Shakspeare, un certain mysticisme que M. Scheffer atteint par l'exaltation de son sentiment, que M. Eugène Delacroix traduit à merveille par le vague indéfini de sa peinture. Il y a une rêverie profonde et nuageuse qui s'accuse par l'expression, ou par l'exubérance de la couleur, plutôt que par la précision des formes. Le génie a ses latitudes comme l'espace géographique. Winkelmann, quoiqu'il fût d'origine allemande, faillit mourir de mélancolie quand, après avoir vécu à Rome au milieu des études antiques, il revint visiter le ciel opaque et les toits anguleux de sa patrie.

M. Lehmann a exposé aussi trois portraits : un

portrait de femme, vue de face, à gauche dans le salon carré, avec des cheveux verts, comme M. Ingres les a peints dans le portrait de Mme d'Haussonville ; une belle étude de tête de femme, vue de profil et coiffée d'un châle bleu, retenu par une agrafe ; et le portrait de M. de Niewerkerke, qui a le malheur d'être trop verdâtre. Le second portrait de femme, très-correct et très-distingué, est daté : Rome, 1838.

Nous avons déjà cité le portrait de femme, par M. Amaury Duval, comme le plus beau portrait du Salon, sans comparaison aucune, si ce n'est avec l'austère portrait de M. Lamennais, par M. Ary Scheffer. Les coloristes de notre temps paraissent avoir abandonné le portrait, quoique la figure humaine ait été aussi bien interprétée dans le passé par les Titien, les Velasquez, les Rembrandt et les Van Dyck, que par Raphaël, Léonard ou Poussin, en un sens opposé. Les splendeurs du coloris accompagnent bien le visage, témoins Rigaud chez nous et Reynolds chez les Anglais. Dans le portrait de M. Amaury Duval, il faut renoncer d'avance à toute magie étrangère à la forme même de la personne qu'il avait devant les yeux. Mais s'il a sculpté irréprochablement le galbe de ce beau modèle, s'il a exprimé par des lignes précises une certaine individualité, c'est un résultat artiste, digne d'ad=

miration. A la vérité, le procédé est celui des statuaires ou des ciseleurs, et trahit l'école systématique du peintre de Stratonice. Mais encore n'est pas bon sculpteur qui veut.

Le portrait de M. Amaury Duval est tourné à droite, de profil, et s'enlève sur un lambris gris. On dirait une image naturelle, immobilisée dans une glace. A droite, le dossier d'une bergère en étoffe jaune, sur lequel est jeté un cachemire. Les deux mains de la femme sont élégamment jointes en avant. La robe de soie bleue est collante et modèle faiblement les contours de la taille. Il y a de la noblesse et de la domination dans la pose, un grand caractère dans le profil régulier, qui rappelle un peu le profil de Bonaparte. Lavater pourrait dire la bonne aventure sur ces traits fermement dessinés : beaucoup de résolution, une ardeur ambitieuse mais contenue, un coup d'œil perçant, un esprit inflexible. La belle courbure des sourcils indique la vivacité des perceptions et un sentiment artiste très-prononcé. La ligne du cou est superbe et d'une pureté rare. Une tête si bien portée n'est pas faite pour s'incliner jamais dans les combats de la vie. Elle conviendrait à symboliser la Victoire ou la Liberté.

La sobriété de l'exécution et la stérilité de la peinture dans l'entourage ajoutent encore au carac-

tère de la personne représentée. On est bien forcé de ne voir que la tête elle-même et la forme de la taille ; mais la perfection du dessin arrête longtemps les yeux et l'esprit. Il ne manque à ce bas-relief italien que la palpitation de la vie. Le sang ne circule point dans l'intérieur et rien ne bat sous le corsage glacé.

Un pareil système ne serait pas tolérable, appliqué à des modèles vulgaires. Mais M. Amaury Duval a eu le bonheur de choisir un type extrêmement distingué. Qu'il essaye la peinture linéaire, si l'on peut ainsi dire, sur l'infante naïve de Velasquez, sur la tête flamboyante de Rubens ou sur la tête de Rembrandt ! le dédain des artifices de la couleur et des ressources de la variété le condamnent, malgré son talent, à borner ses sujets à des personnages exceptionnels et isolés, à s'arrêter devant l'espace, devant les scènes compliquées où s'agitent des passions. La foule lui est interdite, aussi bien que le plein air ; car c'est le jeu capricieux de la lumière, c'est la puissance du coloris, qui donnent la valeur relative aux divers objets et qui les classent à leur plan. Murillo a fait, une fois, le Miracle de la multiplication des pains ; les cinq mille hommes y sont ; il n'en manque pas un. Toute cette foule d'hommes, de femmes et d'enfants se remue à l'aise sur la croupe d'une colline. Rubens

aussi a fait des armées innombrables qui se déploient à l'infini. Tours de coloristes. Ici, nous avons un fond plat, très-rapproché, avec une figure découpée dessus. Dans un groupe, il faudrait de la profondeur et des tons plus ou moins montés. M. Amaury Duval aime les sujets antiques, qui prêtent au style et à la beauté : nous le défions cependant de peindre un Chœur de nymphes, dansant en rond sous l'éclat du soleil ; ce qui ne l'empêche pas d'avoir réalisé une merveille dans son portrait de femme.

M. Hippolyte Flandrin montre mieux que personne les défauts et l'impuissance de cette pratique monotone. Nous n'avons trouvé qu'après de longues recherches ses deux portraits de la galerie, et notre regard n'a pu découvrir encore le n° 660. Mais je suppose que M. Flandrin consentirait à être jugé sur le portrait 659, placé à droite, en entrant dans la première travée. C'est une peinture très-travaillée et assez importante par la dimension. La femme est assise, tournée à gauche, les deux bras nus croisés sur les genoux. Le bras droit est vu en raccourci. La robe est en velours gros bleu ; car l'auteur affectionne exclusivement le bleu cru, comme M. Lehmann le vert de mer. Les tons rompus et la combinaison des couleurs lui sont antipathiques. Il considère toujours la nuance locale en

elle-même, sans aucun mélange des entourages et abstraction faite de l'action lumineuse. Aussi ses chairs et ses étoffes paraissent en carton et en papier colorié. Il a étudié avec une patience consciencieuse la forme de son modèle ; mais la sécheresse et la rigidité ne sont pas le style et la précision. Par malheur, malgré les armoiries peintes sur le fond, le dessin que lui offrait la nature n'a pas les qualités d'élégance, de distinction et de charme, qui peuvent donner de l'intérêt à la ligne seule quand elle est saisie avec justesse, comme dans le portrait de M. Amaury Duval. C'est le commun pris au sérieux et analysé avec une obstination digne d'un meilleur sort. C'est l'ennui en peinture. Dieu a créé le soleil et la couleur pour réjouir les hommes et pour varier incessamment tous les aspects de la nature. Gardons-nous de renoncer à ces présents célestes.

Le portrait n° 662 est en buste sur une toile ovale. La tête, finement modelée, est de face ; le fond sombre ; la robe invariablement gros-bleu. On dirait une peinture sur porcelaine. Le portrait du salon carré, 661, nous paraît plus librement exécuté. Une collerette en guipure recouvre le sein et le corsage. Le visage a plus de caractère et de vigueur.

Il est bien regrettable qu'un artiste intelligent et

profondément amoureux de son art, comme M. Flandrin, dépense tant de volonté et de courage à poursuivre des fantômes dans les ténèbres. On dit qu'il a peint avec succès une chapelle où les figures se dessinent sur fond d'or. A la bonne heure. Ce fond de métal invariable dispense de l'air et de la perspective. La composition est censée une ciselure en relief, collée contre la muraille plate. C'est un pastiche des anciens maîtres catholiques, qui autorise à nier le progrès des arts depuis quatre ou cinq siècles. Pour une pareille entreprise, un moine érudit conviendrait mieux que M. Decamps ou M. Delacroix. Mais, dans le domaine de la vie, il faut le mouvement, la passion et la couleur.

En descendant encore un degré plus bas dans ces limbes de l'art, on rencontre un petit portrait d'homme, par M. Paul Flandrin, le paysagiste. C'est l'exagération de l'exagération de son frère. Il n'y a plus au delà que le néant et la nuit.

M. Lehmann, M. Amaury Duval, M. Hippolyte Flandrin représentent au Salon l'école de M. Ingres. Tous trois se sont formés à Rome, d'après les austères enseignements du maître. Le système s'est inoculé dans leur sang et figé sur leur palette. Ils y ont gagné des qualités sérieuses avec des défauts peut-être inguérissables. Mais chez M. Lehmann et chez M. Amaury Duval, les qualités ont

pris le dessus. Le résultat fait oublier la théorie. Mauvaise école, et cependant bons peintres. Il est glorieux de vaincre, quand on est mal armé, sur un terrain dangereux, entouré d'abimes.

VI.

LES PAYSAGISTES.

Il y a deux mois, tourmenté par quelques idées sur le paysage, je partis brusquement à la découverte des Alpes. J'avais un excellent compagnon de voyage, un peu mélancolique, mais poëte et spirituel, sans le vanter. Il sommeillait à moitié dans les passages tristes de la route, mais il se réveillait tout à coup, quand le ciel ou la terre offraient des aspects pittoresques. Il m'a fait voir bien des choses nouvelles et intéressantes pour les artistes. Un soir, après avoir monté à pied une côte immense, nous nous arrêtâmes sur la hauteur et il m'expliqua, par des exemples naturels, le mystère de la couleur et de la lumière. La nuit était assez

profonde, quoiqu'il y eût des étoiles au ciel. Sous nos pieds, autour de nous, la terre paraissait comme une surface plate et sombre, comme une mer noire, immobile, sans relief. Les quelques lumières des maisons isolées semblaient la répétition affaiblie des étoiles dans une mare. Vous voyez bien, me dit-il, que la couleur seule dessine les objets. A preuve que c'est la lumière qui donne la forme, le modelé, le plan; où est la forme, la nuit?

En effet, les grands arbres décharnés, bordant la route, étaient collés à plat sur le ciel sourd et opaque comme une guipure de papier découpé, et l'étendue n'étant pas manifestée entre les arbres et le ciel, les étoiles, qu'on apercevait à travers le tamis des feuilles, avaient l'air de vers-luisants grimpés sur les branches.

La lune vint quand la voiture reprit son galop sonore, et nous regardions à la portière les arbres et les haies fantastiques, indistinctes, qui passaient rapides comme une armée de fantômes courant à quelque bataille, avec leurs cuirasses d'argent, leurs bras crispés et leurs chevelures ébouriffées. Don Quichotte, seul, aurait pu décrire tous ces héros bizarres. Mon compagnon se contentait d'en tirer des enseignements pour les peintres. Je lui ai demandé son nom. Il s'appelle l'Amour de la nature.

Avec ce guide passionné et sans cesse impres-

sionnable, que d'effets magnifiques nous avons analysés durant le voyage ! Nous avons vu lever le soleil sur le bateau à vapeur de la Saône. Les bords de cette rivière sont plats et découverts. Il faisait encore nuit, mais le jour se préparait. Une bande allongée, incolore, neutre, séparait deux ciels, le ciel d'en haut, et le firmament répercuté dans le fleuve calme. Devant nous, ces deux ciels avaient une teinte violacée qui s'étendait à droite et à gauche, s'adoucissant jusqu'au lilas tendre, un peu bleuté et opaque, comme la couleur de l'amidon ; puis le violet se nuança d'orange et s'assombrit le long de la bande plate. Bientôt, des rayons glissèrent en haut et en bas dans les deux ciels, comme une double gerbe, et il se leva deux soleils, ou plutôt l'un montait, l'autre descendait avec une allure pareille : alors, au-dessus des bandes de terrain brun qui filaient à nos yeux comme un câble immense, tiré par des mains d'Hercule, les seconds plans commencèrent à se montrer, et paraissaient immobiles. La terre se modela, les collines s'arrondirent. Tout reprit sa forme et son dessin sous l'influence du soleil.

Mon compagnon me suivit dans les montagnes et sur le bord des torrents. Devant ces aspects sublimes, je convenais avec lui qu'aucun peintre n'a jamais représenté les montagnes, même parmi les

maîtres anciens ; les cascades de Ruysdaël ou d'Everdingen ne tombent pas de bien haut. Salvator a fait des rochers ; il s'est arrêté au pied des montagnes. Et quant aux verroteries de MM. Calame et Diday, qui ont pourtant le bonheur d'habiter la Suisse, le regard le plus complaisant ne saurait y voir les Alpes. Les mauvais peintres donnent pour les Alpes de petites collines enfarinées.

Notre histoire de la découverte des montagnes fut assez curieuse. Quand les premières cimes neigeuses parurent bien loin à l'horizon, nos yeux inquiets hésitèrent entre le nuage et la montagne. Nous nous gardions bien de questionner autour de nous. Il nous fallait des images, et non pas des mots. Où serait la poésie de Christophe Colomb, si on lui eût dit : Cette ligne grise qui borde la mer comme un liséré, c'est la terre promise ? Nous voulions deviner nous-mêmes notre Amérique. L'incertitude dura longtemps. Il nous semblait que nous avions souvent vu des montagnes plus belles et plus hautes dans les nuages du couchant. Cette petite souris blanche, tapie à l'horizon, accouchera-t-elle d'une montagne ?

Les grandes passions sont quelquefois comme les montagnes ; on en approche sans soupçonner leur élévation et leurs tourments ; à mesure qu'on grimpe, les déchirements se font de toutes parts.

On croit qu'on se reposera au sommet ; mais, après tant d'efforts, on ne trouve sur la cime que le vertige et l'aveuglement. On en revient le cœur sillonné comme les flancs de la nature.

De loin, c'est peu de chose ; au pied, c'est superbe ; en haut, c'est effrayant.

Enfin, notre doute tomba, et c'est encore le ciel qui nous fit comprendre la terre. Sur la croupe de cette apparition un peu vague, nous distinguâmes un nuage véritable, couché comme un crocodile antédiluvien. L'union de la terre et du ciel était surprise. Mais les nuages ne sont pas si amoureux de la terre, qu'ils la viennent visiter sous leur forme réelle. Il faut que la terre monte vers eux pour ces embrassements. D'ordinaire, ils ne tombent guère qu'en monnaie, en pluie d'argent, à la façon de Jupiter, visitant Danaé en pluie d'or. Les nuages sont fiers et attendent les avances de leur fiancée. C'était donc la montagne qui touchait au ciel.

Une fois dans la montagne, combien nous regrettions de n'être pas peintres ! Il y avait là-haut des effets étranges que personne n'a traduits en images : des crêtes roses qui s'enflamment comme des fournaises sous le soleil, des profondeurs impénétrables, des accents furieux où l'on peut voir des formes d'un autre monde, et, sur le flanc du rocher, de petits pins d'un vert noir et mat qui demeure

sombre malgré la plus vive lumière, en opposition à la blancheur éblouissante de la neige. On dirait des millions de moines enfroqués qui escaladent la montagne pour voler à un sabbat dans les nuages.

Nous avons vu là-haut la source des grands fleuves. Ça commence par un flocon de neige qui s'abat, fatigué, sur le roc vif, comme un papillon sur une fleur. Les autres flocons viennent se reposer bientôt près de celui qui s'est déjà reposé. Mais quand le soleil jaloux arrête son regard doré sur la montagne, une première goutte d'eau s'échappe comme une larme, et glisse, attiédie. Ainsi, la montagne pleure en été les baisers que les nuages lui ont donnés pendant l'hiver. C'est le soleil, son amant, qui la fait pleurer. Les larmes viennent toujours du ciel. Les montagnes sont des Madeleines dont la peau vigoureuse se sillonne de ruisseaux, sans qu'elles se repentent jamais de leurs amours.

Le torrent qui passe à travers tout, c'est cette goutte de rosée, attirée vers la mer. En descendant, les flots se précipitent, galopent et caracolent, et se heurtent dans les ravins étroits, comme une foule impatiente. Il y en a qui rebroussent violemment contre les autres, comme une charge effrénée de cavalerie ; mais la vague cependant et la foule, irrésistible comme elle, s'écoule toujours.

Rien ne ressemble plus au galop ondoyant et régulier des chevaux que le trémoussement cadencé des vagues sur le roc sonore, avec leur crinière agitée et leur croupe luisante. Pressez-vous, pressez-vous, les hommes vous attendent en bas, entre des rives fleuries, dans un lit tranquille, où vous oublierez la lutte avec le roc impénétrable.

On ne saurait demander aux paysagistes de s'attaquer toujours à ces fortes impressions. L'aspect des montagnes est un spectacle extraordinaire. L'aspect de la mer est aussi une exception. Les paysagistes français sont plus naturellement tournés vers la peinture des forêts ou des campagnes. La poésie des arbres n'est-elle pas aussi émouvante que celle des rochers ou des flots? Les forêts conviennent à ombrager la méditation et les sentiments intimes. Dans la plupart des états de l'âme, un arbre est préférable à un torrent. Un prisonnier aimerait mieux devant sa fenêtre un petit peuplier agité par le vent qu'une noble montagne immobile. Dieu a pris soin, d'ailleurs, de baigner toutes les formes de la nature dans l'infini du ciel.

Tout est bien dans les immortels tableaux de l'auteur des choses, comme aurait dit Jean-Jacques Rousseau; tout dégénère sous la main des artistes vulgaires. Tout est beau dans la nature, parce que l'air colore et harmonise tout. Il ne s'agit que de

bien voir la peinture divine pour en copier la couleur et le dessin. De pauvres haillons de paysans étendus sur quelque haie au soleil, prennent, à distance, les tons les plus splendides. Diaz trouve sur sa palette un paradis enchanté, à propos d'un arbre d'automne et d'un buisson qui se tord entre des cailloux.

Notre école de paysage affectionne, depuis quelques années, cette tournure poétique. Ils sont quatre ou cinq jeunes peintres qui valent les anciens maîtres et qui ont même apporté dans leur art des éléments tout à fait nouveaux, par exemple la variété de ton, que les Hollandais n'ont jamais cherchée. Ruysdaël est vert invariablement ; Huysmans de Malines est brun ; Van Goyen est gris ; chacun a sa dominante sur laquelle ne ressortent guère de nuances un peu éloignées. C'est de l'harmonie, sans doute, mais de l'harmonie un peu monotone. Quelle que soit la supériorité des maîtres, il est certain que la peinture peut gagner de ce côté. C'est ce que notre école nouvelle a entrepris et obtenu jusqu'à un certain point, chez un ou deux des plus habiles.

M. Français vient à leur suite, préoccupé comme eux de la poésie champêtre et de la richesse de l'expression. Son petit paysage, illustré par Meissonnier, obtient une grande vogue dans le salon

carré. Il a été acheté 1,500 fr. par un amateur dont on ne dit pas le nom. C'est une des raretés les plus curieuses de la peinture actuelle. Les figures de Meissonnier sont si fines, si spirituelles, qu'elles font presque paraître un peu lourd le feuillé des arbres de Français, quoique l'exécution du paysage soit très-délicate.

Le Soleil Couchant, placé à gauche en montant dans la galerie de bois, rougit le fond d'une campagne délicieuse, arrosée par un ruisseau. Il y a un pêcheur. Tout ruisseau entraîne un pêcheur ou des baigneuses. Le ciel est tacheté de nuages capricieux et de rubis. L'effet est très-poétique.

Dans son troisième paysage, intitulé les Nymphes, on sent un peu trop la composition étudiée. Ne retombons pas dans le paysage historique, à la façon de M. Remond ou de M. Bidault, qui ajustent la nature à quelque scène de la mythologie, faisant déteindre Niobé ou Diane sur les arbres et les terrains.

M. Français publie en ce moment même, de concert avec M. Charles de Tournemine, un charmant album intitulé *les Artistes contemporains*. La première livraison contient quatre excellentes lithographies d'après Decamps, Marilhat, Roqueplan et Jules Dupré. La seconde comprendra Rousseau, Cabat, Decamps et Français lui-même. On trouvera

encore, dans les livraisons suivantes, Eugène Delacroix, Bonington, Diaz, Vidal, Raffet, Gavarni, Dauzats, Isabey, etc. Le choix est distingué, et un pareil album sera sans doute fort recherché sur les tables des salons et dans les portefeuilles des collectionneurs.

Cabat, que nous aimions tant, reparaît au Salon. Mais, hélas! il a conservé son domicile dans les ombres du cloître étranger; car le livret donne son adresse chez M. Susse. M. Cavé devrait lui offrir un logement dans les ateliers de l'Institut. L'Italie est funeste au talent sincère et naïf de Cabat. Il ferait mieux d'habiter une ferme de Normandie qu'un couvent. Ce sont nos grasses et joyeuses campagnes de la Normandie qui lui avaient inspiré ses paysages charmants. Il est singulier que le soleil se voile pour la plupart des peintres qui s'acclimatent dans le Midi. Si l'Italie leur ouvre l'esprit, elle leur ferme les yeux. M. Cabat a gagné certainement du côté de la composition et du style, mais il a bien perdu du côté de la lumière, de la richesse et de la variété. Le Guaspre l'a ensorcelé comme tant d'autres. Cabat ne songe plus autant à la nature extérieure; il regarde le paysage dans son esprit, croyant mieux arranger un site que Dieu ne l'a pu faire avec sa magie toute-puissante. Il n'y a qu'un seul homme au monde qui ait réussi dans

le paysage qu'on appelle de style; c'est Nicolas Poussin. Il est vrai que Poussin l'avait inventé lui-même. Mais tous ceux qui l'ont voulu imiter se sont perdus dans un faux système.

Le paysage *composé* est, d'ailleurs, une hérésie incontestable en peinture. L'homme peut créer un homme dont il porte le type en soi-même; mais le ciel insaisissable et le monde infini forment une image si complexe et si variée, que le peintre a besoin d'en saisir les éléments sur la réalité, sauf à les animer ensuite d'un reflet de sa propre vie. Il n'y a pas de paysages moins profonds que ceux du Guaspre, de Francisque Millet et de l'Orizonti, avec leur prétention aux horizons immenses, et leurs majestueuses découpures de ruines et de montagnes sur le ciel. L'air n'y est point, et c'est justement le ciel qui manque. Or, il n'y a point de terre sans ciel; c'est-à-dire point de paysage sans air et sans lumière. Si vous vous occupez exclusivement de la forme, des lignes, de la tournure de vos troncs d'arbres, ou du dessin de la matière, le ciel vous échappe. Tous les paysagistes savent bien que le ciel ne se met pas après la composition.

Les deux tableaux de M. Cabat sont des œuvres de maître, mais de maître un peu égaré. Les terrains ont une fermeté rare, les arbres une belle prestance, le ton local une certaine vigueur; mais

l'ensemble est monotone et étouffant. Le soleil ne joue plus comme autrefois entre les panaches mobiles des branches. Une pareille nature peut inspirer sans doute la mélancolie et la placidité ; mais les hommes ont inventé déjà assez de vilains monuments comme les prisons, les cimetières et les monastères, où l'on trouve ces tristes impressions. Que le paysage conserve du moins sa gaieté et le soleil ses caprices, pour nous consoler des ennuis de tout le reste !

M. Aligny est aussi triste, quoiqu'il feigne dans ses tableaux une vive lumière et le plein jour ; cela tient à son système de dessin trop accusé et trop minutieux. Sa Villa italienne du salon carré et sa Vue des Etats-Romains, exposée dans la première travée à gauche, sont d'un jaune clair peu harmonieux. Vous pouvez compter les feuilles de l'arbre de safran qui occupe le milieu de la Vue des Etats-Romains. La composition de la Villa est très-heureuse, mais les qualités du peintre y font défaut. Elle aurait sans doute du succès en lithographie ou en gravure.

Un jeune peintre que nous avons déjà rencontré aux précédents Salons, M. Charles Leroux, a exposé deux grands paysages, un Souvenir du haut Poitou et une Lande ; ils sont tous les deux à gauche dans la galerie de bois ; si le classement des tableaux

était plus impartial, ils auraient droit à une meilleure place. M. Charles Leroux a des qualités très-attirantes, le sentiment poétique et l'exécution vigoureuse. Il ne lui manque que de savoir couper avec proportion le morceau de paysage qu'il veut peindre. De sa Lande, on ferait deux tableaux assez complets. A droite, la lisière d'une forêt et des arbres bien étudiés; à gauche, la rase campagne, des terrains solides, couverts d'herbes de toute couleur, et un ciel un peu trop marqueté de rouge et de bleu.

Dans le Souvenir du haut Poitou, on pourrait aussi couper toute la partie gauche qui contrarie l'unité de la composition. Le centre du tableau est invinciblement marqué à la petite rivière mystérieuse dans laquelle se baigne l'ombre des arbres élégants qui font un rideau sur le ciel. Les terrains du premier plan, les eaux et le galbe des hautes futaies, appartiennent à la bonne école dont M. Dupré est un des plus habiles représentants. Que M. Charles Leroux mette un peu moins de tout dans sa peinture; elle y gagnera. Nous avons vu de lui des ébauches excellentes, d'une couleur exquise et d'une facilité très-naïve. L'excès du travail sur un sujet donné peut être un défaut.

Le défaut de M. Troyon, qui est un praticien adroit et énergique, c'est l'uniformité de son exé-

cution. Tout est peint en pleine pâte, et comme par une cadence réglée du pinceau. Le fond de sa couleur est un vert argenté, sur lequel il paraît poser, après coup, des lumières isolées, à la façon de l'ancien paysagiste, M. Giroux, qui faisait miroiter ainsi tous ses tableaux. Nous préférons ses petits paysages et surtout l'Étude de Fontainebleau à sa Vallée de Chevreuse, grand paysage en hauteur, placé à gauche dans la galerie après la rotonde.

Le Troupeau de vaches sur la lisière d'une forêt, par M. Coignard, a été très-remarqué, comme nous l'avions prévu le premier jour. C'est, en effet, un des paysages les plus amusants du Salon. Si vous avez l'esprit malade, arrêtez-vous devant cette radieuse forêt, où les vaches foulent des herbes odorantes, devant le Printemps argentin, de Muller, où les étoffes resplendissent au milieu des fleurs, devant les Diaz où le soleil ne se couche jamais. M. Coignard a volé un rayon de lumière à ce magicien inépuisable; mais le feu et la lumière ont le privilége de se communiquer sans s'éteindre. Diaz a conservé tout son soleil, quoique M. Coignard se soit allumé à son foyer.

M. Corot aurait besoin de quelque vive étincelle. Avec une chaleur plus élevée, sa Vue de Fontainebleau serait un excellent paysage. Le tempéra-

ment est bon, l'humeur poétique, le cœur honnête, l'esprit distingué ; mais la peau est trop pâle.

M. Hoguet est trop gris, mais très-fin et très-harmonieux dans cette gamme mineure. Le Souvenir d'Écosse, avec un pont sur des rochers, l'a enlevé à l'imitation de M. Eugène Isabey. Après avoir passé ce pont, M. Hoguet peut marcher tout seul.

M. Louis Leroy n'est pas si heureux que l'année dernière ; M. Achard non plus. M. Victor Dupré est dans le bon sens, ainsi que M. Bronquart ; M. Brissot de Warville et M. Toudouze feront bientôt parler d'eux ; M. Anastasi, M. Curzon, M. Pron, M. Mazure et plusieurs autres nous promettent des peintres. M. Joyant fait toujours ses vues d'architecture dans la manière du Canaletti ou du Guardi. M. Garbet et M. Lottier ont peint en mosaïque, l'un le Carnaval, l'autre le Port d'Alger. Le Troupeau de moutons, de M^{lle} Rosa Bonheur, donne envie de se faire berger, avec une houlette, une veste de soie et des rubans.

VII.

LES ÉTRANGERS.

Il n'est pas difficile d'expliquer la cause de l'infériorité actuelle des peintres flamands et hollandais. Nous croyons que tout le monde est d'accord avec nous sur le triple principe des arts que nous faisons souvent apparaître dans notre critique, à savoir : l'étude de la nature, l'étude de la tradition ou des anciens maîtres, et l'inspiration personnelle de l'artiste. Ces trois éléments sont également indispensables : le premier conduit à la réalité, le second à la science ou à l'adresse, le troisième à la poésie. On peut s'égarer en s'attachant exclusivement à l'un des trois, soit en copiant la nature sans idéal, soit en écoutant la poésie sans écouter la nature, soit en imitant les vieux maîtres sans consulter ses propres

impressions. C'est là le vice radical des peintres contemporains qui ont tant de succès en Belgique et en Hollande, de renoncer à la contemplation de la nature et à l'originalité de leur sentiment, pour reproduire les œuvres de leurs prédécesseurs.

Nous avons déjà fait remarquer cent fois que M. Verboeckoven cherche Adrien Van Velde, ou Paul Potter, ou Ommeganck, jamais la nature et la poésie ; M. Van Schendel s'acharne aux effets de Scalken : M. Koekkoek songe à Wynants ou à Moucheron ; M. Schelfout, à Backuysen ou à William Van Velde ; M. Leys, à Jean Steen, à Ostade, à Peeter de Hoog, à Neveu ou à Metzu. Tous ces ouvriers adroits en sont venus à *composer* des tableaux, de mémoire, sans invention et sans vérité, comme faisaient les paysagistes de l'ancienne école sur la foi du Guaspre ou du Poussin, et les grands peintres de l'Empire, d'après les bas-reliefs et les statues antiques ; encore ces derniers étudiaient-ils la nature en même temps que la tradition. Nos Belges actuels n'admettent qu'un tiers de l'origine des arts.

M. Eugène Verboeckoven, de Bruxelles, ne nous paraît pas avoir jamais regardé des vaches en plein soleil, ni les fertiles campagnes de son pays. Jamais il ne s'est fait dans son imagination ce travail mystérieux qu'on appelle la poésie, et qui transforme les impressions reçues de la nature. Il procède tout

simplement d'après un tableau ou une gravure, arrangeant un arbre dépouillé et une verte prairie de Paul Potter, avec un troupeau d'Adrien Van Velde ; aussi, ses moutons ne sont que des singes, très-adroits sans contredit et très-finement grimés ; mais la grimace factice perce sous la toison. La naïveté n'y est pas plus que l'originalité.

Son Paysage et Animaux, exposé dans la première travée à droite, représente un berger assis, une vache debout et de profil, et des moutons couchés. Regardez à la loupe le *rendu* minutieux de ces petits animaux ; c'est une merveille de patience, une délicatesse de pinceau, qui font pâmer les amateurs de la peinture finie. Un tableau de Verboeckoven est toujours accompagné d'une loupe dans les cabinets de mauvais goût. Nous conseillons à ces fanatiques de l'art délicat de ne se jamais hasarder dans la campagne sans une paire de lunettes ; mais nous continuerons, pour notre compte, à regarder avec des yeux bien ouverts le spectacle du bon Dieu. L'art n'est pas fait pour les myopes, si ce n'est peut-être la miniature et la porcelaine. Assurément la peinture à l'huile doit prétendre à l'espace, à la lumière, à l'infini.

L'autre petit tableau de M. Verboeckoven est dans le salon carré. C'est encore un pastiche, bien éloigné de Van Velde. On dit que le célèbre peintre

de Bruxelles est arrivé à lécher très-promptement ces petits phénomènes si terminés, qui se vendent fort cher. Rubens n'estimait sa journée que 100 florins, et il faisait, à ce taux, des chefs-d'œuvre en quelques jours. Ce n'est pas exagéré ; trois jours de génie : 600 fr. Il est vrai que les tableaux de Rubens ont centuplé de valeur. Tel paysage de M. Verboeckoven a été payé aussi cher, peut-être, que la Descente de croix, de la cathédrale d'Anvers. Mais combien, dans vingt ans d'ici, vaudront les tableaux de M. Verboeckoven? 100 écus, le prix actuel d'un Demarne, qui montait autrefois à 6 ou 8,000 fr.

Le Chien des Pyrénées, avec un aras du Brésil et deux petits épagneuls, placé à l'extrémité des galeries, à droite, a été fort admiré à la dernière exposition de Bruxelles. Les animaux sont grands comme nature. En regardant cette peinture débile et fausse, nous songions malgré nous au beau perroquet de la Sainte Famille, de Rubens, du musée d'Anvers, et à ces chiens vigoureux de Rubens lui-même, de Sneyders ou de Jordaens, dans leurs magnifiques compositions. Ce portrait de chien mérite d'être mis au même rang que les portraits de M. Court ou de M. Dubufe. Nos peintres d'animaux sont plus forts que cela, et peuvent lutter avec le célèbre Landseer, de Londres, qu'on a surnommé le roi des animaux. Les lévriers et les chiens de

chasse, peints par M. Alfred Dedreux, avec tant d'esprit et de facilité, ont, au moins, les caractères de leur race et des physionomies très-originales. Les directeurs du classement au Salon, qui ont eu l'attention ingénieuse d'encadrer les tableaux de M. Scheffer, entre un vigoureux Decamps et une peinture rubiconde de M. Debon, les ont flanqués, dans le haut, de deux couples de chiens courants, par M. Alfred Dedreux. Voilà de nobles bêtes, bien comprises et bien exprimées. Les deux chiens de droite, assis côte à côte, nez à nez, les yeux en coulisse, paraissent converser avec une philosophie digne des personnages de Daumier. Il y en a un vieux à moustache négligée, qui est sans doute revenu des vanités de la vie, tandis que l'autre, ambitieux, a conservé les illusions de la gloire. On devine qu'ils se racontent les aventures de la dernière chasse, et qu'ils méditent de futurs exploits. Le terreneuve de M. Verboeckoven ne songe à rien du tout ; il n'a jamais sauvé des flots un enfant qui se noie ; à peine serait-il bon à porter un panier au marché. Qu'on l'empaille pour un cabinet d'histoire naturelle.

M. Van Schendel a encore exposé son même tableau ; il n'en a fait qu'un seul, sous différents titres, depuis le soir où, à la jaune clarté d'une lampe, il a découvert sa spécialité, comme nous l'avons raconté au dernier Salon. Sa spécialité c'est d'imiter Scalken

dans les effets de lumière factice. La composition de cette année s'appelle : Fête de village au sud de la Hollande, avec un double effet de lune et de flambeau. Un effet simple vaudrait mieux s'il était juste et poétique. Je préfère les à-peu-près splendides des décorations de théâtre, à ces tableaux tourmentés et prétentieux, et les hallucinations fantastiques de Martinn à ces prosaïques trompe-l'œil. L'effet général, d'ailleurs, est absolument manqué. C'est dans la nature fécondée par l'imagination qu'on pourrait trouver ces aspects étranges et saisissants; la pratique d'un maître et la routine ne servent de rien pour l'ensemble ; tout au plus aident-elles dans l'exécution des détails. La bagatelle est, en effet, très-finement travaillée dans les tableaux de M. Van Schendel, et c'est là le défaut principal de sa peinture. Regardez une foule éclairée par des flambeaux, à une distance suffisante pour que les figures paraissent hautes comme la main, soit à un quart de lieue, et vous me direz si vous voyez distinctement le frais visage des jeunes paysanes et le dessin de leurs robes d'indienne. En croyant approcher de la réalité, ces peintres microscopiques sortent de toutes les conditions de la vie et de la nature.

La même observation s'applique exactement à M. Verboeckoven et à ses petites vaches, dont on

compte les poils, quoiqu'elles soient grosses comme des souris. Peindre des objets éloignés, comme s'ils posaient sous la lentille d'un microscope, c'est une absurdité et une folie. C'est contraire, non-seulement à toute poésie et à l'art véritable, mais encore aux apparences naturelles. Puisque les Begles veulent imiter, que M. Van Schendel imite, du moins, les effets de nuit ou de lumière de l'immortel Rembrandt. Dans la Ronde de nuit, où les figures sont de grandeur naturelle, et par conséquent près du spectateur, cherchez à saisir des détails positifs et immobiles! A peine comptez-vous le nombre des personnages, et démêlez-vous leurs attitudes. La réalité cependant est comme cela; outre que l'imagination y trouve son compte. Que M. Verboeckoven aussi songe plutôt à imiter Albert Cuyp que le faible Ommeganck. Les troupeaux d'Albert Cuyp sont toujours dans l'air, enveloppés d'une lumière blonde qui harmonise les détails dans l'ensemble et qui dévore les contours extérieurs pour fixer l'attention sur la tournure générale. Sont-ils grands et forts, ces taureaux couchés, avec leur échine noueuse et leurs mufles allongés qui mugissent contre le ciel! Mais, à la vérité, on ne distinguerait point avec la loupe la plus phénoménale, le grain de leurs naseaux, la ciselure imperceptible de leurs cornes et les mille accidents de leur pelage.

Nous avons insisté, l'année dernière, sur cette façon d'interpréter la nature, à propos de M. Brascassat, qui est de l'école de M. Verboeckoven, de Demarne et d'Ommeganck, et à propos de MM. Calame et Diday, les Génevois. Il est si singulier par exemple que la Suisse, le plus beau pays du monde, n'ait jamais produit un grand génie dans les arts plastiques ! Genève ne compte qu'un peintre digne de mémoire ; savez-vous qui ? un miniaturiste : Petitot. Elle honore aujourd'hui comme un Michel-Ange, savez-vous qui ? un peintre sur porcelaine, M. Constantin. Genève est bien heureuse d'avoir Jean-Jacques Rousseau ; mais Jean-Jacques est un Français. Anomalie étrange, que l'art suisse soit un art d'horloger, ingénieux, bien combiné, avec un système de ressorts bien ajustés et bien polis ; art de protestants, triste et compassé ; ou plutôt pays sans art comme il est sans culte, sans grandeur quand il a les montagnes, sans rêverie quand il a son lac ; pays de régularité morne au milieu d'une nature irrégulière et splendide ; gouvernement d'aristocratie où l'on ne parle que d'égalité ; de compression, où l'on ne parle que de liberté. N'est-il pas merveilleux que l'on fasse des montres et des horloges, le plus minutieux travail de l'industrie, quand on demeure au pied du Mont-Blanc, et de tous ces rochers sauvages et révoltés ?

Au contraire, la Flandre, qui est un pays calme et uni, a produit le plus majestueux et le plus emporté des peintres, Pierre-Paul Rubens, et une pléiade de coloristes dignes de lui, dans les tableaux de toute dimension. La Hollande, couverte de brouillards, a inspiré Rembrandt, le plus fantastique et le plus original de tous les peintres, et autour de lui une douzaine d'artistes parfaits en ce qu'ils sont, Peeter de Hoog, Cuyp, les Ostade, les Van Velde, Ruysdael, Hobbema, Metzu, Terburg. Comment les Belges et les Hollandais d'aujourd'hui peuvent-ils renier de si nobles traditions? L'esprit de tous ces grands hommes est mort en eux et ils croient remplacer l'inspiration par la lettre. En imitant un artiste, dont la qualité est justement d'être original, vous êtes à l'antipode même de son talent. On ne peut trop répéter que tous les maîtres, *sans exception*, sont des types particuliers.

Pourquoi voudriez-vous ressembler à Rubens qui ne ressemble à personne? Pour être *quelqu'un* il faut être soi, et non pas *quelque autre*. Les écoles d'imitateurs ne laissent guère de souvenir dans l'histoire, et égarent toujours leurs successeurs. Il a fallu aux Carrache et aux Bolonais un véritable génie et une extrême puissance d'assimilation, pour créer des œuvres durables, malgré le vice de leur principe éclectique. Encore ont-ils entraîné la dé-

cadence de l'art en Italie et le scepticisme partout.

Nous avons beau chercher parmi tous les tableaux envoyés de l'étranger, nous ne trouvons nulle part une inspiration vivante, un sentiment d'invention. Partout, le système et le pastiche, au lieu de l'amour de la nature et de la poésie. Qu'on nous pardonne cette triste sévérité envers nos hôtes qui se risquent à consulter l'opinion de la France. L'hospitalité fraternelle ne dispense pas d'être sincère. Si Vouet eût exposé ses œuvres en Italie, où Titien et Michel-Ange venaient de mourir, l'Italie aurait pu lui montrer ses imperfections ; elle aurait pu convoquer autour de sa peinture vide, une foule de contemporains qui illustraient encore alors le pays de Raphaël, comme Annibal Carrache, le Dominiquin, le Guerchin, le Guide, le Caravage et Salvator ; elle aurait pu même rappeler à la France son art glorieux du seizième siècle, quand Cousin, Goujon, Germain Pilon, décoraient les palais des Valois. Qu'on nous permette donc de parler de Prud'hon ou de Géricault, d'Eugène Delacroix ou de Scheffer, aux héritiers de Rubens. L'art, d'ailleurs, est cosmopolite ; l'espace est sa patrie ; il ne relève que de l'humanité.

M. Schelfout, de La Haye, a exposé une Marine, qui vaut celles de M. Gudin, et un Effet d'hiver, mesquin et pointillé, digne de M. Wickemberg ou

de feu Mallebranche. Nous sommes bien loin des maîtres. M. E. Van Hove, de La Haye, a représenté deux épisodes de la vie de Rembrandt et de Teniers, empruntés à la vie des peintres. Le premier appartient au roi des Pays-Bas, qui possède une des plus belles collections de tableaux hollandais dans son château du Bois, outre le Musée de La Haye. Le tableau de M. Van Hove sera-t-il placé entre un Teniers et un Rembrandt ?

M. Leys, d'Anvers, est le plus fort de ces peintres, à qui nous reprochons de ne pas suivre leur instinct personnel. Il a une touche grasse et facile dans la manière de Jean Steen ou de Metzu, une couleur assez variée, des ombres qui ne manquent pas de transparence. Ses sujets, choisis dans la vie familière, sont abondamment composés. On les recherche beaucoup dans quelques cabinets, où vous les prendriez pour d'anciennes peintures. Sa Fête bourgeoise au dix-septième siècle est en face de la bataille d'Isly. C'est un tableau capital dans son œuvre. Il y a une foule de petites figures très-bien mises en scène et des accessoires à l'infini. M. Delessert, M. Rhoné, et plusieurs autres amateurs ont dans leur collection des tableaux intéressants, de M. Leys.

Les deux portraits de M. de Keyser, d'Anvers, sont aussi dans le salon carré, aux angles d'honneur ; à gauche, le portrait de la princesse d'Orange ; à

droite, celui du roi Guillaume. Car le privilége des meilleures places a été accordé à la peinture exotique. Sous le portrait de la princesse d'Orange est celui de M^{me} Adélaïde, par M. Heuss, l'auteur du portrait de M. Guizot. M. Heuss est on ne peut plus étranger. C'est M. de Metternich qui l'a donné à M. Guizot, qui l'a donné à la cour, qui le gardera ; car personne n'en voudrait en France. Nos écoliers font de meilleure peinture.

M. Schadow, le célèbre maître de Dusseldorf, n'a pas eu la même faveur. Son Ecce Homo, que nous avons cherché bien longtemps, est à droite dans la galerie de bois, non loin de la porte du salon. On sait quelle est la réputation et l'influence de M. Schadow en Allemagne. L'école allemande a été renouvelée par trois hommes, M. Cornélius, M. Overbeck et M. Schadow ; le premier trône à Munich, où il gouverne de nombreux disciples. Sa prétention est de ressusciter Michel-Ange, par l'ampleur de ses compositions et la tournure de son dessin. Les murs de la Glyptothèque et des palais de Munich sont couverts de ses grandes allégories et de sujets historiques, peints le plus souvent d'après ses cartons par une école bien disciplinée. M. Cornélius est venu récemment à Paris, et l'on dit qu'il a été fort surpris de la peinture française. Il ne s'attendait pas, sans doute, à tant d'éclat et de poésie.

M. Overbeck mène une vie modeste et retirée, à Rome ; mais son système rayonne au loin dans l'Allemagne. Il a quelques analogies avec M. Ingres et des prédilections pareilles, si ce n'est qu'Overbeck est un génie tendre et mystique, naturellement chrétien et rêveur, qui songe à Pérugin, un peu à la jeunesse de Raphaël, mais surtout à l'école ombrienne et à Angelico da Fiesole. Ses compositions sont pures, naïves et religieuses. L'école néocatholique le considère comme un de ses soutiens.

MM. Cornélius et Overbeck sont préoccupés exclusivement du dessin et du style, traitant la couleur comme une fantaisie grossière en peinture.

Le troisième chef de l'école allemande, M. Schadow, est aussi de leur avis, comme le prouve suffisamment son Ecce homo ; mais nous nous attendions à trouver, du moins, dans son tableau plus de correction, plus de grandeur, plus de sentiment et d'expression. Pour avoir obtenu cette importance dans l'école germanique, nous supposions que M. Schadow, qui occupe Dusseldorf, Cologne et les bords du Rhin, devait posséder quelques-unes des violentes qualités des conquérants, l'autorité de la ligne, ou la persuasion d'une poésie profonde, ou une science magistrale, ou un certain caractère fermement accusé. Les anciens maîtres gothiques,

que M. Shadow affectionne, ne manquent pas de ces traits distinctifs. Albert Durer, Holbein, Cranack, voilà des vainqueurs puissants et d'une forme originale. La vérité est que le Christ du chef de l'école de Dusseldorf ne ressemble ni à Albert Durer, ni à Pérugin, ni à Raphaël, ni aux gothiques, ni aux artistes de la Renaissance, ni aux modernes. C'est une peinture terne et peu significative, qu'on ne remarquerait pas sans le nom illustre de l'auteur.

La France peut donc être rassurée sur sa supériorité dans les arts. Les peintres italiens et espagnols, les peintres anglais, les allemands, les flamands et les hollandais, sont venus tour à tour se présenter au concours de l'Europe, ouvert chaque année dans les salons du Louvre. Le grand juge, qui est le public français, et dont le désintéressement universel éloigne toute partialité, nous paraît avoir prononcé sur la valeur relative des diverses écoles. La France ne considère jamais sa propre cause dans tout ce qui intéresse la philosophie, la politique ou les arts. Par nature et par générosité, elle s'élève toujours à des vues d'ensemble qui dominent les rivalités nationales.

C'était la cause de la vérité que la philosophie de notre dix-huitième siècle soutenait dans le monde de la pensée. C'était la cause de la civilisation, aussi bien que la cause du peuple français que la

Révolution défendait. Aujourd'hui, si la politique française a perdu son influence en Europe, les arts et les lettres nous maintiennent encore à la tête du monde.

VIII.

MM. HAFFNER. — ADOLP. LELEUX. — ARMAND LELEUX. — HÉDOUIN. — GUILLEMIN. — BESSON. — BRUN. — PIGAL. — ALFRED ARAGO. — JEANRON. — SAINT-JEAN. — BELLANGÉ. — BENJ. ROUBAUD, ETC.

M. Haffner est un vrai bon peintre, suivant l'expression de Diderot, qui appelait Boucher, bien à tort, un faux bon peintre et un hypocrite. La peinture de M. Haffner est franche, vigoureuse, et d'un aspect très-saisissant. Après les belles compositions d'Eugène Delacroix, les brillantes Orientales de M. Decamps et les féeries de Diaz, les tableaux de M. Haffner sont de ceux qui offrent les qualités les plus originales. Il a une manière très-vive de voir la nature; il sait y démêler des contrastes et des harmonies qu'il exprime avec une variété mer-

veilleuse. Sa pratique, dans les parties fermes, tient de la pratique de M. Decamps, encore plus de celle de M. Diaz, qui use également des empâtements et des frottis, des accents brusques et des glacis étendus. Il a voyagé dans les Pyrénées avec deux de nos meilleurs paysagistes, et c'est là qu'il a pris l'habitude d'une palette éclatante, d'une touche délibérée et capricieuse.

Il est impossible, pour qui aime la bonne peinture, de ne pas s'arrêter devant l'Intérieur de Ville, n° 898; nous sommes à Fontarabie, sur le bord de l'Espagne. Nos villes régulières, blanches et proprettes, ne ressemblent guère à ces rues en zigzags, à ces maisons qui grimpent l'une sur l'autre, à cette architecture fantasque, bronzée par le soleil. Les toits en éventail, les balcons avancés, les enfoncements sombres, les murs colorés de ces villes méridionales, sont extrêmement pittoresques. L'Intérieur, de M. Haffner, représente une rue étroite avec des ambages en galeries, comme un pont suspendu entre les maisons. A gauche, un mur croustillant sur lequel se dessinent un délicieux groupe de deux jeunes filles à cheval et un homme drapé dans un lourd manteau. Vous prendriez ces deux petites filles coquettement accroupies sur le même cheval, pour Rose et Blanche du *Juif Errant*, de M. Eugène Sue, si leur guide ressemblait à Dagobert, le soldat;

mais leur compagnon mystérieux est tout simplement un montagnard, avec un grand chapeau rabattu et des chaussures tressées. Cette figure d'homme a le défaut d'être trop courte. Tout à fait à gauche, contre le mur, est acculé un petit bohémien, noir et débraillé comme le Pouilleux de Murillo. M. Decamps n'a jamais fait un mur plus solide et plus lumineux; à droite, une fontaine avec des femmes élégamment tournées.

Dans le second tableau, des Chaudronniers catalans sont à l'ouvrage devant une sorte de posada, ombragée à droite par des arbres verts. Ils se penchent sur leur brasier ardent, tandis que deux femmes debout les regardent; une servante curieuse est accoudée sur la terrasse de la posada, et leur fait des signes, avec une physionomie très-éveillée. Notre même homme, à lourd manteau, fume tranquillement, adossé contre un pilier, et sur le devant l'âne porte-bagage est arrêté de profil, avec sa grosse tête mélancolique. Cela fait songer aux hôtelleries de Cervantes dans *Don Quichotte* et surtout dans ses *Nouvelles*. L'exécution de ce tableau est très-légère, quoique très-vigoureuse. Le grain de la toile paraît en plusieurs endroits sous la couleur; l'âne, par exemple, est peint en frottis rehaussés par des accents vifs et spirituels. La partie supérieure de la maison, où la jeune servante

montre sa tête joviale, resplendit comme les pierreries de Diaz.

L'Intérieur de Ferme est un souvenir des Landes, ce pays singulier où la végétation et le ciel prennent des nuances introuvables ailleurs : une jeune fille tire de l'eau à un puits qui décore le milieu de la cour ; une autre femme lave dans un bassin, et un jeune paysan emporte sur sa tête une cruche pleine ; à gauche, les bâtiments ; à droite, la campagne et des haies fourrées. L'herbe est verte comme certaines mousses des forêts sauvages, et le ciel bleu foncé, dans la gamme des ciels d'Égypte, peints par Marilhat.

M. Adolphe Leleux est aussi un de nos meilleurs peintres pour les images qui réunissent le sentiment de la nature extérieure à la tournure naïve et vraie des personnages. Cette harmonie des figures et du paysage dans lequel elles s'encadrent, est fort rare aujourd'hui. Les peintres de genre, comme on les appelle je ne sais pourquoi, arrangent ordinairement leurs personnages dans quelque petite scène bien combinée, où l'entourage n'a que peu d'importance : le plus souvent c'est un intérieur de chambre, qui esquive les difficultés du plein air. De leur côté, les paysagistes se contentent, en général, de peindre les terrains, les arbres et le ciel, sans les animer par le spectacle de la vie humaine.

Le *genre* mixte, où l'homme et la nature s'expliquent et se complètent mutuellement, embarrasse les faiseurs de catégories. M. Decamps, par exemple, est à la fois paysagiste, peintre d'histoire et peintre de genre. Watteau aussi émaillait ses paysages délicieux de personnages galants, groupés comme des buissons de fleurs. Presque tous les maîtres, excepté quelques Hollandais voués à la marine ou aux forêts, ont peint avec une égale supériorité les divers aspects des choses vivantes. Rubens n'allait chercher personne pour le paysage de son Jardin d'Amour, ni Albert Cuyp pour les bergers de ses pâturages, ou les cavaliers de ses hôtelleries au bord du grand chemin. Chez les Italiens, durant la belle époque, on ne connaissait point ces distinctions impuissantes de peintre d'histoire ou de peintre d'arbres. Titien a fait les plus beaux paysages du monde. Regardez comme Giorgion peignait la nature dans son Concert champêtre, Corrège dans son Antiope, Tintoret dans sa Suzanne au bain! C'est une idée singulière que les Hollandais et les Flamands eurent de s'associer quelquefois deux ou trois pour faire un tableau, comme Ruysdael et Berghem, Breughel et Van Balen, Baut et Baudwin, et même Wynants et Adrien Van Velde. Il n'y a pas de raison pour ne pas se mettre une douzaine après la même pein-

ture, et cela s'est essayé vraiment. Est-ce que Ruysdael devrait avoir besoin de Berghem, qui est plus faible que lui ? est-ce qu'Adrien Van Velde ne fait pas des paysages mieux que Wynants ?

Les vrais peintres savent tout peindre quand ils le veulent. Peeter de Hoog n'a-t-il pas fait des paysages et des scènes en plein air, aussi extraordinaires que ses intérieurs ; témoin le Jeu de boule de la vente Périer, et quelques tableaux conservés dans les cabinets hollandais, particulièrement chez M. Van der Hoop, d'Amsterdam ? On reprochait une fois à Metzu de peindre toujours ses personnages coquettement habillés dans des intérieurs d'appartement. Pour prouver qu'il connaissait aussi bien l'anatomie que les étoffes de soie, et le grand soleil que le demi-jour d'un salon, il se mit aussitôt à l'œuvre. Dans un magnifique paysage, où circule une rivière, il représenta un chasseur qui se déshabille au bord de l'eau pour se baigner. Le chasseur est le portrait de Metzu lui-même, tête et corps. C'est une merveille de science et de naturel. La grosse tête franche et intelligente de Metzu ressemble un peu à celle de Rembrandt. Le torse et les membres sont irréprochables et défieraient les critiques d'un concile d'anatomistes et d'académiciens réunis. Près du chasseur est un beau chien épagneul, digne de Fyt ou de Griff ; à gauche, sus-

pendus à un arbre, un lièvre et du gibier mort, que Weeninx pourrait signer; au second plan, sur un petit pont qui traverse le ruisseau, un bonhomme accoudé, qu'on prendrait pour une figure d'Ostade. L'harmonie vigoureuse du paysage, la touche abondante, les effets de lumière, ont quelque analogie avec le style magique de Rembrandt. La signature est sur la crosse du fusil. Metzu a démontré, par ce chef-d'œuvre, qu'il aurait pu être Fyt, ou Weeninx, ou Ostade, et que l'art est en toutes choses. Nous avons vu ce tableau célèbre, mentionné par divers auteurs, dans la belle collection de M. Tronchin, à Genève, entre des Claude, des Van Velde et des Wouvermans de première qualité; car, si Genève n'a pas d'artistes, si son musée est insignifiant, elle renferme plusieurs collections distinguées, entre autres celle de Mme la comtesse de Sellon et celle de M. Bertrand qui possède un Hobbéma incomparable.

Les paysages et les figures de M. Alfred Leleux sont dans une harmonie parfaite. Le nid sauvage convient bien à ses couvées de contrebandiers ou de bohémiens. M. Leleux est un Breton de bonne race, avec une tête brune et originale qui rappelle Alphonse Karr. Il a commencé vers 1836 à envoyer au Salon des études naïves sur la Basse-Bretagne, où, sans y songer, il ressuscitait le sentiment d'A-

drien Ostade, uniquement parce qu'il regardait la nature avec simplicité et sans préoccupation systématique. C'était quelque danse d'un paysan à la porte d'un cabaret, une cour de ferme ou une étable ; mais le Midi l'attira bientôt, comme il attire tous les coloristes. Decamps et Marilhat sont devenus peintres en Orient. Delacroix a voyagé dans le Maroc. Diaz est peut-être le seul qui se soit contenté de la forêt de Fontainebleau. Il n'est pas mention que Diaz soit jamais entré dans aucun sérail de Constantinople. Mais Diaz eût été de force à inventer la Turquie, si la Turquie n'existait pas, à ce qu'on dit. Le sultan devrait, en habile politique, appeler à sa cour Decamps et Diaz pour raffermir son empire en décadence et enseigner à ses peuples tous les charmes poétiques de la turquerie.

M. Adolphe Leleux n'a guère poussé ses voyages plus loin que dans les Pyrénées, la Navarre et l'Aragon. Il en rapporta au Salon de 1843 ses Bohémiens à la porte d'une posada ; en 1844, ses Cantonniers navarrais ; deux tableaux excellents, dont tous les artistes ont conservé le souvenir ; en 1845, il exposa le Départ pour le marché, que nous avons revu depuis au foyer de l'Odéon. Cette année, les Contrebandiers espagnols méritent d'être classés en première ligne au Salon. Dans un site abrupte, une sorte de ravin encaissé entre des rochers, ayant

pour fond des montagnes et des forêts, apparaissent les hardis fraudeurs ; ils sont précédés d'un jeune garçon qui tient en laisse deux limiers ardents. La maréchaussée officielle a-t-elle passé par là? Nos contrebandiers sont, d'ailleurs, résolus à défendre leur liberté et leur commerce. Ce sont des hommes vigoureux, habitués à tout, et qui connaissent leurs montagnes. A leur tournure déterminée, à leur couleur sauvage, on voit bien qu'ils sont chez eux. M. Leleux saisit à merveille cette étrangeté des types et ce caractère particulier aux hommes qui vivent en dehors de la civilisation. Il y a sur les rochers du premier plan, de grands partis-pris d'ombres, fermement exécutés, et à l'horizon des découpures hardies qui donnent à la scène une certaine impression de terreur très-dramatique.

Les Faneuses de la Basse-Bretagne marchent à la file, comme une grave procession, dans un sentier traversant une lande de bruyères, bornée par un taillis épais et foncé. Elles portent solennellement sur l'épaule les instruments de leur travail champêtre, fourches et râteaux. Les unes chantent, d'une voix mélancolique, quelque refrain des vieux temps ; les autres rêvent à quelque vague poésie, comme la Jeanne de George Sand. On devine que le travail est pour elles une sorte de devoir religieux, en même temps qu'une fête. Le peuple des cam-

pagnes isolées traite encore la terre comme une Cérès bienfaisante dont il dessert les autels, et le culte catholique lui-même s'associe souvent aux cérémonies agrestes. Dans plusieurs provinces de France, on rencontre quelquefois au printemps, le long des petites *rotes* verdoyantes et des blés en herbe, la croix et la bannière, avec le curé et le bedeau en surplis, accompagnés de la foule des laboureurs, qui chantent les *Rogations*; ce sont des prières annuelles, adressées au Ciel pour qu'il favorise les moissons.

Les Faneuses, de M. Leleux, nous ont rappelé ces solennités touchantes. Leur tournure tranquille et austère fait songer aussi aux anciens druides dont le type n'est point complétement effacé dans cette contrée si riche en pierres sacrées, en pneumann, en dolmenn et en traditions de toute sorte du culte primitif.

M. Armand Leleux suit toujours son frère pas à pas depuis dix ans. Aux Pyrénées, il répond par la Forêt-Noire; aux Faneuses de Bretagne, par les Villageoises des Alpes. Ses petites figures intitulées le Bouquet, le Matin, etc., sont très-adroitement peintes, dans un bon sentiment de couleur. M. Armand Leleux a, d'ailleurs, conservé une certaine originalité à côté de M. Adolphe Leleux. L'année dernière, ses Zingari de la Lombardie-Vénitienne et

ses Baigneuses de la Forêt-Noire ne redoutaient aucune comparaison.

M. Hédouin appartient à la même école, c'est-à-dire qu'il a le même instinct de la nature que MM. Leleux, et qu'il traite des sujets analogues. Pour montrer distinctement son propre talent, qui est très-spirituel et très-vrai, il n'aurait qu'à s'inspirer devant les aspects d'une nature différente, ou à composer ses tableaux dans une autre proportion entre les figures et le paysage.

M. Guillemin se tourmente trop de M. Meissonnier. Un de ses plus fins tableaux, les Amateurs, accuse une réminiscence qui n'est point assez dissimulée. Cependant les petites compositions de M. Guillemin sont très-attrayantes et peintes avec beaucoup de vigueur.

M. Besson pense aussi à Diaz, comme le montrent ses trois petits tableaux : Un Jour d'été, le Jardinier du couvent, et une Femme portant des fleurs. Le modèle est dangereux à suivre ; car sa qualité est la plus individuelle qui se puisse voir. Il est facile d'imiter M. Paul Delaroche, dont le talent est une sorte de convenance estimable et d'habileté tranquille, sans hasards et sans audace. Mais comment imiter Diaz et tous les peintres à bonne fortune dont les visions glissent dans les rayons du soleil? Le soleil ne luit pas pour tout le monde avec la

même magie. On peut copier un mannequin ; mais il n'est pas donné à chacun de fixer le prisme sur une toile avec des couleurs pâteuses et bornées. Toutefois, M. Pesson est très-coloriste, et sa Madeleine désespérée aurait eu du succès, si on l'eût mise en meilleur jour.

M. Brun n'imite personne et il invente chaque année quelque petite comédie de mœurs qu'il peint naïvement dans son coin de province. L'année dernière, il nous a montré le Propriétaire et son Fermier, question sociale ; cette année, l'Électeur et le Candidat, question politique ; mais les théories sociales et politiques de M. Brun ne sont pas effrayantes : elles se contentent de critiquer le côté ridicule des mœurs bourgeoises. La scène du Candidat et de l'Électeur est assez fréquente dans nos départements. Un monsieur décoré, vêtu d'une belle redingote jaune, le chapeau sur la tête, une canne à pomme d'or dans la main, est assis à la table d'un cabaret, en face d'un paysan attentif, les deux coudes sur le marbre. Le monsieur décoré grimace ses mines les plus gracieuses, insinuant sans doute à son électeur qu'il fera passer un chemin de fer dans le village, et diminuer l'impôt sur les boissons ; le paysan-propriétaire, avec sa bonne foi sérieuse, paraît à moitié gagné ; quelques verres d'eau-de-vie feront le reste ; et nous verrons sans

doute à la Chambre la redingote jaune du candidat décoré.

Un des maîtres en ce genre caustique et familier, M. Pigal, a exposé une petite scène populaire dont le livret, par erreur, a changé le titre. Au lieu de la Sourde oreille, on a imprimé le titre d'une autre composition de M. Pigal, la Mère Lajoie, refusée par le jury. Est-ce que, par hasard, M. Pigal aurait eu l'imprudence de caricaturer l'Académie sous le nom de la Mère Lajoie? Il en est bien capable.

M. Alfred Arago a rapporté d'Italie une Récréation de Louis XI, et des Moines de différents ordres, attendant audience du pape, près d'un des escaliers intérieurs du Vatican. Vous ne devineriez pas quel est le genre de récréation auquel se livre Louis XI, accompagné de son compère Tristan? Ces deux excellents hommes donnent à manger à des pigeons. La plupart de ces épouvantails historiques étaient ainsi parfaits dans leur intérieur. Toutefois, on aperçoit dans le lointain quelques potences avec des grappes de suppliciés.

Le tableau des Moines attendant audience est bien composé, et les têtes ne manquent pas de caractère. M. Alfred Arago paraît très-inquiet du style, et de l'expression. Le système de la Villa Médicis a eu sur lui quelque influence dont sa pratique se ressent.

Depuis 1840, M. Jeanron n'avait exposé que deux portraits. Le talent de M. Jeanron a été très-populaire ; il est de ceux qui ont tourné la peinture vers les scènes de notre vie contemporaine. On se rappelle ses héros de juillet, aux bras nus, aux vêtements en lambeaux, ou ses rudes travailleurs, comme les Forgerons de la Corrèze, ou ses Familles de mendiants. C'est M. Jeanron qui vient d'illustrer l'*Histoire de dix ans*, de Louis Blanc. Il a fait aussi récemment, pour M. Ledru-Rollin, une belle série de dessins terminés, représentant les divers épisodes de la vie du prolétaire. Au Salon, il n'a envoyé que deux portraits, savamment peints, et un buste de Sixte-Quint, digne des maîtres espagnols, et, en particulier, de Ribera. M. Jeanron est un des praticiens les plus énergiques de notre école actuelle.

Le talent de M. Saint-Jean, de Lyon, s'écarte heureusement des traditions de l'école lyonnaise. Le caractère de l'école de Lyon, qui a une certaine existence à côté de l'école française, est la sécheresse, la minutie, la réalité ; elle est représentée par MM. Bonnefond, Richard et autres. Je soupçonne M. Brascassat d'être né entre la Saône et le Rhône ; Boissieu, lui-même, qui est si fin dans ses eaux-fortes, a dans sa peinture toutes les imperfections de la manière de son pays : on en peut

juger par le Paysage, du Louvre, n° 1358. M. Saint-Jean, suivant nous, n'est pas véritablement coloriste, comme le croient ses admirateurs. Il manque tout à fait de moelleux dans sa pratique ; défaut capital pour un peintre de fleurs. C'est là qu'il faut de la souplesse, de l'esprit, de la délicatesse, de la légèreté, le sentiment des douces demi-teintes et de la variété infinie des nuances. Dans les tableaux de M. Saint-Jean, les fleurs les plus subtiles sont peintes comme les feuilles de la tige, ou comme les ciselures métalliques du vase qui porte le bouquet. La peinture des fleurs est extrêmement difficile, et nous ne connaissons pas, dans toute l'histoire, trois peintres qui y aient excellé. Van Dael, Van Spaendonck et Redouté, ne méritent pas d'être appelés des peintres ; ce sont des dessinateurs pour des livres de botanique. M. Saint-Jean a plus de largeur et de fermeté dans la touche ; mais il n'a pas la transparence et la suavité de Van Huysum. Il ne sait pas que toutes les fleurs sont des sensitives qui s'inclinent, fanées, au moindre attouchement. J'aime mieux les fleurs de Diaz que les fleurs de M. Saint-Jean, qui est cependant le meilleur peintre de Lyon.

M. Hippolyte Bellangé, conservateur du Musée de Rouen, a peint la bataille de la Moskowa : M. Karl Girardet, les Indiens Ioways exécutant leurs danses

devant le roi, aux Tuileries ; M. Leullier, un Daniel dans la fosse aux lions, M. Nanteuil, une Bacchanale, M. Louis Garneray, une Pêche à l'Anguille, M. Achille Giroux, des Chevaux en liberté, M. Tissier, un Christ portant sa Croix ; M. Wattier, une Galanterie dans la manière de Watteau; M. Fauvelet, une charmante Conversation ; M. Penguilly Laridon, une spirituelle Parade, Pierrot, Arlequin et Polichinelle; M. Jame, une excellente Étude de femme, d'après la Louve *des Mystères de Paris ;* M.^{me} Calamatta, trois tableaux d'un style sévère; M. Favas, un Portrait de femme en pied; M. Demoussy, le portrait de M. Brissot ; M. Eugène Goyet, le portrait de M. Ganneron; M. J.-B. Guignet, le portrait de M. Billaut ; M. Decaisne, deux portraits ; M. Court, la belle Gracia ; M. Dubufe père, un portrait *en pied d'enfant* (sic) ; et M. Dubufe fils, le portrait de M^{me} Jules Janin.

M. Benjamin Roubaud a exposé deux Souvenirs d'Afrique, un Bivouac et un Déjeuner chez les Kabyles. M. Roubaud comprend à merveille la tournure des Arabes. Tout le monde n'a pas eu le bonheur de déjeuner avec des Kabyles en plein soleil. M. Appert peint mieux la nature morte que la nature vivante. Son chevreuil pendu au milieu de gibier, est d'un ton très-harmonieux. M. Adrien Guignet est trop noir, M. Chacaton, trop jaune,

M. Flandrin, trop bleu, M. d'Andert, trop violet; M. Bodinier est trop dur, M. Eugène Devéria, trop cru, M. Pingret, trop sec. M. Beaume a copié deux jeunes filles de Greuze; M. Pichon, la Cène de Philippe de Champagne. M. Jacquand a imité M. Paul Delaroche, M^{me} Desnos a imité M. Henry Scheffer. M. Desgoffe est trop triste; M. Biard a trop d'esprit. Hélas! trop ou trop peu, de ceci ou de cela. Hélas!

IX.

MM. HORACE VERNET. — ADOLPHE BRUNE. — GIGOUX. — CHENAVARD. — DEBON. — CAMILLE FONTALLARD, ETC.

Pressez-vous; les beaux jours du Salon sont passés avant que les beaux jours du printemps soient revenus; nous n'avons plus guère qu'un jour distingué, samedi prochain; encore avons-nous perdu déjà les trois Decamps : le Retour du Berger, qui est chez M. Dubois, de la rue de Lancry; les Canards, chez M. le marquis Maison, à côté du Corps de garde turc, et l'Ecole des Enfants, Asie-Mineure. M. Decamps s'est blessé du refus d'un de ses tableaux, le Baptême de saint Jean, et il a usé de son droit en retirant ses ouvrages pendant la fermeture du Salon. Nous avons perdu aussi le paysage de Français avec les figures

de Meissonnier, les grandes Chasses de M. Alfred Dedreux, transportées à l'hôtel Lehon, aux Champs-Elysées, et trois Scheffer, le Portrait de M. Lamennais qui est à la gravure; le Christ et les Saintes femmes, payé 15,000 fr. par M. Goupil, et le Christ portant sa croix; tous deux enlevés pour la prochaine exposition de Londres. Nous avions peur pour les deux Faust, payés 45,000 fr. par M. Susse; pour les Délaissées, de Diaz, payées 4,500 fr. par M. de Narbonne; pour le Dos de femme, qui coûte 1,000 fr. à M. Collot. Heureusement, les Faust, de M. Ary Scheffer, et les Diaz sont encore au Salon. Les Delacroix ont été un peu mieux éclairés dans le nouveau classement. Les Lehmann ont été dérangés de quelques pieds. Le Portrait à armoiries, de M. Flandrin, a été baissé à hauteur d'appui. Du reste, les étrangers tiennent toujours les places privilégiées. Honni soit qui mal y pense! comme disent les Anglais et M. Guizot.

Le lambris à droite, dans le salon carré, est toujours occupé par la Bataille d'Isly, de M. Horace Vernet. Nous n'en avions pas encore parlé, parce qu'elle est plus facile à apercevoir que les Marquis de Meissonnier, ou les Magiciennes de Diaz. M. Horace Vernet n'a plus besoin des trompettes de la critique. Les trompettes de notre armée d'Afrique

suffisent à sonner sa renommée. Depuis la mort de Charlet, personne ne fait mieux que M. Horace Vernet les troupiers français. Cette Bataille d'Isly, digne pendant à la Smala, de l'année dernière, est le tableau qui a le plus arrêté le public au présent Salon, avec les solennités royales de Windsor et des Tuileries. Les peintres officiels ont eu le soin de mettre sous leur peinture un dessin explicatif des personnages. Dans l'appendice inférieur du tableau de M. Vernet, les officiers ont le titre de Monsieur ; le nom des sous-officiers et soldats est écrit tout court : un tel, maréchal-des-logis aux chasseurs d'Afrique, tué; M. le capitaine un tel, etc.; c'est une convenance de la hiérarchie. Les parents des victimes plébéiennes de notre guerre d'Afrique n'y ont pas fait attention. Officiers et soldats meurent, d'ailleurs, avec le même courage et le même amour de la patrie.

La bataille d'Isly n'est pas plus un tableau que la grande toile de la Smala. C'est un plan stratégique très-intéressant pour les guerriers du dix-neuvième siècle, et pour les rédacteurs de chroniques militaires. Je crois qu'on a déjà comparé Horace Vernet à Van der Meulen, l'historien tranquille des parades de Louis XIV, quoique nos combats d'Afrique soient un peu plus meurtriers que les évolutions de la guerre des Flandres au dix-

septième siècle. Il ne faut cependant point attendre de M. Horace Vernet des mêlées furieuses comme dans les batailles de Salvator ou du Bourguignon, mais des épisodes dramatiques, vivement saisis et spirituellement exprimés. La bataille d'Isly est, en effet, partagée en quatre épisodes : à gauche, les tentes de nos soldats, puis le maréchal Bugaud recevant du colonel des spahis le fameux parasol enlevé au fils de l'empereur du Maroc, puis l'ambulance des militaires blessés, et enfin, à droite, la charge des cavaliers. La plupart des groupes, considérés isolément, sont des merveilles d'expression ; on remarque surtout les officiers relevés mourants, vers le milieu de la toile, et les petits escadrons de droite qui partent au galop. Tout le monde voudrait avoir la lithographie de cette composition patriotique ; mais de tableau, point. Il est impossible de saisir l'ensemble de la scène, faute de centre d'effet et d'unité d'impression. Les fonds manquent de profondeur, et le ciel est, comme toujours, en papier gris, légèrement bleuté.

Les grands tableaux sont presque tous restés à leur place dans le salon carré. Nous y retrouvons le Martyre de saint Genest, par M. Lestang-Parade, qui vient à point après la reprise du *Saint-Genest*, de Rotrou, à l'Odéon ; le Solon, de M. Papety, si bien caricaturé dans le *Charivari*, par

M. Cham; le Saint Martin, commandé à M. Quecq, par le ministre de l'intérieur; le Sang de Vénus, par M. Glaize, qui a trop abusé de la pourpre; une excellente peinture, malheureusement exposée trop haut, le Lendemain d'une tempête, par M. Duveau; un immense tableau, par M. Jouy, en face de la toile de M. Horace Vernet; le Château de Windsor, par M. Winterhalter; le Château d'Eu, où M. Eugène Lamy a coquettement représenté la reine Victoria, reçue par la famille royale de France; un lumineux Portrait des enfants du comte de Laborde, par M. Muller; et le Caïn tuant son frère Abel, par M. Adolphe Brune.

Depuis 1840, M. Brune n'a exposé qu'un Christ descendu de la croix, au dernier Salon. Son talent s'était vigoureusement annoncé en 1834, par la Tentation de saint Antoine, et en 1835 par l'Exorcisme de Charles II, d'Espagne, qui rappelaient les maîtres espagnols ou les vénitiens. En 1837, les Filles de Loth, en 1838, les Vertus théologales, en 1839, l'Envie, maintinrent M. Adolphe Brune parmi les bons peintres de l'école actuelle. Il semble aujourd'hui qu'il ait perdu de son originalité, mais non pas de sa science magistrale et de la fermeté de sa pratique. Personne, parmi les meilleurs anatomistes de l'école de David, n'a enlevé des figures nues, de grandeur naturelle, avec plus d'a-

plomb et de réalité. Mais reproduire la nature ne suffit pas, même dans l'art plastique du peintre ou du statuaire. Il faut que l'artiste communique à ses images quelque étincelle de sa propre vie. Le Caïn tuant Abel, de M. Brune, a été peint sans enthousiasme et sans inspiration, défaut qui n'est pas habituel à l'auteur du Saint Antoine et des Filles de Loth.

M. Gigoux représente assez bien pour notre époque ce que représentent les Bolonais dans l'école italienne. C'est un maître très-habile et entièrement dévoué à son art. Comme les Carrache, qui avaient toujours le crayon à la main, et qui dessinaient en marchant, en mangeant, et presque en dormant, M. Gigoux est sans cesse occupé de son amour. Il peint dès le lever du soleil, et il dessine le soir. Il passe de son atelier dans l'atelier de ses élèves qu'il encourage de sa parole et de son pinceau. Comme les Carrache, il a formé une pléiade de peintres fort distingués ; il vient de perdre, hélas ! un de ses disciples favoris, Hector Martin, un charmant artiste, qui était déjà un habile praticien à vingt ans, et qui avait exposé un Paysage au foyer de l'Odéon. Nous l'avions élevé, Gigoux, Rousseau et moi, comme notre enfant à tous trois. Il est mort après avoir produit quelques fleurs d'une belle couleur.

Le talent de M. Gigoux s'est déjà transformé plusieurs fois ; mais au travers de ses métempsycoses, il lui reste toujours une exécution large et sévère, qui indique l'assimilation des maîtres de la grande école. Par malheur, son style manque d'individualité. A force de pratiquer les maîtres, comme avaient fait les Bolonais, ses compositions n'ont plus de caractère particulier. Annibal Carrache avait la prétention de résumer dans ses tableaux le dessin des Florentins, la couleur du Corrège et l'ordonnance de l'école romaine. Ces résumés sont toujours dangereux et nuisent à la spontanéité de l'artiste. L'aspect général du Mariage de la Vierge, par M. Gigoux, n'est donc pas très-saisissant, quoique la disposition de la scène soit bien agencée et les morceaux excellemment peints. La Vierge, placée à droite, et les chastes figures de femmes groupées derrière elle, ont du charme et de la simplicité ; mais le Saint Joseph et le grand-prêtre sont un peu lourds. Le grand manteau jaune du Joseph n'est pas d'un goût parfait. Les compositions historiques paraissent mieux convenir au peintre de la Mort de Léonard de Vinci et de la Cléopâtre essayant des poisons sur ses esclaves.

M. Chenavard est un Florentin, comme M. Gigoux est un Bolonais. Pour M. Chenavard, à le juger sur son Enfer, du Salon, Michel-Ange est le seul dieu

orthodoxe : un dieu en effet, mais terrible et exclusif comme le Jéhovah de Moïse. Ce tableau de l'Enfer n'est, suivant M. Chenavard, que l'esquisse terminée d'un sujet qu'il aurait voulu peindre en plus grande proportion ; car M. Chenavard affectione les toiles immenses, et il est de force à attaquer des compositions gigantesques, comme il l'a prouvé dans le Martyre de saint Polycarpe, haut de dix-huit pieds, avec plus de trente figures, exposé en 1841, et dans la Pentecôte et la Résurrection des morts, exécutées pour le ministère de l'intérieur. On se rappelle aussi deux dessins remarquables de M. Chenavard, une Séance de la Constituante et le Jugement de Louis XVI, refusé autrefois par le jury, et exposé plus tard dans une galerie publique. M. Chenavard n'est pas seulement un orateur en peinture, comme l'a dit spirituellement l'*Artiste* ; c'est aussi un penseur éminent et un dessinateur vigoureux ; mais son ambition du haut style et de la signification dans les arts réprime sa fécondité. Il a le malheur de penser que l'art actuel est en dehors de toutes les grandes traditions, que l'esprit intérieur s'est enfui de la peinture, et qu'il faut ressusciter ce Lazare par une foi régénérée et par des moyens nouveaux. Cette croyance a bien quelque fondement ; mais elle arrête souvent M. Chenavard au bord des

productions faciles et vaines. La pensée critique immobilise la main puissante ; le système profond fait négliger les moyens extérieurs. Dans son Enfer, M. Chenavard n'a songé qu'à la tournure et à la grandeur, à la correction et à la difficulté du dessin, oubliant que la couleur est un des moyens d'expression de la peinture. Il ne faut donc considérer son tableau que comme un carton de maitre, destiné à être gravé ; mais encore pourra-t-on lui reprocher d'avoir copié trop pareillement plusieurs figures entières du Jugement dernier, comme avait déjà fait M. Kaulback, de Munich, dans sa belle composition de la Bataille des Huns, dont la gravure fut très-admirée à Paris, il y a quelques années.

A son tour, M. Debon est un Flamand, de l'école de Gaspard Crayer et de Gérard Honthorst, grands praticiens, larges brosseurs qui eurent le tort de délayer la palette de Rubens. M. Debon est à l'aise dans les figures colossales, et il peindrait volontiers avec un balai trempé dans un seau, comme Herrera le vieux. Son exécution est abondante, mais souvent lâchée ; sa couleur violente, mais souvent trop crue ; pour lui, la lumière n'a guère de demi-teintes et s'étale brillante sur tous les objets. Ses rouges sont trop éclatants, ses tons, en général, trop entiers. La partie gauche de son Concert dans l'ate-

lier, où un homme, vêtu de noir et coiffé d'un grand chapeau, dans le costume de quelque maître hollandais du dix-septième siècle, s'épanouit en saisissant un verre, est peinte avec une verve et une ampleur bien rares chez nos peintres actuels. Mais la couleur de la partie droite est dure et agaçante, comme aussi la couleur de son petit tableau, Henri VIII et François I^{er}.

On dit que M. Lassale-Bordes a travaillé chez M. Delacroix : il n'y paraît qu'à demi dans son grand tableau de la Mort de Cléopâtre. Il a cherché, en effet, le côté dramatique de son sujet, mais sa couleur âpre et saccadée, comme celle de M. Debon, manque tout à fait des qualités harmonieuses ; les figures sont de bois sculpté et colorié à teinte plate, et l'air ne circule point autour d'elles. Quelle belle scène cependant, assez bien comprise, du reste, par M. Lassale ! C'est le moment suprême où Cléopâtre sent déjà dans ses veines le poison de l'aspic ; Iras est morte à ses pieds ; Charmion, mourante, arrange encore le diadème autour de la tête de sa maîtresse qui se redresse devant l'envoyé de César, pour lui dire : « Tu cherches la fille des Ptolémées ? Tiens, regarde-la ! »

M. Fernand Boissard, qui débuta, il y a dix ans, par un tableau très-original, Episode de la retraite de Moscou, a exposé une Madeleine au Désert. On

voit que M. Boissard connaît bien les maîtres, et qu'il pratique habilement les procédés de la bonne peinture. Il pourrait oser des compositions plus vastes et plus variées, pour mettre en évidence les ressources de son exécution.

M. Jules Varnier a représenté les Troubles d'Avignon en 1790, lorsque la garde nationale d'Orange prit possession du comtat, au nom de la Constituante. Le sujet, commandé par le ministère de l'intérieur, était difficile et compliqué. M. Eugène Deveria a représenté l'inauguration de la statue de Henri IV sur la place de Pau ; M. Achille Devéria, un Repos de la Sainte-Famille en Egypte ; M. Eugène Giraud, les Fiévreux dans la campagne de Rome ; M. Gudin, une foule de Combats maritimes, outre ses fantaisies, comme le Lion au lever du soleil, les Amants au lever de la lune, une Nuit de Naples, etc.; M. Tony Johannot, le Roi offrant à la reine Victoria deux tapisseries des Gobelins ; M. Morel-Fatio, le Roi partant du Tréport pour aller recevoir la reine d'Angleterre. Nous omettons encore beaucoup de tableaux commandés par la liste civile ou par les ministères. La peinture officielle est, en général, peu réjouissante, le choix des artistes dépendant moins du mérite que des protecteurs et des relations.

J'ai chez moi un tableau qui m'a coûté six francs,

en vente publique, et qui vaut mieux que l'immense majorité des tableaux de Versailles. L'histoire de cette belle peinture représentant l'Hôpital des Capucins, avec une vingtaine de figures, est assez curieuse. Personne ne pouvait nommer l'auteur; il y a des parties qui rappellent Géricault, d'autres Eugène Delacroix; il y a des qualités d'expression, de physionomie et de mimique, de touche et de couleur, qui manifestent une vigoureuse organisation de poëte et de peintre. L'exécution est à la fois savante et naïve, la composition très-naturelle et extrêmement originale en même temps. Qui donc peut avoir fait cette merveilleuse esquisse? On nommait les meilleurs peintres; mais cependant diverses singularités échappaient à toute attribution. Les plus fins connaisseurs y ont passé, admirant cette œuvre anonyme, jusqu'à ce que, par hasard, un profane dit en entrant : « Tiens, voilà les Capucins que j'ai vu faire par Camille Fontallard ? »

Camille Fontallard n'a rien au Musée de Versailles ni dans aucune église. Aucun député ne pourrait donner l'Hôpital des Capucins à la chapelle de son endroit. Mais combien de tableaux d'église et de tableaux de Versailles, payés 600 ou même 6,000 francs, ne se vendraient pas six francs, le prix de quelque chef-d'œuvre inconnu !

X.

SCULPTURE.

MM. DAVID D'ANGERS.—RUDE.—MAINDRON. — PRADIER, etc.

M. David d'Angers n'a rien envoyé au Salon. Sa grande statue de Larrey, qui doit décorer la cour principale du Val-de-Grâce, est chez le fondeur en bronze. Le piédestal offrira quatre bas-reliefs : Larrey organisant les ambulances volantes, destinées à secourir les blessés sous le feu de l'ennemi : la Bataille d'Austerlitz ; une des batailles en Egypte, et le Passage de la Bérésina. M. David est occupé encore à la statue de Casimir Delavigne et à celle de Bernardin de Saint-Pierre pour le Havre. Il est

bien regrettable que sa belle statue de Jean Bart n'ait pas pu attendre le Salon. La ville de Dunkerque était pressée d'inaugurer son héros sur la place publique ; le peuple et les marins voulaient leur bronze tout de suite, et ils l'ont enlevé sans que Paris ait eu le temps de l'admirer. Nous l'avons vu cependant au milieu des ateliers de la fonte ; c'est un des excellents ouvrages de M. David, et qui prouvera dans quelques siècles, que « nous n'étions pas des enfants, du moins en sculpture », comme disait Diderot à propos de Falconnet. M. David est certainement le statuaire qui, plus tard, représentera notre époque, comme Germain Pilon, la Renaissance ; Girardon, le siècle de Louis XIV ; et les Coustou, le dix-huitième siècle. Il a sur eux l'avantage de travailler pour des villes et pour Tout-le-monde, tandis qu'ils ne travaillaient que pour des palais et pour le prince.

Depuis la Renaissance, la sculpture n'avait guère fait que de la mythologie et de l'allégorie, transformant même les personnages historiques en dieux païens, déshabillant Louis XIV en Apollon avec une perruque, et les maîtresses royales en Dianes ou en Vénus. Notre siècle s'est retourné sérieusement vers l'histoire, et M. David a eu le privilége de reproduire les plus grands hommes de tous les pays, sans les adoniser ni les travestir.

L'œuvre de M. David sera bien curieux dans mille ans, quand on retrouvera tous nos contemporains illustres en bronze ou en marbre, en ronde-bosse ou en bas-relief. La tête de Lamennais n'aura pas moins d'intérêt pour la postérité que les têtes des Sénèque ou des Cicéron, découvertes sous les ruines de l'ancienne Rome.

M. Rude s'est abstenu, de son côté, de présenter au jugement de ses amis les ennemis, composant le jury académique, une grande statue de Napoléon, destinée à la Bourgogne. Nous avons vu dans son atelier le modèle en terre, qui sera coulé en bronze, et surmontera un tombeau consacré à la mémoire de l'Empereur dans une propriété particulière, à Fixin, près de Dijon. Oui, ce sont deux hommes qui ont imaginé d'élever, tout seuls, et à leurs frais, un monument patriotique au vainqueur des étrangers ; c'est M. Rude, lui-même, avec un de ses braves camarades de l'Empire, officier de la vieille armée, qui se donnent le plaisir de célébrer en famille le grand homme qu'ils ont connu et admiré. Il se pourrait bien que le tombeau de Dijon valût le tombeau des Invalides.

Quand M. Rude, avec sa grosse tête qui rappelle un peu Michel-Ange, et sa longue barbe grise, m'a raconté cela très-simplement, comme quoi ils faisaient, à deux, leur épopée nationale, l'un four-

nissant le capital, l'autre le talent et le travail, il m'a semblé que la France n'était pas encore perdue, puisque le sentiment politique était toujours naïf et vivant chez les nobles cœurs. Hélas! c'est notre génération qui est pervertie. Les vieux de la Révolution et de l'Empire ont conservé le culte de la patrie et des choses héroïques. La fête de Jean Bart, de M. David, nous l'avait montré dans les populations provinciales; nous le retrouvions ici chez le vigoureux auteur du bas-relief de 92, à l'arc de l'Etoile.

Le Napoléon de M. Rude est couché sur le roc de Sainte-Hélène, et enveloppé de son manteau comme d'un linceul. Il semble se réveiller de la mort dans l'immortalité. Sa tête est belle et radieuse; la draperie est simple et modelée à grands plans qui laissent transparaître la forme du corps. C'est une apothéose pleine de conviction, et presque religieuse; c'est comme une promesse de résurrection future. Peut-être, quelque jour, en passant par la Bourgogne, apercevrez-vous le mausolée de Napoléon sur un tertre, entouré de cyprès, et vous songerez aux deux généreux patriotes qui ont voulu symboliser la France dans son Empereur glorieux.

Les seize élèves de M. Rude ont été refusés par le jury, comme nous l'avons annoncé le jour de l'ouverture. La proscription est flagrante. L'Aca-

démie n'aime pas l'indépendance du caractère et l'énergie du talent. Pourquoi les élèves de M. Rude ne vont-ils pas à l'atelier de M. Nanteuil ou de M. Ramey? Mais, à propos, quels sont donc les ouvrages publics de M. Ramey, de M. Nanteuil et de ces autres Romains inflexibles, pour les recommander à la jeunesse amoureuse des arts? Ces Michel-Ange jaloux n'ont jamais fait de chefs-d'œuvres à notre connaissance, ni dans le style antique, ni dans le style religieux, ni dans le style moderne. Quel droit ont-ils de refuser une école tout entière, assurément bien conduite, de refuser la Lucrèce de M. Maindron, ou la Vierge de M. Duseigneur, ou la Danseuse de M. Lévéque, ou les Animaux de M. Fratin, ou les bustes de tout le monde? Ils n'ont jamais sculpté ni dieu ni bête, ni homme ni femme, avec les apparences de la vie. Nous les défions, à eux tous, de modeler une statue de l'Impuissance, qui est leur déesse, pour l'exposer dans la salle secrète de leurs proscriptions.

L'habile enseignement de M. Rude a produit cependant plusieurs disciples, dont les œuvres méritaient la publicité. On nous a montré une Vierge immaculée, de M. Blanc; un Enfant prodigue, de M. Montagni; un Saint Pierre, de M. Franceschi; un Ange funèbre, de M. Capellaneau, qui annoncent des études sérieuses et un bon sentiment

de la forme et du style. Mais, encore une fois, le jury a bien refusé Duseigneur, qui a décoré des églises entières, et Maindron, qui a fait la Velléda du Luxembourg et la statue du général Travot, sur la place de Bourbon-Vendée.

Par hasard, ou par indulgence, en compensation de la Lucrèce, statue de sept pieds, et d'un bas-relief de huit pieds, en marbre, pour un tombeau, les sculpteurs de l'Académie ont reçu l'Aloys Senefelder, de Maindron. Senefelder est l'inventeur de la lithographie. Né à Prague, en 1772, il fit, en 1796, sa découverte, importée en France par André d'Offenbach, mais popularisée seulement en 1815, par le comte de Lasteyrie et Engelmann. Senefelder n'est mort qu'en 1834. Sa statue en pierre est destinée aux ateliers de M. Lemercier, qui doit sa fortune à l'invention de la lithographie. Il est toujours noble de vénérer l'image de son sauveur au milieu de la tempête sociale.

La reconnaissance de M. Lemercier aura produit une des belles figures de la statuaire contemporaine; car M. Maindron a mis dans son œuvre une science supérieure et une vigueur d'expression bien rare aujourd'hui. Senefelder est debout, simplement vêtu à la moderne, et tenant de la main gauche une épreuve de la Vierge avec l'Enfant. Sa tête, vivement accentuée, indique la réflexion et

la persévérance ; la pose n'a aucune affectation théâtrale ; c'est un homme qui se présente droit et ferme avec sa pensée dont il est sûr. Les plis des draperies sont francs et sobres, accusant bien les dessous, sans charlatanisme et sans exagération; mais tout y est juste dans le mouvement. Les lignes générales ont de la grandeur et une forte tournure, et l'exécution des détails est irréprochable. Il y a longtemps que M. Maindron a fait ses preuves comme excellent praticien.

Le succès du Salon est pour M. Pradier, avec son marbre de la Poésie légère; légère, en effet, car elle pose à peine sur ses pieds charmants; elle ne pose même pas assez pour une femme réelle ; mais on peut prêter des ailes à la Poésie. Cependant la statue de M. Pradier pèche par la racine; à la vérité, le contournement du torse, l'élan des bras, le jet de la tête et des cheveux en arrière, la folie délicieuse de la désinvolture, font oublier l'incertitude de l'aplomb général. Comme caractère aussi, il y a bien à dire que c'est une Bacchante ou une Nymphe autant que la Poésie, plus ou moins capricieuse; c'est la Musique, si l'on veut; c'est l'Inconstance, ou la Fantaisie, ou une bohémienne quelconque, peu importe. Il suffit qu'elle ait la jambe bien tournée, la hanche arrondie, la gorge fraîche et les attaches distinguées; toutes qualités

habituelles aux voluptueuses courtisanes de M. Pradier. Celle-ci, cependant, laisse apercevoir des défauts impardonnables à une femme de sa race : le bas de la jambe n'est pas svelte, le pli des flancs est trop marqué, les épaules sont grêles, l'orbe du cou peu séduisant, la tête sans aucune expression. La Phrynée, du Salon de 1845, était plus parfaite ; sous le nom de Poésie, elle a perdu de ses arguments irrésistibles qui entraînaient l'aréopage grec. Et que répondrait-elle, en outre, à ses juges, s'ils lui disaient avec M. Cousin dans sa brochure sur le Beau : « La fin de l'art est l'expression de la beauté morale à l'aide de la beauté physique. » M. Pradier serait bien embarrassé d'expliquer l'idéal qui inspire ses créations, et quel est le genre de beauté morale qui le préoccupe.

M. Pradier est un païen de la décadence, toujours amoureux de la forme, par tradition et par idolâtrie, mais sans inquiétude du secret que l'idole recouvre. Il n'a jamais eu envie de briser l'amande mystérieuse de l'art pour en goûter le fruit. Ce n'est pas lui qui songerait à ouvrir la boîte de Pandore, pour voir ce qui est dedans ; il lui suffit qu'elle soit bien ciselée et de gracieuse apparence. Pour M. Pradier, le corps humain est un bijou qui signifie tout juste autant qu'une bague ou un collier. La forme est une coquetterie qui a pour but

de plaire comme une pierre précieuse ou une fleur. C'est déjà quelque chose cependant que cet amour de la beauté plastique, inintelligente et incomplète. Il y a tant d'artistes qui n'aiment rien du tout !

Nous avons déjà parlé de la statue de Jouffroy et de la statue du duc d'Orléans, dans une Revue des arts. Jouffroy est pour la ville de Besançon ; il est debout, la tête inclinée et pensive, un rouleau de papiers dans ses mains bellement sculptées. Le duc d'Orléans est assis avec des inflexions de bras et de jambes, que la statuaire repousse. Ce choc des lignes qui s'accostent partout et se contrarient, blesse toutes les règles de la nature et de l'art. La simplicité et la symétrie sont les premières qualités de la sculpture. Le marbre et le bronze ne doivent guère représenter des poses passagères et des mouvements compliqués.

Si vous me montrez une danseuse avec le pied en l'air pour l'éternité, je serai tenté de lui dire à chaque instant : Baissez la jambe et reposez-vous. M. Marochetti a représenté un héros à cheval remettant son épée dans le fourreau. Rien n'est plus impatientant que ce geste sempiternel et cette dépense d'un bronze colossal pour si peu de pensée. Il y a pourtant des exceptions, par exemple dans les petites Atalantes antiques qui semblent voler et rasent à peine la terre du bout des pieds ; mais jus-

tement elles sont faites pour exprimer la course rapide qui ne s'arrête point.

Le marbre du duc d'Orléans est destiné, je crois, à Alger. Le piédestal a été composé par M. Garnaud, architecte. Deux petits groupes en bronze, Anacréon et l'Amour, et la Sagesse repoussant les traits de l'Amour, sont encore de la main de M. Pradier, qui a voulu pasticher les bronzes antiques.

M. Bosio, que nous avons perdu, a laissé plusieurs élèves qui continuent sa manière fine et élégante; tels sont M. Elshoëct, auteur de la Veuve du soldat franc, groupe en marbre, et M. Corporandi, auteur de la Mélancolie, statue en plâtre. Cette figure de jeune femme est bien tournée et pleine de sentiment.

La meilleure statue de l'Exposition après le Senefelder et la Poésie, de M. Pradier, est le jeune Viala, par M. Auguste Poitevin, élève de MM. Maindron et Rude. Sa figure a du mouvement et de l'énergie. Le petit tambour républicain, mortellement blessé, se dresse sur ses genoux et agite en l'air son bonnet de la Liberté. Le modelé anatomique est savamment accusé, et la tête a beaucoup de caractère.

On dit que le Cambronne colossal, de M. Debay, est pour la ville de Nantes. Il n'y a pas de quoi exciter l'enthousiasme, et les Nantais ne seront

pas fiers de leur monument. Le Cambronne est tout en jambes, sans tête et sans poitrine. Un tronçon de mât aurait fait le même effet sur un piédestal.

Les bustes sont extrêmement nombreux. On remarque, au-dessus de tous les autres, le buste de la comtesse de C..., par M. Bonnassieux, qui travaille le marbre avec tant de correction et de finesse. Viennent ensuite un buste de M. Provost, de la Comédie-Française, par M. Feuchères; le buste de M^{lle} M..., par M. Jouffroy; un buste de Geoffroy Saint-Hilaire, par M. Desbœufs. En fait de noms éminents, nous avons encore trois ministres, le maréchal Soult, M. Humann, et M. Dumont, puis Carnot de la Convention, Cuvier, Étienne, par M. Vilain; M. Bernard, député des Côtes-du-Nord, par M. Toulmouche; l'évêque du Mans, par M. Chenillion; Artôt, le célèbre violoniste, mort si jeune; et le groupe des enfants de M. de Montalivet, par M. Gayrard. C'est tout. Nous avons le malheur de trouver que le reste des ouvrages de sculpture ne vaut pas l'honneur d'une mention.

Il s'en faut bien que la statuaire actuelle soit à la hauteur de notre peinture. Si l'on excepte M. David d'Angers, M. Pradier, et MM. Barye et Antonin Moyne, qui ne se soucient guère de présenter leurs œuvres au jury, quels sont les sculpteurs dont le nom soit destiné à être connu de l'avenir?

Que d'hommes, prônés en leur temps, ne laisseront aucun souvenir dans l'histoire ! Toute la génération de l'Empire est oubliée, et de la fin du dix-huitième siècle, il ne reste guère déjà que Caffieri, à cause de son buste de Rotrou, et Houdon, à cause de sa statue de Voltaire. Notre époque n'est pas une époque de marbre et de bronze.

XI.

**DESSINS. — AQUARELLES. — PASTELS. —
GRAVURE. — ARCHITECTURE, ETC.**

Cherchons bien. N'avons-nous rien oublié? Si vraiment. Nous avons oublié plus de deux mille ouvrages qui crient vers nous du fond de leurs catacombes ou du haut de leur gibet. Deux mille voix fantastiques me bourdonnent dans l'oreille, et *la nuit j'entends des pas dans mon mur,* comme le Tyran de Padoue, de M. Victor Hugo; la nuit je vois, dessinés en traits de feu sur mes lambris, de superbes portraits de gardes nationaux ou de bourgeois, qui me font des mines gracieuses

ou des grimaces; je suis poursuivi par des femmes contrefaites, attifées de jaune et de gros bleu ; j'ai un Decamps, dont les Turcs se travestissent en Grecs et étalent des rotules et des jarrets qui feraient envie à M. Abel de Pujol; mes paysages poétiques, de Rousseau, se métamorphosent en paysages mythologiques, de M. Bidault, membre du jury (dernier cours, 45 fr.); mes Vaches, de Cuyp, portent sur le front la signature de M. Brascassat ou de M. Verhoeckoven; mes Boucher se changent en Pingret; mon plâtre de la Vénus de Milo prend les bras d'une Vierge de quelque sculpteur de l'Institut, et joint ses mains pour me supplier; mes fleurs naturelles se ternissent et se pétrifient comme les fleurs de M. Saint-Jean, de Lyon; mes armes anciennes sortent du fourreau, et je passe ma vie, comme Damoclès, avec des épées nues, suspendues sur ma tête.

Il est vrai cependant que j'ai oublié la Noce bretonne, de M. Couveley, dont la fine naïveté a quelque rapport avec la peinture de M. Vidal; le Cimetière des palmiers nains, en Algérie, par M. Emile Lambinet; un Saint Firmin, patron du diocèse d'Amiens, par M. Lecurieux; les Joies maternelles, par M. Decaisne; le portrait de M^{me} Géraldy, une des plus charmantes têtes du Salon, par M. Quesnet; quelques tableaux fort bien peints par M. Tas-

sacrt ; la Femme du Peuple, par M. Guermann ; une Vue de Saint-Cloud, par M. Mirecourt, du Théâtre-Français ; une Vue de la vallée de Dampierre, par M. Bohn ; un petit Portrait d'homme, qui a eu les honneurs du salon carré, par M. Chavet, etc. Bien d'autres charmants petits tableaux auraient mérité une description, comme le Chat et le vieux Rat, de la fable de La Fontaine, par M. Philippe Rousseau ; deux gracieuses compositions de Mme Cavé, le Songe et la Consolation, où la vierge Marie est représentée au milieu des Anges, après la mort du Christ, etc. On parle encore d'un Christ aux Oliviers, par M. Justus ; d'un Dolce far niente, par M. Gaut ; d'un Paysage, par Mme Empis ; d'un Portrait, par M. Moynier ; d'un Antiquaire, par M. Willemsens ; d'un Christophe Colomb, par M. A. Colin ; mais je n'ai pu découvrir le Colomb qui a bien su découvrir l'Amérique. On ne découvre que ce qui existe. N'avons-nous pas inventé, cette année, les Delacroix, les Decamps, les Scheffer et les Diaz ? C'est assez pour une fois.

Il reste, en outre, à examiner les dessins, aquarelles, pastels, miniatures, porcelaines, les gravures et lithographies, et les dessins d'architecture. Le Lion, de M. Eugène Delacroix, est le chef-d'œuvre de ces salles un peu abandonnées, comme ses tableaux sont les meilleures peintures de la

grande Exposition. Jamais on n'a fait une aquarelle plus pâteuse, plus solide et plus colorée, M. Delacroix excelle en tout ce qu'il entreprend. Qui a fait des lithographies comparables à celles du Faust ou de l'Hamlet? Qui, dans l'école française, a fait des décorations comme ses frises de la Chambre des députés? Quelle bataille, au Musée de Versailles, vaut celle de Taillebourg ? Quel tableau historique, au Luxembourg, vaut le Massacre de Scio? M. Delacroix est toujours le premier peintre de l'école contemporaine, et un des peintres les plus distingués de toute l'école française, depuis que la peinture est de la peinture. On ne saurait peut-être mettre au-dessus de lui, dans toute notre tradition, que Poussin et Claude, deux Italiens, entre nous, dont la forme, sinon la pensée, a traversé les Alpes. Vous savez que les Anglais, qui, à la vérité, ont leurs raisons pour cela, rangent toujours Poussin dans l'école romaine, et que les Italiens mettent un *o* à la fin de son nom. Prenez garde que les Vénitiens ne débaptisent Eugène Delacroix et ne l'appellent un jour Della Croce, ou que les Flamands d'autrefois ne le réclament entre Rubens et Van Dyck.

Ce terrible lion, nonchalamment couché sur le flanc dans un ravin, tient sous sa griffe frémissante un serpent qui ne l'inquiète guère. Le roi du dé-

sert joue avec sa victime, comme le pape avec les conspirateurs de la Romagne, comme le tzar avec les révoltés polonais, comme la jeune Isabelle avec les officiers espagnols. Qu'il se garde pourtant de lever sa lourde patte qui comprime l'ennemi sifflant contre le ciel !

La touche de cette aquarelle est large comme la touche de la peinture à l'huile avec la brosse la plus délibérée. M. Delacroix ne met guère d'eau dans sa couleur, et les tons y gagnent une énergie extraordinaire. La tournure du lion est surprise à la vie sauvage, et la forme anatomique est irréprochable. On dirait que M. Delacroix a passé son temps dans les solitudes de l'Afrique, ou devant les cages du Jardin des Plantes, en compagnie de M. Barye, son seul rival pour représenter les animaux. Mais les vrais artistes voient, sans se déranger, tous les spectacles dans l'intérieur magique de leur esprit.

M. Vidal a dessiné, avec son charme habituel, une jeune panthère, entortillée de liserons et de clématites, une gazelle curieuse, dressée sur ses fins jarrets, et une biche mélancolique qui rêve à ses amours ; trois folles lorettes, jalouses des bergères de Watteau, des courtisanes de Boucher, des baigneuses de Fragonard, des rosières de Greuze. Il est impossible d'imaginer rien de plus délicieux,

de plus coquet et de plus spirituel que ces trois charmantes filles de M. Vidal : la bacchante, couronnée de fleurs, rejette en arrière sa tête éclairée par ses dents et ses yeux ; la curieuse colle contre une porte sa tête impatiente et sa petite main impossible comme les mains problématiques des femmes du Corrège ; la mélancolique, étendue sur un divan, considère, pour se désennuyer, ses doigts retroussés à l'envers et ses ongles roses. Le premier homme qui entrera dans ce boudoir parfumé, risque d'être mal reçu. Il n'y a que M. Gavarni pour comprendre aussi bien que M. Vidal l'élégance exquise et les mœurs capricieuses de ces Madeleines de hasard qui n'en sont pas encore au repentir, Dieu merci.

Les dessins de M. Vidal sont de légers pastels, à quelques crayons, avec un filet de mine de plomb, presque imperceptible dans les contours, peut-être un peu de lavis dans les dessous des demi-teintes, et un rien de toute couleur dans les ramages des robes, dans les fleurettes et dans les accessoires. Le ton de ces cheveux blondins est indéfinissable, et vous ne trouveriez pas les pareils dans toute l'Angleterre aristocratique de Reynolds ou de Lawrence ; il faut les rencontrer par bonne fortune dans Breda-Street et Lorette-Square, comme dit *le Charivari*, ou dans les Iles d'Amour de Watteau ;

mais ces îles-là sont rares et tendent à disparaître de la mer orageuse.

M. Borione cherche à imiter M. Vidal dans quelques petits portraits de femmes, en pied, tournés avec beaucoup de délicatesse et de fantaisie. Il en a deux surtout qui réunissent un dessin très-pur à l'attrait de formes distinguées. Ses portraits, en buste, de grandeur naturelle, sont largement crayonnés et expriment bien la physionomie. Les traits accentués de la beauté italienne conviennent particulièrement à sa manière ample et colorée.

Mlle Nina Bianchi, élève de M. Ary Scheffer, est correcte et sévère dans ses portraits au pastel, un peu froide même, quoique assez harmonieuse dans le mélange de ses crayons. On remarque, entre autres, une Etude de femme et le Portrait de M. Aristide Guilbert, directeur du grand ouvrage sur les villes de France.

Le pastel de M. Giraud est plus fleuri et plus réjouissant. Son Portrait de femme épanouie fait songer aux brillants pastels que M. Müller, l'auteur de Primavera, et M. Couture, l'auteur de l'Amour de l'or, ont quelquefois exquissés dans le style du dix-huitième siècle.

A ce propos du dix-huitième siècle, un homme qui ferait merveilleusement le pastel, c'est Diaz ; mais il peut dire que sa couleur à l'huile est aussi

fraîche et aussi veloutée que la fleur des plus tendres crayons.

M. Antonin Moyne, le sculpteur, qui s'est souvent montré coloriste dans sa peinture et dans ses aquarelles, car il a pratiqué l'art par tous les procédés, est un peu trop vif de ton dans ses Etudes d'enfants au pastel. Sa touche est abondante et vigoureuse, ses compositions très-séduisantes. On sent qu'il aime Rubens autant que Jean Goujon et les Coustou.

M. Marcel Verdier a fait un excellent petit Portrait de femme en robe noire, debout et appuyée contre un fauteuil; M. Guilleminot, un portrait en buste de M. Félicien David; M. Tourneux, un Grand pastel, très-énergique, la Fuite en Egypte; et M. Flers, deux Paysages de Normandie, dont la couleur se soutiendrait à côté d'une peinture à l'huile.

La Fornarina, de M. Calamatta, d'après Raphaël, est un dessin de maître, un peu minutieux, comme il convient à la gravure, mais ferme et bien modelé. M. Calamatta a encore exposé une figure de femme nue tenant une branche de laurier, d'après une peinture originale, attribuée à la jeunesse de Raphaël, et le portrait de Rubens, d'après le grand peintre flamand.

Un élève de M. Mercury, M. Jeanneret, maladroitement appelé Jeannerot par le Catalogue, a dessiné

pour la gravure l'Enfant prodigue de M. Couture. La tête est pleine de sentiment et traduit bien l'original. M. Jeanneret a publié récemment, d'après un dessin de M. Zacheroni, le trait de la fameuse Cène, découverte à Florence dans une boutique de carrossier et attribuée à Raphaël. On sait ce que nous pensons de cette incroyable trouvaille ; nos doutes persistent après avoir vu la reproduction du tableau, qui paraît, d'ailleurs, indiquer beaucoup de naïveté et de style ; certainement c'est une œuvre précieuse du commencement du seizième siècle, dans l'école du Pérugin ; mais pourquoi Raphaël et non pas un autre ? Les *deux* signatures n'y font rien. A-t-on jamais eu scrupule, en aucun temps, surtout en Italie, de contrefaire des signatures et de barbouiller des tableaux ? Les Italiens sont sujets à caution. Si Raphaël n'avait pas existé, ils seraient de force à l'inventer.

Il y a encore quelques bons dessins de M. Roger, de M. Curzon et de M. Guichard.

La miniature, tombée en quenouille, a tout à fait dégénéré. Il semble que la délicatesse de cet art le réserve au talent des femmes, et les femmes, en effet, l'ont presque accaparé depuis trente ans. Mais cependant, c'était Petitot, au dix-septième siècle, qui peignait, sur un ivoire d'un pouce carré, des portraits aussi splendides que les portraits de Rigaud ou de

Largillière; au dix-huitième siècle, Hall et Fragonard ont laissé des chefs-d'œuvre. N'est-il pas surprenant que Fragonard, ce brosseur large et facile dans ses tableaux sur toile, ait eu la patience de caresser des miniatures microscopiques? Ces artistes du dix-huitième siècle se sauvaient de tout par le charme et par l'esprit.

Boucher, le décorateur expéditif qui improvisait en une matinée une douzaine de pastorales pour dessus de porte, s'est reposé quelquefois aussi sur de petites gouaches extrêmement fines et travaillées, dont on peut étudier à la loupe tous les précieux détails. J'ai vu de Boucher un petit cartouche de pendule, peint à l'huile pour Mme de Pompadour avec la plus rare subtilité ; dans ce médaillon, grand comme la main, il avait mis une belle déclaration d'amour d'un berger à une bergère, sur l'herbe tendre et fleurie, avec des paniers de roses, des chapeaux enrubanés, des oiseaux en cage, et pour fond un bosquet d'arbres joyeux, élancés vers le ciel comme des fusées, de l'air partout, de la volupté partout, et plus d'espace que sur la toile de la Smala ou de la bataille d'Isly.

Après les maîtres de la fin du dix-huitième siècle, Augustin et M. Isabey père ont fait avec succès le portrait en miniature ; M. Saint et M. Carrier, son élève, les ont continués jusqu'à nous. La femme d'Au-

gustin et Mme de Mirbel ont un peu rompu cette chaîne masculine. La cour et l'aristocratie sont venues poser devant Mme de Mirbel, dont le gracieux talent plait aux gens du monde ; il s'agit pour cela de donner un air pâle et distingué aux figures les plus communes. Aussi tous les portraits de Mme de Mirbel ont de la parenté dans la couleur douce de la peau, dans l'indécision des traits. Cette année, Mme de Mirbel a exposé sept miniatures, dont une baronne, une vicomtesse, une Anglaise, et M. Martin, le garde des sceaux, qui a payé mille écus ce titre de gentilhomme. Parmi les autres miniaturistes, on compte dix-sept femmes et quinze hommes : M. Maxime David a fait le portrait de M. de Lasteyrie, député; M. Gaye, ceux d'un comte, d'un capitaine de hussards et d'une jeune miss ; M. Passot, ceux de Mme Damoreau-Cinti, de Mme Aguado, d'Artôt et du prince Galitzin.

La gravure offre plusieurs ouvrages importants : la Vierge de Dresde, par M. Desnoyers, d'après Raphaël, qui peignit ce tableau pour le monastère de Saint-Sixte, à Plaisance; la Sainte Famille, du Musée de Madrid, connue sous le nom de *la Perle*, de Raphaël, par M. Narcisse Lecomte, qui grave le portrait de Lamennais d'après Scheffer; la Vierge à la Rédemption, par M. Achille Martinet, d'après un tableau de Raphaël, qui est à Milan dans une

galerie particulière ; la Vierge *Niccolini,* d'après le Raphaël de la galerie de lord Cooper, à Londres ; la Fornarina, d'après le Raphaël de la galerie de Florence ; le portrait de Michel-Ange, d'après le tableau peint par lui-même ; un portrait de Gros, par M. Vallot ; le portrait du duc d'Orléans, d'après M. Ingres, par M. Calamatta ; la Marguerite sortant de l'église, et la Lénore, d'après M. Ary Scheffer ; plusieurs eaux-fortes d'après M. Decamps, par M. Marvy ; un petit chef-d'œuvre, par M. Jacque, et deux paysages à l'eau-forte, par M. Leroy.

M. Aligny a exposé une série de huit eaux-fortes, qu'il a, je crois, publiées en album. Ce sont des paysages grecs et italiens, l'Acropole d'Athènes, le mont Pentélique, l'île de Caprée, etc. M. Aligny aime surtout les vues historiques et les campagnes à souvenirs. Un chêne roturier ne ferait pas son affaire ; la forêt de Fontainebleau n'est pas même assez royale pour lui. Le malheur est que ses nobles arbres ne jouissent pas d'une santé parfaite ; ils sont maigres dans leur élégance, et tristes dans leur dignité. Mieux vaut quelque genévrier debout et bien vivant qu'un cèdre mort.

Les eaux-fortes de M. Aligny ont les mêmes défauts que sa peinture, une recherche trop prétentieuse, une sécheresse monotone, l'absence complète de la couleur et de l'animation. Son trait

est toujours le même, ni plus ni moins capricieux ; aussi n'obtient-il jamais que du gris sur du blanc. Ces eaux-fortes sont très-*faibles* et surtout très-sèches.

En lithographie, M. Desmaisons a légèrement reproduit quatre délicieuses Jeunes filles de M. Vidal ; M. Mouilleron, l'Autodafé, de M. Robert Fleury, et M. Eugène Leroux, trois tableaux de M. Decamps, qu'il interprète avec un esprit et une couleur dignes du maître.

Les dessins d'architecture sont, comme d'ordinaire, des restaurations, très-habiles sur le papie, de monuments antiques, moyen âge ou renaissance. Le seul travail d'un intérêt actuel, est le projet de réunion du Louvre aux Tuileries, dont M. Badenier avait déjà exposé les premières études en 1844 et en 1845. Il ne paraît pas que la liste civile soit disposée à réaliser ce projet national.

Le Salon sera fermé la semaine prochaine. Nous serions heureux qu'il eût entraîné quelques conversions dans le sens de notre critique profondément convaincue ; car il faut des croyances en art, tout aussi bien qu'en politique ou en religion, et un peu de passion en toutes choses. L'important est d'avoir la bonne croyance et une passion généreuse. Nous sommes très-rassuré, quant à nous, sur

notre salut dans le royaume des arts. Tous les faits sont en faveur de nos opinions, même le fait financier. Je sais bien que l'argent est toujours du parti le plus fort et que rien n'est plus bête qu'un billet de banque, si ce n'est deux billets de banque, comme dirait Odry; mais cependant vous pouvez honnêtement, sans vous compromettre, commencer à juger que nous avons raison en peinture.

FIN.

www.ingramcontent.com/pod-product-compliance
Lightning Source LLC
Chambersburg PA
CBHW071528220526
45469CB00003B/692